한국에서
아티스트로
산다는 것

한국에서
아티스트로
산다는 것

청춘의 화가,
그들의 그림 같은 삶

YAP 쓰고 그리다

예술은 가시적인 것을 재현하는 것이 아니라,
눈에 보이지 않는 것을 가시화한다.

— 파울 클레 Paul Klee

일러두기

1. 본문에 수록된 미술 작품은 본 도서에 한해 사용 허가를 받은 것으로 모든 작품에 대한 저작권은 개별 저작권자에게 있다.

2. 미술 작품에 대한 표기는 작가명, 〈작품명〉, 크기, 재료, 제작년도 순으로 표기하며, 작품크기는 세로×가로를 기준으로 한다.

3. 제목과 재료에 대한 표기는 작품별 작가의 요청에 따라 국문, 영문, 국영문 혼용으로 한다.

4. 이 책은 저작권법에 의하여 보호를 받는 저작물이므로 무단 전재와 복제를 금한다.

화가들의 삶 속으로

2019년 10월 19일, 아트스페이스 H에서 열린 김동욱 작가님의 개인 전에서 처음 뵀던 몇몇 YAP(young artist power) 분들. 김동욱 작가님 은 『불안과 함께 살아지다』에 그림을 싣게 해준 인연으로 만나, 『우 리 시대의 역설』이란 책에는 아예 작가님의 작품들만 실었었다. 그리 고 이 개인전 일정에 맞춰 출간을 했다. 물론 책에는 개인전 일정까 지 적어 놓았었고…. 갤러리에서 만난 YAP 분들과의 대화 중에 오고 간 이야기는, 이 포맷의 연장에서 화가 분들의 인터뷰 기획을 진행해 보자는 것이었다. 그들 각자의 이야기를 통해 이 시대의 한국을 살아 가는 아티스트로서 열망과 애환을 조명해 보고자 한 취지. 2019년 12월부터 2020년 11월까지 총 41명의 YAP 소속 화가 분들(2020년 7기 기준)과 진행한 인터뷰를, 화가 분들이 직접 술회하는 에세이 형식으 로 각색했다.

전체 분량을 감안해 원고화를 진행하다 보니, 이럴 걸 뭐 하러 인터뷰를 했나 싶게 쳐낸 분량도 엄청 많다. 또한 여러 작가님들에게서 다소 겹치는, 이 업계의 보편적 상황들은 한 작가님의 페이지 넣고, 다른 작가님들의 페이지에서는 덜어 내다 보니 짧아진 이유도 있다. 그래서 작가님들의 페이지 분량이 일정치 않다. 편집자의 부족함이 가장 큰 이유이다. 작가님의 화법을 최대한 지키는 선에서, 혹은 건네주신 자료들을 최대한 반영해서, 여러 번의 각색을 거쳐, 화가 분들에게 컨펌을 받은 이후 다시 수정, 인터뷰의 기간만큼이나 원고화의 작업도 꽤나 길었던 여정이다. 개인적인 사정으로 최종 원고에서는 빠지게 된 화가 분의 페이지도 있다.

서점가로 나가는 책이기도 하다 보니, 작품의 해설보다는 화가 개개인이 지니고 있는 스토리텔링에 초점을 맞췄다. 화가에 관한 이야기라기보단 화가의 삶에 대한 이야기다. 개인적으로는 1년여 전부터 편집 업무를 맡아보기 시작했던 나와 내내 함께한 기획이기도 하다. 그들을 통해 많은 것들을 이해해 보고 돌아보게 된, 내게도 의미 있는 시간이었다. 그 의미의 연장에서, 한 대학과 연계한 프로젝트를 준비 중에 있기도 하고, 몇몇 작가 분들과는 출간 작업을 함께하고 있는 중이다.

프롤로그를 부탁드렸으나 작년 회장님과 올해 회장님이 글솜씨가 없다며 정중히 사양을 하셔서, 2019년 10월 19일에 아트스페이스 H에 함께 있었던, 그 해의 회장이셨던 이정연 작가님께 부탁을 드렸다. 흔쾌히 수락해 주셨고 정성껏 써주셨는데, 이 기획에 대한 편집자의 설명이 앞에 배치될 필요가 있겠다 싶어서, 이정연 작가님의 글

은 에필로그로 옮겼다.

　프롤로그를 대신하는 편집자의 말이 너무 길어도 모양새는 좋지
않을 터. 이제부터 화가 분들의 이야기를….

목차

프롤로그 _ 화가들의 삶 속으로　　　　　　　　　　　7

강병섭　현대적 진경산수　　　　　　　　　　　　12

고스　미술에 관한 철학　　　　　　　　　　　　19

권태훈　그림의 시험에 들다　　　　　　　　　　26

김도훈　생활의 발견　　　　　　　　　　　　　34

김동욱　이것이냐 저것이냐　　　　　　　　　　42

김민지　풍요로운 삶을 그리다　　　　　　　　　50

김수진　전업 화가, 그리고 주부　　　　　　　　56

김영진　대중성에 관한 편견　　　　　　　　　　64

김용식　청춘, 그리고 망향(Homesickness)　　　71

김주희　시간의 오버랩　　　　　　　　　　　　79

김지유　일러스트와 회화 사이, 그리고 모션그래픽　88

김지은　나의 이야기이자 누군가의 이야기　　　97

김한기　음악하는 작가　　　　　　　　　　　105

노채영　새로움을 찾아가는 여정　　　　　　　112

박염지　키치적 해석　　　　　　　　　　　　119

박은호　기억의 공간　　　　　　　　　　　　125

박훈　현실과 이상의 괴리　　　　　　　　　　132

빅터 조　예술의 인프라　　　　　　　　　　140

송재윤　관계의 미학　　　　　　　　　　　　148

오제언　전통과 현대 사이　　　　　　　　　　156

오태중	물음표에 대한 물음	162
이우현	녹턴(Nocturne), '보랏빛' 밤	168
이유치	당신을 기록하기	175
이은지	미사고의 숲	181
이정연	우연과 필연 사이	190
임정은	회상의 오브제	199
장은혜	다시 만난 세계	207
재아	우리에게로 되돌아오는 것들	214
정민희	깨진 조각으로 핀 꽃	221
정여은	캔버스를 벗어나	227
정진	'나'로 산다는 것	233
제소정	엄마의 섬	241
채정완	끌림, 그만둘 수 없는 이유	249
천윤화	진열된 도시	256
최가영	신앙으로서의 미술	262
최은서	질서와 무질서의 공존	269
한민수	호모데웁스(HOMODEOOPS), 실수하는 인간	276
허진의	만화에서 회화로	285
호진	#Thinkobjet	295
에필로그 _ 빛이 되어		302

강병섭
— 현대적 진경산수

나의 시그니처는 색감이라고 할 수 있다. 색감으로 힐링할 수 있는 긍정의 이야기, 이런 나만의 분위기를 만들게 된 직접적인 계기는 뉴욕 타임 스퀘어였다. 그전까지는 수묵화를 그렸다. 그 작품으로 뉴욕에서 개인전을 했었고, 반응은 나쁘진 않았는데 그렇다고 크게 좋은 느낌도 없었다. 그러다가 타임 스퀘어를 구경하러 갔던 어느 날, 그곳을 가득 메운 사람들의 모습이 나에게 힐링으로 다가왔었다.

당시는 집안 형편이 어려운 시기였다. 그림을 계속 그려야 하는지에 대한 현실적인 문제도 걸려 있었다. 그림은 그리고 싶은데, 돈은 벌어야 하고…. 뉴욕이라는 곳이 현대 미술에서는 가장 큰 시장이니까, 한번 도전을 해보자, 이런 생각으로 가게 된 것이었다. 한국인이 운영하는 갤러리였는데, 아는 교수님께서 소개를 해주셨다. 그때가 내 나이 스물일곱. 혹시나 좋은 반응이 있으면 내가 또 다른 에너지

강병섭, 〈NY-Times Square〉, 130×194cm, 장지에 채색, 2016.

를 얻어서 돌아오지 않을까 하는 기대도 있었지만, 내가 그림을 그만 두러 가는 거구나 하는 생각이 더 컸던 우울한 여행이기도 했다.

영어를 잘하는 것도 아니었지만, 아무런 준비도 없는 상태에서, 깡으로, 젊은 패기로, 어떻게든 한번 해보자 하는 마음으로 무작정 갔다. 그런데 막상 가서 부딪쳐 보니까, 영어를 못 해도, 제스처로 다 알아듣고 하니까, 충분히 소통이 가능하다는 게 느껴졌다. 처음에는 관람객들 얼굴을 못 쳐다봤었다. 한국인들이 묻는 질문에도 제대로 된 답변을 못 하는데, 외국인이 묻는 건 알아듣지도 못하니까. 그런데 말은 못 하더라도 몸짓으로써, 그들이 나한테 하고 싶은 이야기를 충분히 알아들을 수 있었다. 이탈리아 사람이든, 영국 사람이든, 미국 사람이든, 자동적으로 번역이 되는 듯한 느낌이었다.

내 작품은 한국화다. 재료나 기법은 한국화 전통의 것이다. 조금 현대적인 감각을 가미한 것뿐, 어찌 보면 현대적 진경산수라고 할 수 있다. 자연보다 도심이 더 많아진 시대, 현대인에게 진경산수는 어떤 느낌일까? 내가 조선시대 사람이 아닌데, 조선시대의 그림을 그릴 필요는 없지 않을까? 현대적으로 재해석을 하면 어떨까? 현대의 도시, 그중에서도 제일 복잡한 곳을 한번 현대적으로 표현을 해보면 어떨까를 고민한 결과이다.

뉴욕에 갔을 때, 같은 공간이라도 여행자의 시선으로는 보는 것과, 막상 거기서 일하는 사람들이 매일같이 마주하는 느낌이 다를 것 같다는 생각을 했었다. 그래서 이 공간을 또 다른 공간으로 표현할 수 있는 방법이 없을까 하는 고민 끝에 반전 효과를 착안했다. 그 공간을 또 다른 느낌으로 표현해 보고 싶었다. 같은 공간이더라도 다른

사람이 봤을 때, 이 장소에 대해서 좋은 기억을 지닌 경우가 있고, 나쁜 기억인 경우가 있을 테니. 작가가 바라보는 시점에, 그 공간에 대한 감정을 투영해 보고자 했다.

한국화를 전공할 당시에는 남들과 기법을 달리하면서, 전통적인 장소를 찾아다니며 그림을 그렸다. 이를테면 남들이 붓으로 그리면, 나는 스펀지로 찍어서 그리는 식이라던가. 지리산의 청학동에서 두 달 가까이 지내면서 산수를 그렸던 적이 있다. 그때 어느 형님이 내게 색감 테스트를 권하셨다. 색상안 테스트라고 해서, 수많은 채도로 세분화된 색을 나열하는 방식이었는데, 내가 거의 다 정확히 짚어 냈다. 색을 많이 쓰지 않는 한국화를 그리다 보니까, 나한테 그런 능력이 있는 줄도 몰랐다. 중고등학교 때부터 수묵화만 그려 왔으니까. 내가 이렇게까지 색을 세밀하게 구분할 수 있다는 사실을 그때서야 처음 알게 됐다.

그때까지만 해도 오로지 먹으로만 한국의 전통을 그리겠다, 이런 생각으로 동양화에 대한 애착이 많았다. 돌아보니 그냥 고집이었던 것 같다. 이렇게 색을 잘 쓸 수 있었는데, 하는 깨달음 이후로 바뀌기 시작했다. 색을 많이 안 쓰는 그림을 그리다가, 색을 많이 쓰는 그림을 그리게 된 경우이다 보니, 이런저런 작품들을 보면서 재료와 기법에 대한 연구도 많이 해야 했다. 그렇게 아등바등하는 사이에 관점도 많이 바뀌었다. 조금 열린 체계가 되었다고나 할까? 세상을 바라보는 시선이 화풍하고 연계가 되니까. 흑백으로만 보던 세상이 이젠 컬러풀하게 보이니까. 그전까지는 수묵으로 세상을 바라보았던 것 같다.

지금도 가끔씩 수묵화를 그려 볼 때가 있는데, 예전과는 또 다른 느낌이다. 이젠 흑백의 농담 속에서도 다채로운 흐름이 있다.

아크릴 물감으로 그렸느냐는 이야기를 많이 듣는데, 아크릴이나 유화 같은 경우는 기름과 섞이다 보니 빛을 받았을 때 반사가 되는 부분이 있다. 개인적으로 조금 더 원색적인 느낌이었으면 해서, 동양화 재료인 분채와 석채를 사용하는데, 만약 아크릴이나 유화로 그렸으면 그런 느낌이 덜 했을 거다.

예전에는 대학교에서 일을 했는데, 일이 다소 많은 편이었다. 몇 시에 출근하고, 몇 시까지 일하고, 또 남아서 야근하는 너무 기계적인 패턴. 원래는 9시부터 6시까지인데, 교수님이 시키는 잔무로 퇴근 시간을 넘기는 경우가 종종 있었다. 그럼 그 이후로 새벽 1~2시까지 그림 그리고, 그러고 나서 다음 날 9시까지 출근해야 하고, 이 생활이 계속 반복됐다.

처음엔 작업으로의 진로가 우선순위는 아니었다. 학교 일을 하면서 돈도 벌고, 추후에 강의도 나갈 수 있고 하니, 교육 쪽으로 좀 더 공부도 해보고 싶은 마음이 있었다. 그런데 조교 생활이 끝날 때 즈음에 여럿 일들이 겹치다 보니, 그림을 포기하고 일을 해야 하는 건가 싶었다. 학교 쪽 일이 미래가 보장되어 있는 것도 아니고, 돈이 많이 되는 건 아니니까. 집안 형편이 조금 어려워지고, 부모님을 도와드리기 위해 나도 대출을 받고 하는 상태가 되다 보니까 내가 우선순위가 아니게 되었다. 그 시기에 그림과의 이별을 생각하면서 마지막으로 전시를 해보고 싶었다. 그런 마음으로 떠난 미국행이었다.

강병섭, 〈Gwanghwamun〉, 42×63.5cm×3ea, 장지에 분채, 2019.

농담 식으로 이야기하곤 하는데, 당시엔 정말이지 정신병에 걸린 듯한 느낌이었다. 지금은 상황이 아예 반전이 됐다. 부모님이 하시던 사업도 많이 좋아졌고, 나도 작년에 결혼을 했다. 누군가를 책임져야 하니까, 목요일마다 강의를 나간다. 강사료만으로는 가족을 책임질 수 없다 보니, 그래서 월, 화, 수는 부모님이 하시는 일을 도와 드리고 있다. 나머지 금, 토, 일은 그림을 그린다.

만약 그림의 이유가 없었다면 일반 직장을 다녔을 테지만, 아무래 도 그림이 중심에 놓인 삶이다 보니, 또한 부모님의 일을 도와 드리 면 자율성이 보장이 되니까. 전시회 있을 땐 미리 말씀드리고 빠질 수가 있고 하니까. 대신에 일이 조금 고된 편이다.

그림과 관련된 일을 하는 게 가장 좋긴 하지만, 너무 미술 쪽으로 만 생각하면 또 머리가 아플 것 같기도 했다. 한 가지 일에 매여 있기 보단, 차라리 정신적인 건 미술로 하되, 육체적인 건 일로 하자고 생 각했다. 머리가 아플 때쯤이면 육체적인 걸로 해서 머리를 풀어 주 고, 또 육체적으로 힘들 것 같으면, 그림을 그리면서 육체를 풀어 주 고, 이렇게 병행하면 어떨까 하고 생각을 했었는데, 생각보다 괜찮은 선택이었다.

인스타그램 @kangbyungsub

고스
— 미술에 관한 철학

유학을 조금 늦게 갔던 경우이다. 한국에서 대학교를 중퇴하고 25살에 프랑스로 건너가 5년 동안 공부를 했다. 한국으로 돌아와 작가 생활을 시작하게 되면서, 거처를 부산에서 서울로 옮겼다. 어떻게 보면 무명시절이라고 해야 할까? 처음엔 이렇게까지 길어질 줄 몰랐다. 본격적으로 작가의 길을 걷기 시작한 지도 5년, 작가 인생에 있어서 얼마 안 되는 시간일 수도 있는데, 순간을 살아가는 본인이 느끼기엔 굉장히 길게 느껴진다. 매일매일 작업만 생각하고, 항상 열심히 했으니까.

물론 예술 방면에서는 선진국이긴 하지만, 파리가 런던과 뉴욕에 비해서는 현대미술에서 뒤처지는 듯한 느낌이 있다. 프랑스나 이탈리아는 조금은 고전적인 분위기이지만, 그래도 여전히 배울 점이 많은 나라이다. 거기에 거주하고 있는 재불 작가 분이 계셨는데, 처음

에는 그 분의 어시스트를 하면서 학업을 병행했다.

　대학교 다닐 때 어떤 시간 강사 선생님께서 제안을 하셨다. 좋은 기회다 싶어서, 프랑스어로 알파벳 읽는 법조차도 모르는 상태에서, 갑자기 무작정 떠나게 된 유학. 일단 말이 돼야지 다른 무언가도 할 수 있는 일이었으니, 먼저 어학원에서 2년간 공부를 해야 했다. 처음 어학원에 들어갔을 때 다소 충격적이었던 건, 영어로 불어를 가르칠 줄 알았는데, 불어로 불어를 가르치는 상황이었다. 한 달간은 가서 앉아만 있었다. 출석만 하고, 멍하게 앉아만 있었다. 한 6개월 정도 다니다 보니까, 그제서야 조금씩 들리기 시작했다. 기본적인 의사소통을 할 수 있기까지는 1년 반 정도의 시간이 걸렸던 것 같다.

　원래는 극사실주의로 작업을 했었다. 주변에서 칭찬도 많이 받았지만, 그 달콤한 칭찬에 젖어 있다 보니까, 어느 순간부터 재연의 작업이 지겨워지기 시작했다. 실험적인 작업들을 하고 싶은 욕망을 늘 지니고 있기도 했던 터, 유학을 가게 되면서 새로운 것에 도전해 보고 싶었다. 모든 것을 다 바꿔야겠다고 다짐했지만, 또 그게 맘처럼 잘 되지는 않았다. 크레이티브한 작업을 위한 훈련이 부족했던 것 같았다.

　눈은 높은데, 작업의 결과가 생각처럼 따라 주진 않았고, 또 유학 기간 동안 학교 수업에도 충실해야 했기에 도저히 내 작업에 할애할 시간이 나질 않았다. 어학원에 다니던 시절에도 미술실을 사용하는 건 자유였는데, 어학도 열심히 공부를 해야 하니까, 따로 그림을 그릴 여유가 없었다. 그래서 유학을 마치고 한국으로 돌아와서야 본격적으로 시도를 해보게 됐다.

고스, 〈pluto004〉, 91×116.8cm, mixmedia, 2020.

전시를 할 때, 그림을 설명하는 일이 버거웠다. 이 그림을 왜 그렸는가에 대해 물어 올 때, 그냥 좋아서, 잘 그리고 싶어서, 이 대답 말고는 철학적으로 미학적으로 말하기가 힘들었다. 그런데 프랑스는 철학을 중시하는 풍토이다. (프랑스에서) 처음 미대에 입학했을 때, 한국에서 작업했던 것들의 포트폴리오로 들고 갔는데, 질문에 대한 대답을 '좋아서요'라고만 대답했다. 프랑스에서는 그런 대답이 안 통한다. 지금 생각해 보면 그 대답도 안 될 이유는 없지만….

그 '좋아서요'라는 대답을 늘어뜨려서 철학적으로 설명할 수 있는 것. 그런 욕망도 지니고 있었기에, 유학 가는 김에 다 바꾸자, 이런 생각으로 트레이닝을 했다. 프랑스 미대는 여기가 미대가 맞나 싶을 정도로, 교수와 학생 사이에서 많은 대화가 이루어진다. 그림에 대해서, 얘기만 계속한다. 미술을 하게 된 목적, 혹은 한 작가의 세계관 내지 철학. 그것에 대해서 처음부터 중간 과정, 그리고 마지막 결과물까지 교수가 다 신경을 쓴다. 프랑스 미술교육은 세계관부터 넓혀 주는 것으로 시작한다. 절대로 종이에 갇히는 수업을 하지 않는다. 작가로 성장했을 때, 자신의 철학이 굉장히 튼튼하게 되고, 자신의 작품과 세계를 설명할 수 있는 사유와 어휘도 풍성해지고….

한국에서는 대학교 때도 실기 위주이다. 고등학교 때 수채화 처음 배웠을 때나 크게 다를 게 없다. 프랑스에서는 그런 면에서 시작부터 달랐다. 미술을 떠나서 프랑스 자체의 모든 교육이 다 토론인 것 같다. 우리는 주입식 교육이지만, 물론 그쪽에도 주입식 교육이 없는 건 아니지만, 그래도 토론이 토대가 되는 문화이다.

'그래서 한국의 미술 교육은 다 잘못 됐어!' 그렇게까지 생각하지

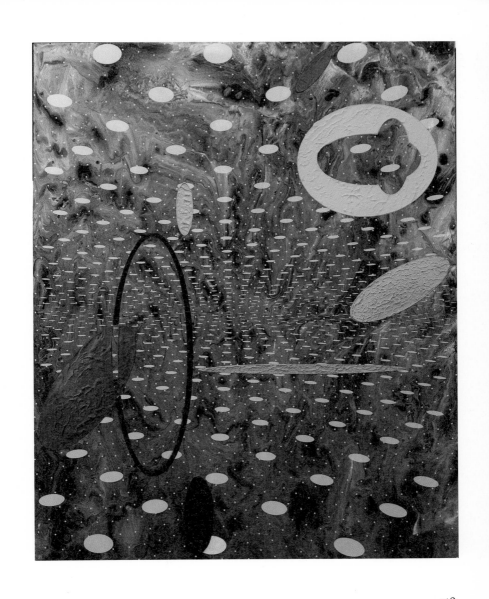

고스, 〈Infinity 33〉, 116.8×91cm, mixmedia, 2019.

않는 게, 저들도 막상 작가가 되는 퍼센티지는 1% 미만이다. 100명 중에 제대로 된 작가가 1명도 나올까 말까, 그런 부분에 있어서는 우리나라나 비슷한 것 같다. 우리나라는 물론 딱딱한 교육을 받지만 그 나름대로의 장점이 있고, 저들은 열린 교육을 받지만 나름 단점이 있다. 운이 좋아서 한국에서 유럽식 교육을 받고도 좋은 작가가 될 수도 있는 거고, 그냥 한국식 교육으로도 좋은 작가가 될 수도 있는 거고…. 한국의 풍토를 비판만 할 게 아니라는 걸 두 교육을 다 받아 보면서 느꼈다.

이전까지는 리얼리즘을 추구했다 보니, 다른 시도를 해보고자 해도, 메커니즘이 리얼리즘에 맞춰져 있었다. 계속 뭔가 정확한 형태를 원하게 되고, 그러다 보니 내 성격으로 과연 뭘 그려야 할까를 고민하다가 그리게 된 것이 도형이다. 도형이 속한 공간이나 차원에 대해서 생각하게 되고, 우주의 주제에 관심이 많아졌다. 나와 우주, 그리고 시간이라는 이 세 명의 조력자가 그림을 그린다고 생각한다. 그게 나만의 우주를 표현하는 방법인 것 같다. 그러니까 나의 존재를 표현함에 있어, 내 감정을 도형에 투영하게 된 것.

정리하자면 추상으로 넘어올 때 구상의 흔적을 갖고 넘어왔다는 이야기다. 추상과 구상, 굳이 이런 경계는 잘 안 두려고 하고, 최근의 작업에서는 구상적인 요소를 넣은 경우도 있다. 내 그림이 그래도 형태가 명확하기 때문에 추상처럼 느끼지 않는 분들도 있지 않을까 싶다.

갑자기 새로운 것들에 도전하려다 보니까 작품도 별로고 그것에

대한 내 설명도 별로였다. 돌아보니 시간이 계속 쌓여야 되는 일이었던 것 같다. 작품도 점점 좋아지는 것은 물론, 그림에 대한 철학도…. 개인적으로 남들에게 피드백을 많이 받는 편이다. 처음에는 '네 그림 별로야!', 이런 말이 정말 싫었는데, 몇 번 듣다 보니까 그런 말도 잘 수용하게 되고, 이젠 내가 무엇을 고민해야 할지를 고민한다.

물론 사람마다 호불호는 다 다르겠지만, 내 경우엔 여러 사람들의 말들로 인해 많이 깎이고 다듬어진 것 같다. 예술가로서 무조건 잘 받아들여야 된다고 생각한다. 시장에 무심한 태도가 되레 더 아마추어 같다는 생각도 든다. 사람들이 무엇을 좋아하는지에 대한 연구는 필연적인 것 같다. 좋은 작가란, 어느 한쪽으로도 치우치지 않는, 여러 가지 갈래의 기로에 서 있는 사람이 아닐까? 실험적으로도 말이 잘 되어야 하고, 상품성도 있어야 하고, 작품성도 있어야 하고, 철학도 담겨 있어야 하고…. 그런 작가가 되고 싶다.

인스타그램 @gosce_art

권태훈
— 그림의 시험에 들다

스무 살 시절에 유학을 준비했었는데, 합격까지 해놓은 상태에서 집안 형편이 갑자기 어려워졌다. 유학이란 것도 내 의지만으로 갈 수 있는 게 아니고 어느 정도는 부모님의 도움이 필요하니까. 고등학교 때부터 준비를 했었던 건데….

고등학교 때 영재미술학교를 다녔었다. 물리적 공간으로 존재하는 게 아니라, 학교 안에 특정 학급을 운영하는 방식이었다. 인문계 고등학교를 다녔는데, 당시 서울시에서 미술 영재 학생을 뽑아 교육을 시킨다고 학급을 만들었었다. 강북 지역의 학생들은 용산고로 모였다.

사실 고등학교 올라오고 나서 방황을 많이 했다. 내가 뭘 해야 할까? 입시에 대한 부담감을 이겨 내지 못했던 것 같다. 그러면서 학교를 그만둘 생각까지 했었다. 학생 신분에 벗어난 일탈을 저지르고 한

권태훈, ⟨Freedom in modern society, UK⟩, 130.3×89.4cm, acrylic on canvas, 2020.

건 아닌데, 너무 힘들어하고 학교를 그만두려고까지 하니까, 그때 선생님께서 부모님과 상담을 하면서 미술영재학교를 추천해 주셨다. 그 순간이 내게는 어떤 터닝포인트였다.

군대를 다녀온 후, 유학을 못 가게 되고 나서는, 일과 병행하면서 계속 작업을 했다. 인연이 아닐 수도 있다, 취미로만 남겨 놓는 것도 나쁘지 않다, 이런 이야기도 주위에서 많이 들려왔다. 사실 그런 가능성도 생각해 보지 않은 건 아닌데, 작업을 일과 취미로서 대하는 자세는 다르지 않을까? 취미로서 접근하는 일이 내게선 가능하지 않았다.

사실 객관적으로 보면 어려운 집안은 아니다. 당시에는 조금 어려워져서 유학을 보내 줄 수 있는 형편은 아니었던 것뿐이지. 그래서 잠깐 한국에서의 진학을 고민해 본 적도 있다. 그런데 고등학교 때 유학을 결심했던 이유 중에는 입시 미술에 관한 것도 있다. 짧은 기간이나마 학원을 다녀봤었는데, 나와는 너무 안 맞았었고, 그러면서 영국 유학을 결심했던 건데, 다시 되돌아간다는 것에 큰 메리트가 없어 보였다. 꼭 미대 나와야 작가가 되는 건 아니니까. 배움에 목말라 있긴 한데, 학력에 대한 콤플렉스가 있는 건 아니어서 굳이 한국에서 대학을 가고 싶진 않았다.

분명 어찌어찌해서라도 국내 대학에 들어갈 수는 있었다. 어찌 됐든 선택이니까, 나는 내 선택에 확신이 있었고, 거기에 대해서는 나름대로 열심히 살아온 시간이다. 그래서 학력에 부끄럽다거나 그런 건 없고, 그 대신 삶을 통해 많이 배웠다고 생각한다. 그렇다고 처음 만난 사람한테 그게 떳떳하다는 듯 '저 대학 안 나왔어요'라고 먼저

말하진 않지만 콤플렉스 같은 건 없다. 숨길 이유도 없고….

계속 혼자서 작업을 할 수밖에 없었던 여건이었기에, 스킬적인 부분은 영재미술학교 다녔을 때 배운 것들을 토대로 해서, 그 위에 계속 쌓아 올려 갔다. 다양한 양식을 연습하는 트레이닝 와중에 나만의 화풍으로 자리 잡기 시작한 것 같다.

얼마 전까지 바리스타 일을 했었는데, 코로나가 터지면서 반강제적으로 쉬게 됐다. 지금은 고정적인 일을 하는 건 아니고, 어느 미술 사업에 보조 작가로 참여해서 작업하고 있다.

물론 모두에게 불행한 일이지만, 개인적으로는 코로나 사태가 작업에 더 집중하는 계기가 되어 준 것 같다. 마침 YAP 들어온 시기와도 겹치고, 지금 참여하고 있는 미술 사업도 김동욱 작가님이 추천해 주셨다. YAP에 들어오면서 작가로서 조금씩 성장해 가고 있다는 걸 피부로 느낀다. 이런 단체에 들어오기 전까지는 내 주위에 그림을 하는 사람들이 없었다. 선배가 있는 것도 아니고, 이끌어 주거나 조언해 줄 측근이 있는 것도 아니고, 오로지 나 혼자 알아서 해야 했으니까. 맨땅에 헤딩하는 격이었다.

또 인연이 되려고 했는지, 사실 YAP에 들어오려고 했던 것도 최승윤 작가님의 유튜브 영상을 통해서이다. 그 분도 예전에는 YAP 소속이셨는데, 그 분 유튜브 영상을 보면서 아이디어를 많이 얻었었다. 그 분이 YAP에 계셨다는 걸 알고 나서 공모에 지원을 해봤던 것. YAP에 들어온 이후 작가로서 뭔가 자리를 잡는 느낌도 들고, 이제 작품도 조금씩 팔리기 시작하고, 생각해 보면 신기하다.

권태훈, 〈Nirvana, Freedom in B-side〉, 90×65.1cm, acrylic on canvas, 2020.

20대 때는 정말 힘들고 외로운 시간이었다. 사실 결과가 뚜렷하게 보이는 것도 아니고 뭔가 보장된 길인 것도 아니다 보니…. 작업이란 게 직급이 정해진 것도 아니고, 승진을 하고 호봉이 올라가는 것도 아니고…. 그래도 작업을 해야만 살아갈 수 있다고 생각을 했으니까. 유학을 못 가게 된 그즈음에는 작업이 나에게 치유의 수단이었다. 작업의 행위 자체를 힘들어하시는 작가님들도 계시지만, 나한테 작업은 즐거운 시간이다. 전혀 힘들지 않다. 어떻게 보면 그래서 계속 할 수 있는 것 같다. 작업을 할 때 내가 살아 있다는 걸 느낀다. 때로는 이 세상에 태어난 이유가 이거구나 싶은 생각이 든다.

특정 화가의 그림체를 선호한다거나 그런 건 아니고, 독학으로 걸어온 길이라 오히려 영향을 미친 화가가 더 많다. 독학의 장단이 있는데, 좋은 점이라고 한다면, 화풍이 배운 느낌이 안 들고 자유로워 보인다는 이야기를 듣곤 한다. 그리고 싶은 걸 그리는 느낌이 난다고, 멋있다고 칭찬해 주시는 분들도 계신다. 한 작업만 계속하는 스타일도 아니고, 화풍이 고정되어 있는 것도 아니고, 계속 바뀐다. 오히려 체계에 속해 있지 않고 자유로울 수 있었기에, 스스로 생각할 시간이 더 많았던 것 같다.

조금 안 좋게 보시는 분들은 화풍이 자리 잡지 않아 보인다, 미성숙해 보인다는 말씀을 하시기도 한다. 기법적인 부분에 대해서 지적을 해주시면 그건 당연히 받아들인다. 활동을 오래 하신 분들의 조언에 담긴 연륜을 무시하는 건 아니다. 받아들여야 되는 건 받아들여야 된다고 생각하고, 대신 내가 표현하고자 하는 것에 대한 확고

함은 있다.

20대 중반에 그렸던 작품이랑, 지금의 작품이랑은 많이 다르다. 평론이나 유행에 맞춘다기보다는, 대중들에게 내 작업이 공감할 수 있는가에 집중했던 것 같긴 하다. 결국 그림을 봐주시는 분들은 대중이니까. 오로지 내 감정을 쏟아 낸 걸 보여 드리는 건 예의가 아니라고 생각한다. 그건 프로페셔널하지 않다고 생각하는 편이라서, 항상 공감의 범주를 고민하며 노력했던 것 같다.

YAP 분들에게도 그 부분에 대해서 많이 물어봤다. 내 작품이 지금 완전 상업적인 작품은 아니지만, 분명 무시할 수 없는 요소이기에 절충과 조율의 지점을 항상 고민한다, 그런 고민의 일환으로 아트 페어가 열리면 2번을 간다. 처음에 가서 죽 한 번 둘러보고, 그리고 끝날 때쯤 가서 어떤 작품이 팔렸는가를 살펴본다. 팔리는 작품들로 시장의 흐름을 느끼려고….

그런데 그 작품들을 똑같이 따라 그리는 건 의미가 없는 게, 내가 그런 걸 그린다고 해서 잘 팔리는 것도 아니다. 그렇게 해서는 이도 저도 아닌 게 될 테고, 그저 따라 그리는 것 이외의 의미는 없기 때문에…. 그러나 오로지 내가 고집하는 그림만 그리겠다는 마인드도 좋은 것 같진 않다. 어쩔 수 없는 내 스타일이 있겠지만, 시장을 외면하는 것이 아니라 항상 열어는 두고 보고 느끼고, 그런 관심이 분명히 내 작업에 드러난다고 생각한다.

확신이 있다. 그림을 못 그릴 상황이 무리를 지어 다가왔었는데도, 어떻게든 그릴 수밖에 없던 내 자신을 보면서, 나는 그래도 평생 그림을 그릴 수 있겠다, 그런 확신이 들었다. 돌아보면 당시에는 너무

힘들었지만, 그래서 다시 돌아가고 싶지 않지만, 그림이 나를 시험한 느낌이다. 계속 상황을 던져 주면서, 너 이래도 그림을 그릴 거야? 이래도 그림 그릴 수 있어? 라고 묻고 있었던 것 같은….

 글 쓰는 일도 그렇겠지만, 그림 그리는 일도 성공이 첫 번째 목표여서 하는 건 아니다. 물론 그것도 무시할 수 없는 목표지만, 성공하기 위해서, 돈을 많이 벌기 위해서 그리는 건 아니니까.

 인스타그램 @painter_kwon

김도훈
─ 생활의 발견

중학생 때 처음 미술학원에 등록을 한 이유는, 내가 사는 광명시 일대가 평준화되지 않았었기 때문이기도 하다. 공부 잘하는 애들은 학업 여건이 좋은 학교를 가고, 공부 못하는 친구들은 흔히 말해 '똥통학교'에 진학하는 그런 시스템이어서…. 어렸을 때부터 미술을 좋아했고, 초등학교 때부터는 대회 나가면 항상 상을 받았던 기억도 있고 해서, 한번 노력해서 예고로 진학을 해보자 그런 마음이었다.

서울 미술고등학교에 야간반으로 진학을 했다. 그러나 또 미대로의 진학에는 별 관심이 없었다. 내가 다닐 때만 해도 서울미술고등학교가 공부 못하기로 정말 유명한 학교였다. 주간반과 야간반이 있는데, 주간반은 공부도 등급도 좋고 실기도 어느 정도 좋은 친구들, 야간반 친구들은 공부는 못하고 실기는 그래도 괜찮은 친구들이었다. 대학과는 인연이 없다고 생각했었는데, 2번 나갔던 실기 대회가 인연

34

김도훈, 〈Camouflage 14〉, 193×224cm, acrylic on wood, 2020.

이 됐다.

대학 생각을 안 하고 있었다 보니 수능 공부도 아예 안 했다. 그때 선생님께서 너는 어차피 공부 안 하니까, 실기로 대상 타서 무조건 수시 봐야 한다고 말씀하셨다. 경원대에서 주최한 대회에서는 그냥 입선만 했고, 목원대학교에서는 대상을 탔다. 미대 진학할 수 있는, 수시전형을 볼 수 있는 요건이 갖춰진 것. 그리고 그 수시전형에서 합격을 했다.

대학을 붙은 후에도 긴가민가했는데, 어머니는 더 넓은 사회를 보려면 경험을 해야 한다면서, 내가 꼭 대학에 갔으면 하셨다. 그리고 실제로 대학에 가서, 이제까지 내가 봐왔던 사람들과 전혀 다른 사람들 사이에서 시야가 많이 바뀌었다. 학창시절에는, 거칠다고 하기에는 뭐하지만, 뭔가 사람을 대하는 데에도 불만도 많고, 조금 싸가지가 없었다고 할까? 대학에서 선후배들과 섞이고 그러면서 좋은 작가 선배 형들도 만나고 하니까 인격이 많이 교화된 것 같다. 사실 대학 들어갈 때만 해도 예술가가 되겠다는 확고함은 없었다. 그냥 일단 '대학은 온 것'뿐이었다.

고등학교에서 수시전형으로 가장 빨리 붙은 경우라, 아르바이트로 열심히 등록금을 벌었다. 그리고 한 학기 동안만 생활하고 바로 휴학했다. 돈이 없어서…. 돈도 없고, 내가 미술을 하는 게 정말 맞는 건가의 질문도 던져 보게 됐다. 대학에 왔는데 다 노는 분위기였다. 선배들 만나면 매일같이 술만 마시고…. 물론 사람들과 섞이는 건 좋았는데, 사람들 앞에서 웃는다고 불만이 없는 건 아니니까. 무엇보다 내

삶에서 가장 큰 문제는 돈이었다. 다시 또 일을 해야 하는데, 또 군대는 가야 하고….

실상 대학을 다닐 여건조차 되지 않는 환경이었다. 어릴 때는 부족함 없이 자라다가, 고등학교 때 아버지 사업이 잘 안 되기 시작했다. 흔히 말하는 금수저는 아니고 그냥 중산층, 걱정 없이 대학 정도는 보내 줄 수 있는 이런 집안이었다. 갑자기 그럴 수 없는 여건으로 변해 버렸다 보니, 어차피 내가 감당할 수 없다는 생각에, 대학은 아예 생각조차 안 했다. 그래도 어찌 됐건 일단 대학에 들어는 왔지만, 그때도 여전히 경제적 여건은 그리 좋은 편이 되지 못해서, 일을 해야 했다. 그런데 또 한창 놀고 싶은 나이이기도 했으니, 일해서 번 돈을 노는 데 다 탕진하기도 하고….

예술에 대한 심각한 고민도 없었다. 그러다 입대를 하게 되었고, 강원도 최전방 GOP에서 근무했다. 그 높은 고지에서 바라본 자연의 풍광이 너무 아름답게 느껴졌다. 내가 여지껏 해왔던 소묘나 수채의 그런 느낌이 아닌, 그냥 정말 자연으로부터 어떤 영감이 밀려드는 듯했다. 그냥 말 그대로 자연적으로, 내가 의도하지도 않았는데…. 그 감흥을 어디 담고 싶어서, 휴가 나올 때마다 공책이나 스케치북을 사서 복귀했다.

자연과 함께하면서 예술에 대한 욕구가 점점 자라났다. 그 풍경을 그리고 싶다, 이런 게 아니라 자연이 나에게 주는 에너지 자체가 너무 좋았다. 주변을 돌아보면 산으로 둘러싸여 있고, 사슴과 독수리를 매일같이 보고, 이전에는 영화 속에서만 봤었을 법한 반딧불이가 산을 메우고 있고…. 남자끼리 있을 때는 그냥 군대 이야기가 될 수 있

김도훈, 〈Show up 22-2〉, 91×91, mixer media on wood, 2020.

는데, 나는 그런 일상을 넘어서 다른 것들을 많이 느꼈다.

그래도 어찌 됐건 미술을 하는 사람이다 보니까. 음악을 하는 사람이면 음악적으로 뭔가를 풀어냈을 테고, 글을 쓰는 사람이라면 글로 이야기를 하나 쓴다든가 할 테니, 내가 풀어낼 수 있는 방법은 그림이나 어떤 미술적 행위밖에 없었다. 그 자연의 에너지를 어떻게 표현할 것인가를 계속해서 고민하고 또 연습했다.

제대하고 나서 복학을 하고 싶어도 당연히 돈이 없었다. 또 닥치는 대로 일을 해야 했다. 이런저런 일을 두루 겪어 보다가, 건설 현장에서 전기 배선 일을 하게 됐는데, 화성에서 삼성 반도체 공장을 짓는 현장이었다. 그때 섭섭지 않게 벌고서 복학을 했다. 당시에 거의 일주일을 풀로 일할 때도 있었지만, 쉴 때는 그림에 대한 고민을 했다. 그리고 복학을 해서는 내가 뭘 해야 할지 헷갈리지가 않았다.

그 현장에서 하루 일하는, 흔히 말하는 '노가다꾼'이 1만 명이었다. 물론 내가 시멘트를 다루는 일을 하진 않았지만, 나도 항상 콘크리트와 시멘트 곁에서 일하는 인부였으니까. 대학교 4학년 때 졸업전시를 앞두고서 문득 한번 시멘트로 해볼까 하는 생각을 했고, 그 이후 4~5년 정도 내 나름대로 연구했던 결과가 내 작업의 한 시리즈가 됐다.

내 작품이 보면 조금 시원시원한, 미장할 때 시멘트를 한 번 쫙 바르는 그런 느낌이다. 왜 시멘트를 생각했는가 하면, 그도 돈이 없었던 이유에서였다. 유화 물감으로 저 정도의 두께감을 표현하려면 돈이 엄청 든다. 그런 스타일로 하고 싶은데, 나는 그렇게 할 수 없어서,

대신 아크릴 물감을 썼다. 실내 인테리어용 시멘트에다가 아크릴 물감을 바른 것뿐이다. 처음부터 이런 스타일로 연구하고 연습을 했다보니, 지금은 얼마든지 유화물감을 쓸 수 있는 경제적 여건이 되는데도 굳이 그럴 필요가 없다. 이미 이게 나의 스타일로 자리 잡혔으니까.

다른 대학에서도 그런지는 모르겠는데, 교수님들 중에는 어린 애가 추상을 하는 걸 별로 안 좋아하시는 경우도 있다. 그 이외의 사람들에게서도 어린 친구가 왜 추상을 하느냐, 이 질문을 굉장히 많이 들었다. 내가 어리다면서, 어떤 다른 작가 분과 비교를 하면, 사실 기분이 나쁘다. 성격대로라면 곧바로 반박을 했을 텐데, 또 이쪽에서도 내가 놀린 입 때문에 나를 망칠 수도 있다는 생각이 있어서 참게 되더라. 삶은 그런 게 아니지 않던가. 사실 지금도 그렇게 살기가 힘들기는 하다. 어쨌든 내가 좋아하는 일이니까. 그것도 참게 되더라.

내 인생에서 항상 사람이 스트레스였다. 남들이 잘 사는 모습을 보면 화도 나고, 내가 그들 같지 못하다는 사실에 불만도 많았던 것 같다. 그들이 못 살았으면 좋겠다, 이런 건 절대 아닌데, 나도 저 정도로 살고 싶다는 푸념과 질투. 그런 감정을 표현하고 싶었다. 또한 관계로부터 입은 상처를 투영한 시리즈들도 있다. 내 입장에서는 상처인데, 그 사람은 자기밖에 없는 이기적인 사람들. 그러나 내 성질대로 그들을 대할 수는 없는 일이니까. 그런데 나는 그런 적이 없는지를 자문해 보면 그 대답에 당당할 수만도 없다.

내 작품은 다 그런 감정에 관한 것이다. 내 감정의 형태를 계속 찾았다. 감정을 담아내는 경우이다 보니, 구상과 추상을 분리해서 이야

기하고 싶지 않다. 내 마음의 형태를 그리는 일이니, 굳이 분류하자면 추상인데, 내겐 내 마음 안에 명확하게 보이는 형태를 그리는 작업이다. 때문에 내 입장에서는 성립이 안 되는 이야기다. 나한테는 추상이 아닌 구상의 성격이다. 색감이나 저 터치마저도 계획을 하고 들어가는 거니까. 물론 그림을 보는 사람의 입장에서 생각하기 나름인 거지만, 나는 추상이고 구상이고를 논하고 싶은 게 아니니까.

인스타그램 @kimdohoon7_artwork

김동욱
— 이것이냐 저것이냐

어릴 때부터 그림 그리는 걸 좋아했고, 잘 그린다고 칭찬받고, 칭찬 받으니까 재미있어 하고, 내가 그림 그리는 걸 좋아하는구나 하는 정도였는데, 고학년으로 올라갈수록 미술 학원에서 배워 온 애들과 전혀 배우지 않은 나랑은 비교가 되지 않았다. 그 어린 나이에도 안 배우니까 안 되는 거구나 하는 걸 느꼈다.

중학교를 졸업할 즈음, 미술 선생님이 내게 예고 준비를 안 했냐고 물으셨다. 나는 그때 예술고등학교가 있는지도 몰랐다. 누구누구는 거길 준비하고 거길 간다더라 하는 이야기를 그때 처음 들었고, 그런 게 있다는 사실도 처음 알았다. 그때 한번 좋아하는 것으로의 진로를 생각해 봤다. 이왕이면 내가 좋아하고 잘하는 걸 해야 하지 않겠나 싶어서….

그러다가 학교 앞에서 나눠 주는 미술학원 홍보용 노트를 받아 오

김동욱, 〈city people〉, 53×65.1cm, oil on canvas, 2020.

기 시작했다. 거기에 실려 있는 홍보용 그림이나 미대 입시 소개를 보고서, 막연히 좋아하는 데에서 그치지 말고, 그냥 진로 자체를 그림으로 하면 어떨까를 고민해 본 것 같다. 그 생각이 한번 머릿속에 박히니까 잘 떠나지가 않았다. 그래서 인문계 고등학교로 진학하자마자 부모님께 미대를 가면 안 되겠냐 이야기를 드렸다. 그리고 바로 미술학원에 등록했다.

당시에는 디자인 쪽을 염두에 두고 있었고, 회화를 하게 될 줄은 몰랐다. 디자인은 취업을 목표로 하는 거라, 그림의 성격도 목적도 결과도 다르다. 디자이너가 될 거라고 생각하고 미술학원을 다녔는데, 대입 남겨 두고 있을 때쯤 회화로 방향을 바꿨다.

물론 요새는 구분이 많이 없어져서, 디자인을 하다가도 회화를 하고, 회화를 하다가도 디자인을 하는 경우가 있지만, 당시에는 대학교에 다니는 선배들에게 디자인 전공은 손 그림을 많이 안 그린다고 들었다. 나는 손으로 그리는 걸 좋아하는데, 그러면 과가 나랑 안 맞는 게 아닌가 하는 생각에, 회화로 바꿨다. 회화과를 간다고 해서 디자인을 못 하는 건 아니니까, 하는 마음으로 갔는데 점점 회화의 깊이에 빠져들면서 학부시절에는 그림만 생각하며 살았던 것 같다.

회화는 취업의 목적이 아니다 보니까 다들 경제적으로 궁핍하다. 취업의 경우라면 몇 년 고생하더라도 취업이 되는 순간까지 그냥 가는 건데, 이쪽은 그런 게 아니기 때문에 항상 미래에 대한 어떤 걱정을 하면서 산다. 보장되어 있는 게 없으니까. 프리랜서에게는 끝이란 게 없으니까. 궁극적으로 내가 좋아하는 일로 돈을 벌고자 하는 건

데, 어느 해에 운 좋게 벌었어도, 매년 그렇게 되리라는 보장이 없다. 그다음 해엔 한 푼도 못 벌 수도 있고…. 그래서 회화하는 사람들은 학교나 학원처럼 고정 수입이 나올 수 있는 다른 무언가를 찾는다. 화실도 마찬가지고…. 그림만 그리는 경우는 드물다.

균형에 대한 갈등도 있다. 현재로서는 고정적인 수입이 나게끔 하는 경제 활동이 2 정도, 나머지 8은 내 작업하는 시간에 할애한다. 이 비율이 반대인 적도 있었다. 8이 경제적인 활동, 2가 예술적인 활동. 이미 그려 놓은 그림 가지고서 가끔씩 단체전 참가하고, 신작으로의 개인전은 엄두도 못 내고….

그림을 그린다는 자체가, 잘된 사람보다 잘 안 된 사람들이 더 많은 영역이다. 한 해에 배출되는 미대생들이 얼마나 많고, 그 전에 배출된 선배들은 또 얼마나 많았겠나. 잘된 사람보다 잘 안 된 사람이 더 많고, 미대를 가기 위해 들였던 돈과 시간을 투자한 만큼의 보상으로 못 받는 경우가 태반이다. 본인도 사회적인 압박 속에서 못 버티고 타협점을 찾게 되면서 또 힘들어지고…. 뭔가 캄캄한 터널을 혼자 걷는 기분이다. 그래서 더더욱 작품으로 나를 찾는다는 마음으로 그 안에서 위로와 위안을 느끼며 조금씩 나아가는 것 같다.

화가의 꿈을 지닌 청춘들이, 만약 나에게 그림을 계속 그려도 될까요 하고 물어본다면, 성격적으로 맞고 돈 많이 못 벌더라도, 말 그대로 최저임금의 생활을 하면서도 너의 그림을 그리면서 만족할 수 있다면 하고, 그 생활에 만족하지 못할 것 같으면 아예 하지 말거나 취미로 그림을 그리라고 말해 주고 싶다. 그조차도 각오하는 시기랑 막

김동욱, 〈비 내리는 거리〉 64×116.8cm, oil on canvas, 2020.

상 던져진 시기의 느낌은 다를 테니까. 내 주변에도 중간에 포기한 친구들이 많다. 처음에는 다들 남 다른 각오로 도전하지만, 막상 현실에 부딪혀 보면 또 그게 아니니까. 물론 잘된 경우들을 바라보며, 나를 위해 가는 길이지만, 잘 안 될 수도 있고 힘들 수 있다는 각오로 해야 하는 일 같다.

나 역시 갈등의 순간이 있었지만, 지금에서 돌아보면 후회 없는 선택이었던 것 같다. 경제적으로 넉넉하지는 않지만 분명 그림이 선사하는 좋은 점들이 있으니 그것에 감사해하며 작업하고 있다.

대중들과의 교감에 대한 생각을 하지 않을 수가 없다. 완전 새롭게 멀리서 찾지는 않지만, 그동안 반응이 좋았던 그림 중에 사람들이 왜 유독 그걸 좋아했는지를 곱씹어 보며, 이런 식으로 그릴 때 사람들이 좋아했던 기억의 방향으로 자꾸 끌려간다. 그러다 보면 애초에 내가 좋아하던 소재와 분위기와는 거리감이 생길 수가 있다.

어떤 그림은 좀 더 일반인들과 교감할 수 있는 그런 상황을 내가 찾는 거고, 어떤 그림은 순전히 나를 위해서 그린다. 그림을 그리는 데 있어 포기하지 못하는 것은 그림 그리는 재미이다. 그림 그리는 재미가 없으면, 그게 일처럼 느껴져서…. 직업이 화가지만은 뭔가 노동을 한다는 기분으로 하진 않는다. 가끔씩 어떤 때, 내가 일을 하고 있다고 느낄 때는 누가 주문을 했을 경우이다. 나를 위한 그림이 아니라, 주문자를 위한 그림을 그릴 때, 그건 일이다. 주문자가 컬렉터일 수도 있고 갤러리일 수도 있다. 순수하게 내 마음이 끌려서 자발적으로 그리는 그림은 하다가 막혀서, 해결이 안 돼서, 멈추는 경우

는 있어도, 억지로 그리는 건 아니니까.

서울에 처음 올라왔을 땐, 그전에 그렸던 패턴에서 크게 못 벗어나고 있었다. 혼자서 이것저것 해보다가 잘 안 되면, 항상 혼자 어딘가를 거닐었던 것 같다. 어떤 풍경에서 사람마다 느끼는 감정의 차이가 있기도 하겠지만, 그 당시에 내가 굉장히 외로웠다. 당시에 내게 다가왔던 것은 도시의 화려함 이면의 황량함이었다. 그런데 내 속을 들여다보고 그걸 꺼내어 그리는 일이 좋았던가 보다. 지방 사람들은 다 서울에 대한 동경이 있지 않나. 그런 동경을 가지고 올라온 서울인데, 그 동경에 내가 동화될 수 없는 이질감을 느꼈던 것 같다. 그냥 그 느낌을 담았던 거다.

도시 풍경을 그려도 디테일하게 그리는 걸 좋아하진 않는다. 경계와 경계를 확연히 구분 짓지 않기 위해서, 시간과 공간을 녹인다고 해야 하나? 섞인다고 해야 하나? 모양을 하나하나 잡는 것보다는 그렇게 표현할 때, 내가 좀 더 그 공간 안에 들어 있다는 느낌이 더 든다. 나 어제 거기 봤는데, 뚜렷하지 않지만 대충 이랬어, 이런 느낌을 표현하고 싶었던 것. 그러면 기억의 느낌과 비슷하게 다가오니까. 내가 어디선가 언뜻언뜻 봤던 그 기억과 비슷한 이미지, 우리가 봤던 기억의 이미지는 또렷하진 않으니까. 회상은 상상이 덧대어지는 순간이니까, 또렷하게 설명해 놓은 그림보다는 더 상상하게 되고….

그래서 사진처럼 사실적으로 그리는 방식을 지향하는 편은 아니다. 그렇다고 덜 그렸다는 소리를 들으면 안 되니까. 그리다 말았네, 이 느낌하고는 또 다른 거니까. 그걸 하나하나 다 그려야 성에 차는

분들도 있다. 그런데 어찌 보면 그게 더 편할 수가 있다. 시간이 해결해 줄 수 있으니까. 그런데 이건 답이 없다. 답이 없으니까 언제 멈춰야 될지, 조금 더 그리고 멈출까, 아니면 지금 멈출까, 이 선택에서 항상 갈등을 하게 된다.

인스타그램 @kimdongwook0408

김민지
― 풍요로운 삶을 그리다

사실적으로 그리는 화풍은 개인적인 취향이지만, 학교의 영향도 있었던 듯하다. 학교마다의 풍토가 조금씩은 다를 테지만, 우리 학교는 추상적인 작업을 하는 경우는 거의 없고, 사실적으로 그리는 친구들이 더 많았다. 교수님들의 성향도 그러했고….

추상적으로는 잘 안 그려지고, 오히려 막히는 느낌이다. 이를테면 물에 비치는 풍경을 그릴 때, 사실적으로 해야지 좀 더 투명하고 생생하고 싱그러운 느낌의 표현이 보다 쉬운 것 같다. 미적으로 봤을 때도, 사실적으로 그린 경우를 예쁘다고 느끼다 보니 어쩔 수 없는 문제다.

그러나 하나의 컨셉으로 그리는 편은 아니고, 다양한 화풍으로 많이 그려 보고 싶다. 생각이 계속 바뀌기도 하고, 그 생각에 따라 여러 가지로 시도해 보면서 내 스타일을 찾아가고 있는, 아직은 과정에 놓

김민지, 〈식물의 파형1〉, 130.3×162.2cm, oil on canvas, 2019.

여 있는 상황이라고 생각한다.

졸업을 하고 나서는 '자아'에 대한 주제로 생각을 많이 하게 됐다. 생각을 그리는 경우도 있고, 경험을 그리는 경우도 있다. 보는 사람이 힐링이 되는 느낌을 받았으면 좋겠다는 바람으로 작업한다. 성격이 반영되는 듯하다. 조금 감정 기복이 큰 편이라서, 우울할 땐 정말이지 한없이 우울해지고, 올라갈 때는 친구들이 술 마셨냐고 물어볼 정도로…. 우울하면 끝없이 밑으로 내려가는데, 그렇다고 평소에 마냥 조용하고 차분하고 그렇지는 않으니까. 그런 감정의 순간들과 상관이 있는 것 같다.

미술 전공자로서는 당연한 대답이겠지만, 어려서부터 그림을 굉장히 좋아하는 아이였다. 유치원서부터 미술 유치원에 다녔다. 그러다 보니까 자연스레 그림을 좋아하게 됐고, 잘 그린다는 칭찬을 들으니까 더 열심히 하려고 노력하고, 그때부터 미술이 생활의 일부였다. 중고등학교에 진학해서도 계속 미술을 하다 보니까 그냥 당연히 해야 하는 것이겠거니 생각했던 것 같다. 미대로의 진학 또한 당연한 수순이었고, 재미있게 생활했다. 학교에도 늦게까지 남아 있고, 다른 친구들보다 많이 그리는 편이었다.

그러나 미술 시장의 현실에 대해서도 알게 되었고, 미술로만은 버거운 삶이란 사실을 깨달아야 했다. 졸업할 즈음에도 진로를 결정 못하고 방황하면서, 미술과 관련 없는 직업들로의 취업도 고민하게 됐다. 아울러 '나는 무엇일까'에 대해 고민도…. 어렸을 때부터 미술의 길을 걸어왔던 터, 아무래도 그림이 나의 강점이지 않을까? 그림을 계속 그리기로 마음먹으면서, 교수님의 추천으로 전시도 해보고

김민지, 〈식물의 파형2〉, 162.2×130.3cm, oil on canvas, 2019.

YAP에도 들어오게 됐다. 하지만 경제적 문제도 포기할 순 없었기에, 지금은 디자인 회사에서 일하며 틈틈이 작품 활동을 하고 있다.

그림이 잘 팔리고 유명한 작가가 되면 좋겠지만, 당장에는 그런 욕심을 부리고 싶은 생각은 없다. 그러나 또 오로지 작업만 하면 불안할 것 같다. 그림을 그리려 해도 재료비는 필요한 것이고, 언제까지 경제활동을 하지 않으면서 나 좋다고 그림만 그릴 수도 없고…. 디자인 업무라고는 하지만 미술과는 다소 상관없는 일까지 맡아서 하다 보니, 가끔씩 충돌을 일으키기도 한다. 해야 할 것들이 많다 보니 그림에 들일 시간적 비용이 충분하지가 않다. 처음인 회사생활이라 익숙하지 않은 탓도 있겠지만, 병행이 조금 잘 안 되고 있다.

내겐 그림이 의식주 중에 하나라는 느낌이다. 그림을 그림으로써 나 자신을 표현할 수 있고, 삶을 조금 더 풍요롭게 만들 수 있는 것 같다. 그림을 그리지 않으면서, 그냥저냥 살아가는 모습은 상상하기 힘들다. 그림이 아니면 삶이 삭막할 것 같다. 나의 가치를 좀 더 드러낼 수 있는 영역이라서, 어떻게 시간을 쪼개서라도 그림은 꾸준히 그리려고 노력하고 있다. 직장에서의 일상이야 뻔하고, 기계처럼 반복되는 시간들로만 채워진 시간 사이에서 내 자신을 풍요롭게 하는 순간들도 중요하긴 한데, 실상 맘처럼 쉽지가 않다.

어떤 직업을 갖게 되더라도 그림은 계속 그리고 있을 것 같다. 예전엔 이렇게까지는 아니었는데, 부모님도 그림 그리는 걸 많이 좋아해 주신다. 작업실도 먼저 따로 만들어 준다는 말씀도 부모님이 먼저 꺼내셨다. 조금 넓은 집으로까지 이사해서 거기에 다 네 그림으로 걸

거다, 이렇게 말씀하시면서 좋아해 주신다.

학부 시절에 한 교수님이 내 그림을 마음에 들어 하셔서, 전시를 소개시켜 주셨다. 원래는 교수님이 참여할 전시였는데, 내가 나갔으면 좋겠다고 하시면서 대신 나를 추천해 주셨다. 졸업하고 나서의 처음 전시를 한 경험이었다. 그렇다 보니 궁금한 점을 다른 교수님한테 많이 여쭤봤었다. 그러다가 마침 YAP에서 활동하시는 김영진 교수님께도 여쭤봤고, 미술 계속할 생각이 있는가를 이렇게 물어보시면서 YAP를 소개해 주셨다. 그래서 응모를 하게 된 경우이다.

졸업 이후에도 계속 미술을 할 것인지 말 것인지 고민을 많이 했지만, 뭔가 딱 잡아 주는 계기들이 없었다. 그런데 YAP에서 전시의 기회를 많이 제공해 주시는 점에 감사하다. 아예 아무것도 없는 상황에서 혼자서 감당하기는 진짜 힘들다.

학교가 그림 그리기에 최적화된 장소인지를 졸업하고야 알았다. 나와 친한 친구들은 그림을 굉장히 열심히 그렸다. 친구들끼리 그림에 대한 조언도 서로서로 많이 해줬고, 다들 성적도 좋았다. 그 몇 명이서 화방을 넓게 썼던 기억, 돌아보면 학교생활이 좋았던 이유 중 하나였다. YAP에 들어온 이후, 그림을 계속 해야겠다는 생각을 보다 더 다잡게 됐다. 대학교 시절에 함께 화방을 썼던 친구들도 졸업 후에는 그림을 그리지 않는다. 그림을 그리고 싶다는 생각은 있어도, 전시 정보를 혼자서 찾기도 너무 힘들고, 또 잘 모르고 해서….

김수진
— 전업 화가, 그리고 주부

원래는 시각디자인과로 진학을 했다. 그 당시에는 드라마에 등장하는 디자이너라는 직업이 멋있게 느껴졌다. 고등학생 때는 김희선 씨가 구두 디자이너로 나왔던 드라마도 있었고…. 디자이너가 각광받았던 시기였다는 이유에서라기보단, 막연히 디자이너가 되고 싶었던 때가 있었다. 하지만 막상 입학을 하고 보니까 내 성향과 약간 안 맞는다는 느낌을 받았다. 예를 들면 거기선 클라이언트의 요구에 맞게 해야 하는데, 나는 좀 더 자유롭게 그리는 행위 자체를 좋아하는 성향이었다. 그래서 회화과로 복수전공을 했다. 시각디자인과 학점을 다 채운 다음에, 복수전공을 신청해서 다시 회화 전공수업만 몰아 들으며 학교를 더 다녔다.

그렇다 보니 내 주위에는 디자이너 친구들과 순수 미술을 하는 친구들의 비율이 반반 정도였다. 하지만 석사까지도 회화를 전공하던

김수진, 〈The car No.2〉, 65.1×90.9cm, acrylic and gel medium on canvas, 2014.

친구들이 결국엔 취업난에 부딪혀 디자인 회사에 취업하거나 상업적 미술로 전향하게 되면서, 순수 작업만 하는 친구들은 많이 남지 않게 되었다. 간혹 다른 일을 하면서 퇴근 후나 주말에 작업을 하는 친구들이 있었는데 체력적으로도 쉽지 않아 보였다. 하지만 일과 작업을 끝까지 놓지 않았던 열정적인 친구들이었기에, 부럽고 대단하다는 생각이 들었다.

대학교 졸업반, 그리고 대학원으로 진학할 즈음, 한동안 미술계에 붐이 일었다. 기성작가들의 작품뿐만이 아니라, 큐레이터 분들이 학생들의 실기실에 찾아올 정도로 굉장히 수요도 컸고, 판매도 잘 됐고, 일반인들도 그림에 관심을 많이 가졌던 시기였다. 미술관의 전속 작가가 된다거나 하면서 자리를 잡는 친구들이 많았기 때문에, 그때는 작업만 해도 안정적인 생활이 가능할 것 같은 분위기였다. 그런 분위기가 길지 않고 2~3년밖에 가지 않긴 했지만, 당시에는 같이 그림을 그리던 친구들과 서로를 응원하며 전업작가가 되고자 열심히 노력했다. 그때는 그림을 그리는 시간도, 작업량도 제법 많았다.

수채화로 입시를 준비해서 유화나 아크릴화를 다룰 기회가 없었다. 대학에 입학한 후 디자인과에서 회화 재료들을 익히긴 했지만 맛보기 정도였고, 본격적으로 다루게 된 건 회화과 커리큘럼을 통해서였다. 회화과 1, 2학년 수업에서 재료와 드로잉에 관한 기초 과정을 익히고, 3, 4학년 때부터는 본인만의 작업을 만들어 가는데, 가장 먼저 해본 개인 작업은 착시에 관한 것이었다. 얼핏 보면 어떤 사물처럼 보이는데, 자세히 보면 다른 사물로 보이는 착시 현상에 매력을

느껴 실험을 해오다가, 조금씩 매너리즘에 빠졌다. 그래서 새로운 작업을 하고 싶다는 생각을 계속 하다가 2013년부터 현재의 작업을 시작하게 되었다

그림의 배경이 되는 부분들은 노트에 끄적였던 낙서들을 응용한 경우이다. 처음에는 점을 찍다가, 점차 점에서 선으로, 그리고 도형으로…. 아무 생각 없이 끄적거렸던 것들이었는데, 나중에 보니까 작업에 적용하면 좋겠다는 생각이 문득 들었다. 이 낙서들을 캔버스에 옮겼고, 현재까지 큰 틀에서는 안 벗어나도 조금씩 조금씩 다양한 변주들을 시도해 보고 있다.

개인적으로 선을 따고, 단순화시키고, 그런 행위에서 약간 마음의 안정을 얻는 것 같다. 조금 러프하게 그리면 뭔가 더 해야 할 것 같은, 빈 공간은 반드시 칠해야 할 것 같은 강박이 있다. 어렸을 적에도 색칠공부 같은 거 할 때면, 엄청 꼼꼼하게 색칠을 했다. 싸인펜으로 외곽선을 먼저 그리고 색연필로 그 안을 빈틈없이 색칠했는데, 빈 공간이 있으면 그냥 마음이 불안했기 때문이다.

색상 선택에 있어서는, 예를 들어 주황색 옆에 노란색을 칠하면 이미지가 약간 묻혀 보이니까, 보색에 가깝게 대비가 되도록 선택한다. 좀 더 알록달록하고 밝고 경쾌한 느낌이 들도록, 최대한 색감이 겹치지 않도록 서로 다른 계열의 색들을 배치한다.

최근에는 애기를 키우느라고 작업을 많이 못 하고 있는 상황이다. 작업이 전혀 안 되는 건 아니지만, 짬을 내기 힘들다는 핑계로, 예전에 100 정도를 했다면 지금은 10 정도로 그저 유지만 하고 있다. 일

김수진, 〈The car No.7〉, 80.3×116.7cm, acrylic and gel medium on canvas, 2014.

정대로라면 올 가을에 개인전이 잡혀 있었는데, 마침 코로나 때문에 연기가 되어서 지금은 루즈하게 작업하고 있다. 개인전이 잡혀 있으면 지금보다 훨씬 바쁘게 그림을 그려야 하고, 그런 것과 상관없이 작업은 항상 하고 있어야 하는데, 마감의 압박감마저 조금 없어지다 보니까….

요즘은 내가 없는 것 같은 기분이 종종 든다. 결혼 전에도 에너지가 많지 않았는데, 그중에 100을 나에게 썼다면, 지금은 애기한테 70~80이 들어가고 집안일 하는데 10~20이 들어가고, 나에게는 거의 투자할 여유가 없는 것 같다. 그러다 보니 피곤하니까 다음에 해야지, 개인전이 미뤄졌으니까 또 다음에 해야지, 이렇게 계속 미루다 보니 약간 정체성이 모호해진 기분이기도 하다. 때문에 이대로 주부로 눌러앉을까 봐 걱정이다. 여기서 놓으면 정말 아무것도 안 될까 봐서.

정규직 개념이 없는 직업이다 보니까, 전업 작가로만 활동하시는 분들은 불확실한 미래나 아니면 불안정한 수입이나 이런 문제에 대해서 걱정을 많이 한다. 학부 때 진짜 그림을 잘 그리던 내 주위의 언니 오빠들은 일찌감치 학원계로 많이 빠졌다. 소위 스킬이 진짜 좋으신 분들은 입시학원으로 빠지셨다가, 거기서는 일정한 수익이나 고수익이 나니까, 결국 작가로 못 돌아오시고 아직까지 작업을 놓고 계시는 분들이 꽤 많다.

살림하고 아이를 키우다 보면 하루만 청소를 안 해도 집안이 엉망이 된다. 해도 티가 잘 안 나는데, 안 하면 표시가 나고…. 먹었던 식기류를 정리하고, 집안일을 좀 하고, 애기를 재우고 나면 밤에 잠깐

나만의 시간이 생기는데, 그 밤에 재료와 도구를 다 꺼내 그림을 그리기가 쉽지 않다. 그걸 다 펼쳐 놓는 것도 일이니까.

작업실은 따로 없고, 집에서 작업을 한다. 독립된 공간이 있긴 한데, 아무래도 그런 작업실은 창고화가 된다. 원래는 작업실이었는데, 시간이 지날수록 그림과 관련 없는 것들이 쌓여 간다. 그래서 작가들은 외부에 자기만의 공간이 있어야 하는 것 같다. 어느 교수님이 그러셨다. 자기는 화가라는 '직업'을 얻은 것이기 때문에, 남들이 출근하는 아침에 출근하는 것처럼 작업실에 가서 남들이 퇴근할 때까지 작업을 한다고, 그렇게 해야지 진정한 전업 작가인 것 같다고….

나는 삶 속에 작업이 있다 보니까 그렇게는 못 하고…. 이게 결혼 전에는 괜찮았다. 주거 공간에 함께 있어도 어차피 다 내 시간이었으니까 상관이 없었는데, 이젠 작업해야 되는 시간에 뭔가 자꾸 다른 일이 생각나기도 하고, 생겨나기도 한다. 그래서 조만간 작업실을 구해야겠다는 결심을 했다. 그러면 의식적으로, 그리고 의식하지 않더라도 습관처럼 꾸준하게 작업하지 않을까.

남편과 가족들은 응원을 해주지만, 그림 그린다는 것을 취미활동 같은 걸로 여기는 사회적인 시선도 고민이다. 화가라는 직업은 아주 오래전부터 있었지만 아직까지 직업이라는 느낌이 크지 않은 것 같다. 그래서 친구들처럼 다른 일을 가지면서 작업을 해야 하는 게 아닐까, 이런 생각을 가끔 한다. 요새 워낙 맞벌이 추세이기도 하고…. 그렇지만 나는 그림과 그림 그리는 일을 정말 사랑하고, 단 한순간도 이 일을 그만둘 것이라는 생각은 해본 적이 없다. 다른 상황 때문에 잠시 놓거나 다른 일을 병행하면서 그림을 그릴 수 있다는 생각은 해

봤지만, 그림을 그리지 않는 내 모습은 상상할 수 없다. 작업하지 못하는 것은 내 삶의 가장 큰 행복 중 하나가 없어지는 것이며, 내 존재 자체를 부정하는 것이라 생각하기 때문이다. 아이가 점점 자라 엄마의 손이 조금 덜 필요한 시기가 오면, 다시 활발히 활동할 수 있지 않을까 하는 막연한 기대를 해본다.

blog.naver.com/257888

김영진
— 대중성에 관한 편견

대학교 졸업하자마자 그해 3월에 첫 개인전을 열었다. 나를 캐스팅해주신 큐레이터 분이 처음엔 내가 미친놈인 줄 알았단다. 개인전을 하고 싶은데, 어떻게 하는 건지를 모르니까, 무턱대고 포트폴리오를 들고서 개인전 해달라고 갤러리에 찾아갔다. 뭐 이런 당돌한 놈이 있나 싶으면서도, 그쪽도 개관한 지 3개월밖에 안 됐다 보니 작가들을 캐스팅할 시기였다. 그렇게 그분과의 인연이 깊어져서 폐관전도 내가 했다. 5년 정도 운영하시다가 그만두셨는데….

나중에 친해지고 나서 한 달 지출액을 보여 주시는데, 죽겠다고 하시더라. 인사동에 1, 2층으로 임대료 내고, 거기에다 큐레이터 월급 줘야지, 또 전시 오프닝에 드는 비용, 그리고 접대해야지. 그러니까 한 달에 돈이 어마어마하게 기본 지출이 깨지는 거다. 5년 버티면서 빚을 많이 지셨다.

김영진, 〈도원의 꽃 27〉, 50×140cm, acrylic on canvas, 2020.

그런 경우도 있었는가 하면, 그림을 되돌려 받지 못하는 경우도 있었다. 그때는 되게 많이 속상했는데, 교수님이 그냥 버티라고 말씀하시더라. 그런 갤러리 있으면, 어차피 대학원 수업 받으면서 인사동에 갈 일이 많을 테니, 가서 인사나 하고 오라고…. 그래서 아무 이야기도 안 하고 인사만 하고 왔다. 그러니까 나중에 돌려주시더라. 3년 만에 받았다. 사실 갤러리랑 싸우는 작가들도 많다. 그런데 싸워 봤자 어차피 미술 시장이 다 그 사람들과 만나는 곳이다 보니…. 그때는 꽤나 속상했는데, 다행히 잘 적응했던 것 같다.

최저 시급으로 따지면, 1년에 못해도 2000만원은 벌어야 한다. 그러면 1년에 작품은 4000만원치의 작품을 팔아야 한다는 이야기다. 왜냐하면 갤러리랑도 나눠야 하니까. 그걸 유지해야 하는 거다. 이걸 유지 못하면 전업 작가를 하지 말라고, 후배들한테 이야기한다. 작가분들과 인터뷰하다 보면 애로사항이 많을 텐데, 실상 우리가 해야 되는 게 훨씬 많다.

시장의 문제만은 아닌 것 같다. 마케팅도 스스로 해야 되는 거다. 결국에는 자기에게서 되짚어 봐야 할 문제들도 적지 않다. 요즘 들어서 더 많이 느끼는 건데, 작가들이 개인전 할 때 보면 홍보비를 되게 안 쓴다. 어찌 됐든 대중들이 와야지 불특정 다수한테 팔릴 수 있는 건데, 그런 마케팅을 잘 안 한다. 전시회 열어 놓고 관객들이 와주길 바라기만 한다면, 시장 논리랑 안 맞다.

예전에는 갤러리마다 엽서를 다 보냈었다. 아니면 사주셨던 기업 쪽에 다 보내거나…. 전시 기간 동안 인스타그램 홍보로 20~30만원을 그냥 돌려 버린다. 그게 타켓팅이 생각보다 넓다. 이제 엽서는 갤

김영진, 〈도원의 꽃 29〉, 150×150cm, acrylic on canvas, 2021.

러리 쪽에는 안 보내고, 컬렉터 쪽에게만…. 요새는 그런 플랫폼이 잘 되어 있으니까. 갤러리에서도 아는 컬렉터들 분한테 메일 보내고, 영상편지 찍어 보내고 하는데, 그냥 서로 열심히 해야 되는 일 같다. 1주일이 됐든, 2주일이 됐든, 전시를 연다고 했으면 쌍방으로 열심히 해야지.

어린 시절에는 시골에서 자랐는데 딱 7가구가 있는 동네였다. 그 동네의 뒷동산을 많이 그렸었다. 지금도 그림을 그릴 때는, 그 유년기의 기억이 토대가 되는 것 같다. 결혼하고 나서는 와이프랑 살면서 지내는 이야기를 그린다. 애기가 생기면, 그림 속에 애기가 한 명 더 들어갈 수도 있는 거고…. 행복의 주제로, 개인의 삶에서 바뀌는 것들을 시기마다 그려 나가고 있다.

내가 좋아했던 책들, 패턴 문양 나오는 것들을 많이 모았던 것 같다. 그래서 그런 이미지를 많이 참고했었다. '자유소생도'라고 하는 시리즈들을 처음하게 된 계기는 터키에서 마주쳤다. 중동 쪽에 가게 되면, 우리나라에서 현관문 앞에 문패를 달아 놓는 것처럼, 거기는 자기 집안의 문양을 문패로 쓴단다. 종교적으로 우상을 그릴 수가 없다 보니까, 그 지역이나 가문만의 문양을…. 각자마다 꽂히는 화풍이 있지 않은가. 어떤 사람들은 극사실이 좋고, 어떤 사람들은 팝아트가 좋고, 내겐 패턴화된 문양들이 그런 경우였다. 마침 터키에 갔을 때, 그 문양을 본 것이기도 하고….

굳이 나눈다면, 개인적으로는 대중들이 좋아하는 걸 추구하는 방향성이다. 시장과의 접점은 내가 맞춰 가야 하는 일이다. 관객들이

뭘 좋아하는지 반응을 살피면서, 반응이 좋았던 건 더 해줘야 한다고 생각한다. 아이러니한 게, 대중적인 코드를 좇아야지 그 사람의 인지도도 넓어지고 하는데, 또 그런 방향성으로 가게 되면 돈 맛을 알아 버렸네 하면서 또 뭐라 그런다. 그렇다고 실험미술을 하면, 왜 그렇게 궁핍하게 사느냐면서 또…. 사실 전시라는 말 자체가 펴서 보여 준다는 의미이지 않던가. 혼자 보는 게 아니라 밖으로 펼치는 것인데, 예술가들은 이런 거 하면 안 돼, 좀 외롭게 살아야 돼, 이런 편견이 있는 것 같다.

전시회 때는 관객 분들에게 내가 먼저 얘기를 건네지는 않는다. 방해받지 않고서 그림을 보고 싶어 하는 분들도 계시니까. 물어보시면 그때는 대답을 해드린다. 대화를 통해 나도 관객 분들에게서 뭔가 피드백이 될 만한 것들을 들어야 하니까. 소통이라는 게, 소비자의 의견도 계속 들어 봐야 하는 거니까. 예전에는 끝까지 나의 신념을 고집하는 편이었는데, 어느 시점부터 서서히 바뀌어 가기 시작했다.

그린 것들을 다 전시하지는 않고, 그냥 나 혼자서만 소장하는 것들도 있다. 그런 작품들은 대부분 실험작이다. 전시 때는 몇 점만 공개한다. 만약에 실험작을 10점을 그렸다 하면, 그럼 테스트차, 뭐랄까 양산화하기 전에 시제품 같은 느낌으로 몇 점만 걸어 본다. 그리고 관객들의 반응을 살피면서 의견을 들어 본다. 아무래도 계속 노력을 해야 하는 일이다. 지금 당장의 완성작이 어디 있겠는가.

대중성이란 말에 대해서 별 다른 부담은 없다. 그걸 갈등하는 분들도 분명 있다. 나도 예전에는 고민을 했었다. 그런데 작가정신이라는 건 작가 자신만을 고집하는 게 아니라, 결국 대중 속으로 나가야 되

는 일일 터. 그림 안 팔면 어떻게 먹고살겠는가. 대중과의 교감이 중요하다. 완전 골방 예술가들은 없다. 실험 예술로서의 거장이라 하는 분들도 실질적으로는 대중 작가다. 메이저 화랑이 안 끼면 대중 미술을 못 한다.

요즘에 예술가들에 대한 지원이 좋아지는 현실이 개인적으로는 반갑지만은 않다. 오히려 작가들이 도태되는 것 같고…. 대안공간에 조금 오래 있었다 보니 이런저런 경우를 지켜보기도 했었는데, 정부에서 지원금이 많이 나오면 나올수록 도태될 수밖에 없다. 안정화가 되다 보니까, 안주하게 되는 경우들.

그림 쪽은 어찌 보면 마니아 장사다. 모두가 다 좋아할 수 있는 그림은 없다. 어떤 사람들은 이것을 좋아하고, 어떤 사람들은 저것을 좋아하고, 사람들마다 기호가 다 다르니까. 그럼에도 교감의 지점은 분명히 있고, 때문에 대중과의 교감이 필요하다. 자신의 예술성으로 시장성까지 확보하는 건 달란트의 문제인 것 같다. 그도 재능이다. 타고난 게 있다면 조상님한테 감사해야 하는 일이고, 없다면 어떻게 노력해 볼까를 고민해야 되는 문제. 나도 재능은 없는데 노력하는 편이다.

www.artyoungjin.com

김용식
— 청춘, 그리고 망향(Homesickness)

재수해서 09학번으로 들어갔는데, 그때는 개념 미술이 너무 왕성하게 일어나고 있었던 시대였다. 반면 내 경우엔 전통적인 기법으로 그림을 그리는 것이 좋았던지, 실험적이거나 개념적인 미술과는 나와 좀 맞지가 않았던 것 같다. 왜 이렇게 그리느냐, 너무 구닥다리다, 왜 이런 그림을 고집하느냐는 이야기도 듣곤 했다.

어릴 적에는 사진과 그림의 경계에 있는 적절한 그림을 그리고 싶었다. 그림과 사진의 경계에 있는, 그러면서도 감수성이 잘 묻어날 수 있는 그런 그림들을 그리고 싶었다. 그러나 한편으로 내가 그려 왔던 초창기 그림들은 '잘 그려진 풍경' 그 이상의 의미를 담을 수 없다는 사실을 느끼기 시작했다. 그냥 '잘 그려진 그림'을 공장처럼 찍어 내며 그리는 기분이었다고 할까. 그림을 그리면서도 기쁘지가 않았다. 그래서 그림에 스토리를 담아 봐야겠다는 생각을 했다.

내 그림의 스토리는 20대 시절에 자취방과 관련한 문제들로부터 시작된다. '내 예술은 개인적인 고백'이었다는 뭉크의 말처럼, 나의 이야기를 바탕으로 하나의 시리즈물로 작업해 왔다.

고교 3학년 시절(대구 출생), 이과생이었으나 어느 날부터 미술로의 꿈을 지니게 되었다. 집안의 경제 사정이 좋지 못했지만, 하고 싶은 일은 반드시 해야 하는 성격인 터, 어떤 미래도 다 감내할 수 있으리라 믿었던 것 같다. 서울에 있는 대학으로 진학을 했지만, 가뜩이나 녹록치 않은 형편에, 자취방의 보증금을 빼서 부모님에게 전해 드려야 하는 사건까지 발생했다. 그 후 집을 잃고, 얻고의 상황이 반복되었다.

딱히 지낼 곳이 없었을 때는 아르바이트를 마치고 학교 실기실로 돌아와 작은 의자에서 잠을 청하곤 했다. 그리고 잠을 설칠 때면 새벽에 일어나 그림을 그리곤 했었다. 그 시절에는 당장 그림을 안 그리면 큰일 날 것처럼 행동했던 것 같다. 하루라도 물감을 만지지 않으면 불안했고 조금이라도 그림을 그려야지만 위안을 얻을 수 있는, 나만의 주문이었다고 할까. 일정한 거주지가 없이 지내는 피로와 스트레스가 날로 커지면서, 자연스레 마음 한구석에서는 고향에 대한 그리움도 커져 갔고, 언제나 가족의 품이 그리웠다.

대학 3학년 시절 아트페어에서 그림을 판매한 돈과 장학금 받은 돈으로 겨우 반지하 방의 보증금을 마련할 수 있었다. 기쁨도 잠시, 지낸 지 1년도 안 된 방 천장에서 물이 새기 시작했다. 여러 차례 집 주인에게 전화해 이 상황을 알려 주었지만 공사를 해주지도, 심지어 내 전화를 더 이상 받지도 않았다. 누수는 누수대로 심하지, 물품들

김용식, 〈Stray cat〉, 45.5×53cm, acrylic on canvas, 2016.

은 쓸 수 없을 정도로 곰팡이가 피었지. 그렇다 보니 집에 있을 수가 없었다. 또 그때부터 학교에서 지냈다. 다행히 한 후배의 도움으로 대학원 작품 보관실이 있다는 사실을 알게 되었고, 몰래 열쇠를 복사해 그곳에서 지냈다. 그 좁은 곳에서 첫 개인전을 준비하기 위해 그림을 그렸고, 유화 찌든 냄새 때문인지 잠을 청하기도 힘들어 매일 술기운을 빌려 잠이 들곤 했다.

그때 집주인을 고소할 수밖에 없겠다는 생각이 들었는데, 그런 걸 처음해 보니 뭘 어떻게 해야 하는지 잘 몰랐다. 시간 날 때마다 무료 법률 상담소에 가서 상담을 받았다. 하지만 돌아오는 여러 변호사 말은 도대체 그 정도 보증금밖에(천만 원 안팎) 안 되는데 주변에서 도움을 줄 사람이 없냐며 내게 오히려 짜증을 냈다. 하긴 이런 소액의 법정 공방을 달가워할 변호사가 있었겠는가. 하지만 내겐 정말 생사가 걸린 문제였다. 내 하소연을 들어줄 법률 상담소를 찾다가, 같은 이름의 '김용식 법무사 사무소'를 알게 됐다. 같은 이름이라면 인심을 좀 써주지 않겠나 싶어 한번 들어가 봤다. 수수료는 꼭 드릴 테니 내용증명서와 고소장 쓰는 법을 알려 달라며 간절하게 부탁드렸다. 정말 다행히 같은 이름의 법무사님 덕분에 고소장을 법원에 올릴 수 있게 되었고, 드디어 6개월 만에 승소를 했다.

어느 겨울 날, 마침 설날이었던 그날은 어떤 식당도 문을 열지 않았다. 온 동네는 가족들과의 좋은 시간으로 명절을 보내고 있었을 테고, 나는 홀로 한적한 길가를 서성거렸다. 하릴 없이 학교 옆 북한산 둘레길을 걸어가다 유기견을 마주친 것이 어찌나 반가웠던지…. 나 같은 사람이나, 저러한 생명들이 얼마나 많을까라는 생각에 잠시 눈

시울이 붉어졌지만, 이 또한 지나가리라는 생각과 함께 다시 학교로 돌아와 앞으로의 계획을 세웠다. 산속에서 마주친 그 유기견이 무사할지에 대한 걱정과 연민을 덧댄, 내 작품의 제목은 '홀로 겨울을 이겨 내야 할 생명을 위해'이다. 보금자리를 잃은 생명들이 얼른 다시 따뜻한 안식의 장소를 찾게 되기를 바라는 마음은, 현재까지도 내 작업의 한 주제로 이어져 오고 있다.

졸업을 하고도 언제나 일과 병행해 작품 활동을 이어 갔다. 이런저런 일들을 하면서도 개인전과 아트페어에 꾸준히 작품을 올릴 수 있었고, 서울문화재단을 통해 지하철 스크린 도어에 작품이 1년 가량 광고가 되기도 했었다. 일반적으로 회사에서 퇴근을 하면 휴식이 시작되지만 나에게 퇴근은 곧 내 작업이 시작되는 순간이었다. 그림에 대한 갈망이 점점 깊어져만 갔다. 그만큼 간절했고 전업 작가들의 기량을 따라가기 위한 조바심이 날 이끌었다. 전업 작가 분들과 동등해지고 싶어서, 같은 아트 페어 혹은 같은 전시장에 전시되고자, 그 정도의 노력은 하고 싶었다. 돌아보면 필요했던 시간이기도 했고…. 간혹 내게 그림을 그릴 수 있는 경제적 상황이 아닌데도 왜 이렇게 그림에 매달리며 지내 왔는지 질문하는 사람이 많았다. 솔직히 나는 그림 그리는 일이 정말 좋았다는 말밖에 못 한다. 나에게 작품 활동은 스스로를 지탱할 수 있는 힘이기도 했다.

한동안 일했던 가구회사에서 직원 탈의실을 작업 공간으로 쓸 수 있게 해주셨는데, 덕분에 이 시기에 가장 많은 그림을 그릴 수 있게 되었다. 그리고 가장 많은 작품을 팔게 된 시기이기도 했다. 이곳에

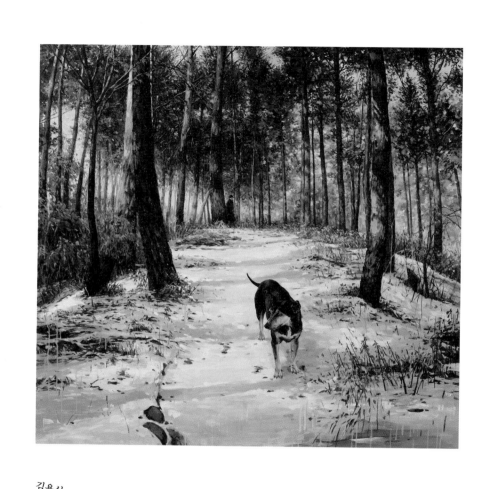

김용식, 〈홀로 겨울을 이겨 내야 할 생명을 위해〉, 112.1×112.1cm, acrylic on canvas, 2017.

서의 퇴직금과 작품을 판매한 돈을 합쳐 드디어 온전한 자취방을 구할 수 있게 되었다. 온전한 나만의 공간을 얻기까지 5년이란 시간이 걸렸다. 그렇게 보금자리를 얻고 난 이후 게임 회사로 취업을 하게 됐다.

예전부터 게임 디자이너 일을 직업으로 삼고 싶은 마음이 있었다. 가구 만드는 일은 고소득이었지만 연봉이 동결되어 있어서, 미래를 생각한다면 그곳에 안주할 수는 없었다. 1년 동안, 전시 기회도 줄이며 컴퓨터 그래픽 작업을 연습했다. 물감으로 그리는 그림과 다르니, 적응하는 데 조금 애를 먹기도 했고, 원래 게임을 잘 하지 않았던 성향이라 게임다운 디자인에 익숙해지는 일도 어려웠다. 포기하고 싶을 때도 있었으나, 차선이 있을 수도 없어서 죽기 살기로 했다.

현재는 게임회사에서 배경 원화 작업 3년 차에 접어들었다. 예전만큼은 아니지만 여전히 작품 활동도 병행하고 있다. 게임 원화는 회화 작품과는 완전히 다른 결을 지니고 있지만, '그림'을 이해해 나가는 또 다른 과정이기도 하다. 회사에서 게임 원화를 그리다 보면 회화 작업에도 도움이 되는 순간들이 의외로 많다. 풍경을 많이 그려 왔던 터, 게임 배경을 그리며 익숙해지는 판타지적 요소들을 내 회화 작품으로 끌고 들어오는 경우가 있다.

회화 그리고 게임 디자인, 서로의 분야에서 영감을 주고받는 순간들이 있기에, 창조의 열망도 날로 커져 가지만 실상 직장일과 회화 작업의 밸런스를 맞추는 일이 쉽지만은 않다. 직장이 있는 다른 작가님들도 공감하시리라 생각한다. 매일이 기본 생활과 예술 생활을 줄다리기 같은…. 20대에는 회사에서의 일과 집에서의 그림 작업이 전

부였다. 누구도 잘 안 만나게 되고…. 어느 순간부터 이런 생활에 과
부하가 걸린 느낌이었다고나 할까? 요즘에는 회화 작업에 투자하는
시간의 강박이나 조바심이 많이 줄었다. 어렸을 때는 경험해 보지 못
한 취미를 하나둘씩 가져 보며, 삶에서 여유와 기쁨을 느끼는 법을
알아 가고 있는 중이다.

　이제까지 너무 한 가지 일에만 몰두했다는 생각이 들기도 한다. 그
림 그리는 일이야 이미 깊숙이 내 일상에 스며들어 있는 것이고, 어
렸을 때처럼 아등바등 그림을 그리는 것도 아니고…. 상황이란 것도
그때그때마다 달라지는 것 같다. 앞으로 내가 그려 나갈 그림 속에는
조금은 더 평온해진 강아지와 고양이들이 등장하지 않을까 싶다. 앞
으로 그려 나갈 그림에도 좋은 행운이 함께하기를 바라며….

인스타그램 @super__yong

김주희
― 시간의 오버랩

처음 대학교 때 시작한 건, 투명 아크릴 판을 일렬로 세우고 달걀, 병아리, 닭, 큰 닭, 치킨이 그려진 ohp 필름을 하나씩 끼워 넣은 작업이었다. 그러니까 앞에서 보면 닭의 모든 시간이 겹쳐 보이는 것. 그때 교수님이 주신 주제가 시간이었는데, '미래'라는 제목으로 작업했었다. 태어나서 죽을 때까지의 과정이 겹친 이미지가, 내가 해놓고도 재미있었다. 영화 「제5원소」에서 전자레인지에 달걀을 넣으면 치킨이 돼서 나오는 장면이 있었는데. 거기서 아이디어를 얻었다. 시간에 대해서 보여 주면 어떨까 하는….

그 이후로 겹쳐서 그려 보자는 생각을 하게 됐다. 그림을 그릴 때 평면적인 공간에 한 장면만 그리면 별로 재미가 없고, 여러 개를 한 장면에 담을 수 없을까 고민하던 차에, 마침 이런 과제를 경험하게 된 것이기도 했다. 처음에는 사람을 많이 겹쳐 그렸었다. 그런데 사

람을 겹치면 사람의 형상은 희미해지고, 되레 주변 모습만 부각이 되는 느낌이었다. 그래서 내가 좋은 기억으로 간직하고 있는 장소들을 겹쳐서 그려 봤고, 그 작업을 지금까지 해오고 있다.

'그림'이라는 단어가 '그리워하다'에서 유래됐다고 들어서, 그리워하는 장소나 시간이나 장면 같은 걸 겹쳐서 그려 왔다. 첫 개인전은, 서울시립미술관에서 젊은 작가들 지원해 주고 개인전을 열어 주는 공모전에 당선이 된 경우였다. 그때 오리엔탈이라는 주제로 해서 불교의 풍경을 겹쳐서 그렸었다. 다보탑과 석가탑을 겹치던가, 반가사유상이랑 금동반가사유상이랑 겹친다던가 해서, 전통적인 주제로 정체성에 관한 이야기를 많이 했었다.

이때는 왜 이런 쪽에 관심이 있었는가 하면, 대학원 다닐 때 어학연수를 뉴욕으로 갔었던 것이 계기였다. 그때 너무 많이 들은 질문이 '너 동양여자지?'였다. 한국에 살 땐 스스로가 동양인이라고 생각해 본 적이 없었으니, 그래서 동양에 대한 것들이 궁금해졌다. 그리고 그 작업으로 전시를 했었다.

그 뒤로는 그냥 내가 행복감을 느꼈던 장소들의 기억을 겹쳐서 그렸다. 그때는 공간의 오버랩이었다. 크라이슬러 빌딩과 자유의 여신상이랑 겹친다던가, 에펠탑과 경복궁을 겹친다던가 하는 식으로 공간의 오버랩을 했다. 이런 작업을 할 때 갤러리 대표님을 만났는데, 공간의 오버랩은 너무 설득력이 없다고 말씀하셨다. 네가 좋아하는 장소를 짜깁기해 놓은 것 같다며…. 그래서 그 뒤로는 시간 중첩을 주로 그렸다. 과거와 현재를 오버랩해서 그리거나 하는….

결국엔 공간과 시간의 경계가 무너진 중첩이기도 하다. 내가 가고

김주희, 〈뉴욕〉, 162×55cm, oil on canvas, 2013.

싶은 곳과 갔을 때 너무 행복했던 장소 2개를 겹친 형식, 나만의 유토피아를 만든 것. 이미 간 곳과 아직 가지 못한 곳이라는, 과거 미래가 겹쳐 있는 시간 중첩이기도 하다.

중첩해서 그리는 이유는, 사람의 기억이 좀 짧고 시간이 지나면 잊혀지니까. 내가 이 순간순간을 오래오래 기억하고 싶어서, 계속 겹쳐서 뚜렷하게 보이게 하는 작업이다. 빛나는 추억을 내 나름대로 간직하고 싶어서, 기억에 좀 더 오래오래 남길 바라는 마음에서….

사람의 기억이라는 게 실제적인 모습 그대로를 기억하는 건 아니고, 내가 좋았던 기억은 과장해서 행복하게 기억하고, 내가 나빴던 건 지우기도 하고, 그렇게 기억을 스스로 변화시키지 않던가. 그게 그림의 과정과 비슷하다고 생각했다. 그림을 그릴 때 내가 좋아하는 부분은 더 화려한 색을 쓸 수 있는 거라서….

4살 때 화상을 입었다. 옛날에는 물을 끓여 쓰는 경우가 있지 않았던가. 내가 그 끓는 물에 빠졌던 것. 화상 때문에 오랫동안 병원생활을 해야 했고, 그 흔적이 지금까지도 남아 있다. 병실에 앉아서 할 수 있는 일이란 게 한정되어 있었고, 그중 하나가 그림 그리기였다. 그래서 그림을 너무 좋아하게 됐다. 몸에 남은 흔적이 되레 나한테는 그림을 그릴 수 있는 전기를 가져다준 것이기도 하다.

당연히 성장기에는 콤플렉스였다. 어린이집이나 유치원에서 수영장에라도 가게 되면, 나는 꼭 색깔 스타킹을 신고 가야 했다. 어머니가 센스가 있으셔서, 노란색 스타킹과 노랑색 모자로 깔맞춤해서 수영장에도 데리고 가곤 했었다. 그렇더라도 '왜 나만 다른 사람들하고

다르지?' 하는 생각을 많이 할 수밖에 없었다.

학창시절에는 살색 스타킹을 2~3개씩 겹쳐 신고 다녔다. 그럼 덥기도 하고, 놀림을 받기도 하고…. 고등학교 때는 거의 아웃사이더처럼 생활했다. 돌아보면 그래서 더욱 그림에 매진할 수 있었다. 내가 좋아하고 잘할 수 있는 거니까. 그림을 너무 좋아하기도 하지만, 그런 상처를 그림으로 위로했던 것 같기도 하다. 그림을 잘 그리면 사람들이 좋아해 주니까, '와 너 진짜 잘 그린다' 이렇게 치켜세워 주니까, 그런 데에 자부심을 느꼈던 것 같다. 지금도 그 재미로 하는 것 같다.

아이가 잠들면, 나도 함께 자고 새벽에 일어나서 그림을 그린다. 2시나 3시에 일어나서 3시간 4시간 정도 꾸준히. 김주희로 불리기보다는, '은서 엄마'로서 불리는 순간들이 많다 보니, 내가 자꾸 증발된다는 느낌이다. 그림을 그리면 내가 살아나는 느낌이다. 내 자신이 그림 속에 투영되기에, 애기 낳고서 더 열심히 그리고 전시하는 이유이기도 하다.

아이를 기르다 보니까 한 달에 한 작품 하기도 너무 힘든 게 사실이다. 시간도 없고, 유화다 보니 물감도 안 마르고…. 요즘엔 블로그를 운영하는데, 요리 과정 써서 블로그에 올리는 것처럼, 작업 과정을 게재하고 있다. 한 달에 한 작품씩 올리는 작업이 꽤나 재미있다. 나와의 약속이기도 하다. 내 블로그에는 거의 아무도 안 들어오는데, 마치 일기장처럼…. 한 달에 한 작품씩 그 작업 과정을 올리고, 큰 작품은 두 달에 한 번, 그게 재미있어서 꾸준하게는 그리고 있다.

김주희, ⟨별을 찾는 아이⟩, 114×69cm, oil on canvas, 2017.

힘들어도 남 탓을 할 수 없는 게, 내가 좋아하는 일이니까. 아이도 엄마 화가라고 되게 좋아하고, 남편도 많이 응원해 주고, 특히나 조각가이신 아빠가 크게 도움을 주신다. 전시를 하게 되면, 작품 수송이 힘든데, 수송도 직접 해주시고, 철수할 때도 다 실어다 주시고…. 개인 작업실이 따로 없어서 집에서 작업하는데, 결혼하기 전에는 아빠랑 함께 작업실을 썼다. 지금도 작품들이 다 그 작업실에 있다. 아빠가 목공예를 하시다 보니까 장소가 넓어야 하기에, 거기다 다 모아 놓고 있다.

행복했던 기억만 기억하려고 하는 거 아닐까? 사람들이 슬펐던 기억은 지우려고 하니까. 아픈 기억을 그리진 않는다. 애기를 낳은 이후에는 작품에 아이가 등장한다. 아이를 낳으면 아이에 관한 그림 그린다고, 사람들의 그런 말을 무시했는데, 언젠가부터 내가 실제로 내 딸을 그리고 있다.

사람들은 꿈을 꾼다. 한 가지 꿈을 정하지 못하고, 여러 가지 꿈을 꾸는데, 어릴 때는 꿈이 더 많지 않던가. 현실감에 대한 압박이 없으니까. 내 딸이 약간 나 같은 거다. 수많은 꿈 중에서 하나를 잡기 위해서 걸어가고 있는 길이고, 어떤 것을 꿈꿀까 계속 고민하고 있는…. 수많은 꿈 중에 하나를 선택해서, 꿈을 향해 나아가고 있는 모습이 나 같다고 생각하는지, 작품 속에 아이를 자꾸 그리게 되더라,

고민. 그리고 싶은 건 너무 많은데, 시간이 부족한 것. 그거에 대한 스트레스는 조금 있다. 해야 될 게 너무 많은데, 쪼개서 해야 하다 보

니까. 또 경제적으로 풍족하지 못하니까. 이 상황이 도대체 언제 끝이 나는 건가 하는 이런 고민. 회사에 취직하면 단계를 밟아 승진을 하거나 할 텐데, 이 일은 선명하지 않으니까. 앞이 뚜렷하게 보이는 일이 아니니까. 그런 현실이 건네 오는 막연함. 그림 그리는 사람들의 공통점이기도 할 텐데, 약간 죄진 느낌이다. 가족한테도 죄진 느낌이고, 엄마 아빠한테도 너무 미안하고…. 다른 사람들은 취직을 하면, 월급에서 떼어 용돈을 드리고 할 텐데. 그러지 못하는 미안함이 있다.

작품이 많이 팔리든 안 팔리든, 시간이 많든 적든, 전시를 많이 하든 안 하든, 그런 문제를 떠나서 내가 그림을 그릴 때 행복한가의 문제가 보다 중요한 것 같다. 이 시간이 소중하고, 자부심이 계속 남아 있는 한 그림을 계속 그릴 것 같다. 실상 잘 모르겠는데, 지금 생각 같아선 끝까지 그릴 것 같다. 롱런하는 사람이 나중에 살아남는다고 하더라, 끝까지 살아남는 자가 이기는 거라고 하더라, 전성기를 한 번만 누려 보고 죽고 싶다, 내가 늘 그런 이야기를 한다.

그래도 이 직업의 좋은 점이 뭐냐 하면, 장점만 보자면, 화가는 나이가 들수록 가치가 있어지니까. 다른 직업은 나이가 들면 들수록 가치가 떨어지지 않던가. 정년퇴임을 해야 한다거나 뭔가 끝이 있는 직업들인데, 이 일은 계속할수록, 나이가 들수록 성장하는 직업이니까.

예전에 어떤 기업이 주최하는, 고전명작과 콜라보해서 작품을 판매하는 프로젝트가 있었다. 그때 내가 루앙대성당을 겹쳐 그렸었다. 각기 다른 방향에서 바라본 모습을 겹치는 작업이었으니, 미술사적

으로 말하면 입체주의이다. 그런데 사실 입체주의에는 관심이 없고, 인상주의를 너무 좋아한다. 특히 모네 그림을….

모네의 영향이 있었다. 예전에는 미친 듯이 좋아하진 않았고, 한국에 살 때는 고흐가 좋았었다. 여느 한국 사람들이 다 좋아하듯. 미국에서 생활할 때, 뉴욕의 미술관에 갈 일이 있었는데, 한 층에 다 모네의 수련 작품이 전시되어 있었다. 완전 압도당할 수밖에 없는 규모에 매료되어서 하루종일 그곳에 있었다. 연못에 빠져 있는 느낌이랄까? 모네가 그렇게 좋은 작업을 했구나 하는 사실을 그때 알게 됐다.

모네는 거의 할아버지가 되어서 늦게 전성기를 맞이했다. 죽도록 그림만 그릴 땐 사람들이 잘 몰라주다가 루앙대성당 때문에 빵 뜬 것. 그것도 연작으로 엄청 많이 그렸다. 나이가 너무 많이 드니까, 밖에 나가서 그리는 일이 쉽지 않으니까, 아예 루앙대성당 앞에 집을 잡아 놓고서 매일같이 그렸단다. 생애를 알고 나니까 너무 감동적이었다. 나도 좋아하려면 이렇게 죽을 때까지 좋아해야겠구나. 기력이 다할 때까지…. 그런 생각을 했었다.

인스타그램 @love458

김지유
_ 일러스트와 회화 사이,
그리고 모션그래픽

서울의 한 예술고등학교를 졸업했다. 잘사는 친구들이 많이 다녔다. 국내 대학은 성에 안 차서 유학을 가는 친구들도 있었고, 이미 유학을 다녀온 친구들도 있었고…. 나는 그런 형편까지는 되지 못해서 재수를 할 수가 없었다.

고등학교 때는 입시에 예민하지 않던가. 사실 남 탓을 하면 안 되겠지만, 조금 문제가 있었다. 입시는 거의 스포츠라고 할 정도로 형태력, 완성도, 그리고 정해진 폼에 맞게 시간 안에 밀도 뽑아내는 것이 관건이다. 그때 당시 우리 반 입시를 담당하시는 선생님은, 성품은 좋으시고 인자한 분이었지만, 순수예술을 지향하시는, 그러니까 입시랑 조금 거리가 있는 분이셨다. 나중에는 도저히 안 되겠어서, 마음은 급하니까, 한 달간 학원에 다니면서 단기간에 엄청 많이 늘긴 늘었다. 그렇게 시험을 봤는데, 그래도 부족했다.

김지유, 〈소리 없는 아우성〉, 50×50cm, 장지에 채색, 2021.

우리 반이었던 애들은 거의 다 재수를 택했고, 나만 수원에 있는 한 대학교로의 진학을 결정했다. 나머지 친구들 중엔 유학을 가거나 여유가 있어서 좀 더 준비를 더 하거나 이렇게 한 경우도 있고…. 재수를 한다고 해서, 굴지에 드는 미대를 붙으리라는 보장이 없다는 생각에, 하나 붙어서 그냥 갔다. 그냥 가서, 거기서 열심히 해서 항상 1등 해야지, 이런 생각으로…. 때문에 대학시절 초반에는 그림과 성적 외에 다른 문제들은 안중에도 없었다. 내가 왜 여기밖에 못 왔나 싶은 생각에, 이 상황을 받아들이기 어려웠다.

인생이 또 그렇지 않은가. 여기서 잃는 게 있으면 얻는 것도 있고, 저기서 비껴갔기 때문에 여기서는 맞을 수 있고, 그 아쉬움들의 결과가 지금의 나를 가능하게 한 거라서 후회는 없는데, 못 가 본 길에 대한 아쉬움은 어쩔 수 없는가 보다. 더 좋은 학교에 갔어도 내가 안주했을 수도 있고, 학교의 분위기가 안 좋았을 수도 있고, 거기서 인간관계가 틀어져서 안 좋아졌을 수도 있고…. 솔직히 어느 대학 나왔는가를 무시할 수 없는 현실이긴 한데, 어느 공간보다는, 누구를 만나느냐가 훨씬 중요한 것 같다.

어쨌든 열심히 다녀야겠다는 마음이 커서, 대학시절 대부분 전액 장학금을 받으면서 다녔다. 다행히 동기들과 관계도 너무 좋았고, 다들 열심히 하는 분위기였다. 교수님들도 이제까지 이런 애들 없었다고 말씀하셨을 정도로 (거의 뭐 엘리트였다)….

대학시절 초반에는 조금 여유가 없어서, 사람이 여유 없으면 조금 까칠해지지 않던가. 가뜩이나 이렇게 섬세한 작업을 하는 친구인데, 다른 사람들이 봤을 때 굉장히 날카로워 보였을 것 같다. 그럼에도

불구하고 친구들이 나를 잘 보듬어 줬다. 감사하게도…. 4년 내내 열심히 생활했고, 그림도 열심히 그렸고, 장학금도 받았고, 그것에 대한 자부심은 있다. 내 안의 불편한 마음과 열등감이 4년간의 대학 생활과 2년의 대학원 생활로 다 채워졌다. 어느 누구보다 열심히 했기에 지금은 후회가 없다.

대학교 졸업 작품 이후로 단색화(니트) 작업을 해오다가, 최근 들어서는 내 이야기를 담은 작업으로, 아예 다른 주제로 진행하게 됐다. 그전에 했던 작업보다는 조금 더, 그날의 뉘앙스나 그날의 분위기, 내가 겪었던 감정들, 이런 걸 나만의 표현으로 형상화하는 작업을 하고 있다.

실상 나는 평소 구상 작업을 선호했었던 편이었다. 교수님이 점수를 주시다 보니까, 교수님 취향에 맞춘 것도 있고…. 그러다 내 스스로가 지루함을 느꼈던지, 아니면 이런 거 저런 거 다 표현해 보고 싶은 한이 있었던가 보다. 대학원에 진학해서야 정말 내가 그리고 싶은 대로 그려 보기 시작했다.(표지로 실린 '꿈이야기1')

대학원에 들어와서도 교수님의 터치가 조금 심했다. 학생들의 화풍은 교수님들의 취향에 많은 영향을 받는다. 물론 그동안 많은 작품들을 통해 쌓은 탁월한 안목을 가지고 계실 테지만, 교수님의 확고한 취향에 기가 눌려 혼란스러운 날들이 많았다. 그런 권위적인 가르침과 일방적인 분위기에 대한 서운함은 아직도 남아 있다. 물론 그런 서운함 속에 감사한 마음도 있다. 좀 더 밀도 있고, 깊이 있는 작업방법을 교수님 덕에 알게 되었으니…. 그렇게 탄생된 니트 단색화를 좋

김지유, 〈싫은 날〉, 37.9×45.5cm, 장지에 채색, 2020.

아해 주시는 분들이 많았고, 좋은 기회들을 많이 얻을 수 있었다. 하지만 스스로는 조금 더 많은 걸 표현하고 싶은데, 뭔가 얽매여 있다는 느낌이 너무 강했다. 작업하면서 즐거워야 되는데, 결코 그렇지 못했다.

'일러스트 같다'라는, 교수님에게 늘상 받았던 지적. 이게 아닌가 싶어서 의기소침해지기도 했지만, 학교 밖으로 나와 보니, 정말 각양각색의 작품들이 많았고, 그만큼 사람들의 취향도 다양했다. 그래서 내가 꼭 교수님 한 분의 취향에 맞출 필요가 있나 싶었다. 이제 와서 보니 이 그림을 좋아해 주시는 분들도 있었고, 교수님은 그게 정답처럼 이야기했지만 실상 어디 정답이란 게 있기나 하던가. 나중에는 그림을 뒤집어 놓았었다. 교수님 안 보여 드릴려고….

지금은 그래도 여러 시행착오 끝에 어떻게든 내 색깔을 찾아가고 있는 중이다. 대중의 평가가 '별로!'라고 한다면 그도 어쩔 수 없는 일이겠지만, 내가 하고 싶은 대로 표현을 해야, 작가로서 활동할 수도 있는 것 아니겠나. 교수님이 지적할 때는 일러스트를 굉장히 비하하는 뉘앙스로 들렸다. 그래서 일러스트 같다는 게 무엇인가, 일러스트 같으면 안 되는 건가, 일러스트 같은 게 안 좋은 건가, 내가 잘못한 건가, 이런 생각으로 움츠러들곤 했는데, 사실 요새는 대중과 소통하는 방법론도 중요하지 않나. 아시아프, 유니온아트페어 출품작들도 보면 그런 위계를 따지지 않고 굉장히 자유롭다.

작가 스스로에게만 작품성인 것들은 작가 스스로 만족할지는 몰라도, 실상 대중들은 공감하지 못할 수도 있으니…. 개인적으로는 그 일러스트 같다는 말이 지금에 와서는 되레 다행으로 여겨진다. 보다

대중과 소통할 수 있고 지금의 트렌드에도 더 맞다고 본다. 회화성과 일러스트적인 요소가 함께 어우러지는 방식으로 작업하는 분들도 많이 있고, 오히려 더 시너지 효과가 나기도 하고, 대중에게 보다 많은 관심을 불러일으킬 수 있다면 작업에 동기를 부여하는 큰 힘이지 않을까 싶다.

물론 대중과의 소통도 중요하지만, 일단은 나를 표현하고 싶은 걸 그리는 작업이라서, 먼저 나한테 솔직해지는 일에 중점을 두고 있다. 사실 그림 그릴 시간이 많지가 않다. 회사를 다니면서 병행하고 있는데, 회사의 시스템이 정해진 출퇴근 시간이 있는 게 아니고, 항상 퇴근 시간이 신비롭다. 출근시간은 유연하지만 퇴근은 언제 할지 모르고 일이 끝날 때까지 해야 하는 업무이다. 탄력근무제라고는 하지만 일정한 시간 동안 일하는 게 아니다 보니, 있던 탄력도 축축 늘어지게 하는 근무제이다. 그러다 보니까, 작업하는 시간이 예전보다 소중해진 것 같다. 그래서 그 시간을 최대한 활용하고자 노력하는 편이다.

영상디자이너 일을 하고 있다. 광고회사나 방송국 예능CG를 담당하는 회사들은 좀 야근이 많은 걸 알고 들어오긴 했다. 그림이야 오랫동안 그려 왔으니 어느 정도 체화된 능력이긴 한데, 주특기가 될 만한 또 다른 하나를 구비해야 할 것 같았다. 방송 쪽 일이다 보니까 변수가 많이 있는 편이다. 프로그램이 의뢰를 늦게 주면 늦게 일을 시작해야 하는 거고, 조금 일찍 주면 일찍 시작하는 거고, 내일까지 완성해야 한다 하면 그날 밤을 새야 하고, 프로그램이 문제가 생겨서

없어지기도 하고, 갑자기 없던 일이 하늘에서 뚝 떨어지기도 하고….

퇴근 후에는 엄청나게 녹초가 되어 있는 날이 많아서, 작업은 많이 못 한다. 매일매일 그리지는 않고, 회사가 조금 일찍 끝나거나 하면, 아니면 쉬는 날을 이용해서 작업을 한다.

물론 좋아서 하는 일이긴 한데, 한국화 전공이다 보니, 뭔가 여기에 접목시킬 플러스적인 요소들을 공부하면 좋겠다 싶어서 영상회사에 다니기 시작했다. 평면적이고 정적인 한국화의 감성과, 입체적이고 동적인 모션그래픽이 어우러지면 멋진 작품이 탄생하지 않을까? 디자인에 대한 공부는 많이 하진 않았는데, 이 일을 하면서 레이아웃에 대한 공부가 많이 되는 것 같다. 어쩌면 지금 화풍이 나오게 된 것도 그 영향일 수 있다.

그전까진 작업에 임하는 태도가 엄청 예민하고 꼼꼼했다. 뭔가 하나라도 내가 원하는 방향대로 안 됐다 하면은, 그 당시에는 그게 너무 싫었다. 다른 사람들이 봤을 때는 모르는 건데, 스스로는 용납이 안 됐다. 그만큼 완벽주의자였다고 해야 할까? 완벽해야 한다, 내가 원하는 대로 꼭 해야 한다, 이런 강박을 지니고 있었다면, 지금 회사에서는 일을 하나만 쭉 붙들고 있으면 안 되니까. 예를 들어서 이것저것 다 의뢰가 왔는데, 이거 하나를 하느라 시간을 다 뺏겨 버리면 안 되는 거니까. 그래서 내가 생각하는 기준보다는 적당히 하고, 빨리 넘겨 버리는 습관이 생기면서 작업 자체도 좀 러프해졌다

사실 그동안 너무 힘들었다. 조금은 내려놔도 되는 걸. 강렬한 터치나 과감한 표현이 없는 그림이다 보니, 꼼꼼하게 하는 걸 본질로 간주했던 것 같다. 다소 러프해졌다고 해도 그 성격은 어디 가지 않는

것 같다.

전업 작가로 활동하시는 분들을 굉장히 존경하고 너무 대단하다는 생각이 든다. 그림만으로 먹고사는 분들이니, 약간 선택받은 존재라는 생각까지 들 정도…. 졸업하고 나서 내가 뭘 해야 할지 모를 때, 나는 그게 안 됐다. 취업은 해야 한다고 생각했다. 자본주의 사회에서 돈이 없으면 너무 힘든 게 현실이니까. 그림만 그리고 있을 여유가 없었다. 자존감도 굉장히 내려가고, 그림을 그리는 일 자체가 너무 사치스럽다는 생각이 밀려들기도 했고…. 그림이라는 게 나를 표현하는 건데, 나를 내가 사랑하지 않는 상태에선 어떤 것도 그릴 수가 없었다. 이 시점에 그림을 그리는 게 너무 합당치가 않다는 생각이 들었다. 다른 돈 되는 공부나 할걸, 당시에는 이런 자책도 있었다.

빈곤한 상황에서는 그림이 손에 잡히지 않았다. 어떻게 살아가야 하는 것인가에 대한 고민이 더 커서 창조적인 영감도 잘 떠오르지 않는다. 스스로에 대한 자존감이 떨어져서 그림은 안중에도 없게 되는 것 같다. 전업 작가님들은 너무 존경하지만, 나는 아직까지 그렇게는 못 할 것 같다. 작업할 시간은 현저히 줄어들었지만, 그 시간 동안 만큼은 마음 편안하게 작업에 임할 수 있음에 감사할 뿐이다.

인스타그램 @kimjiyou_

김지은
나의 이야기이자
누군가의 이야기

내가 세상에서 여기나 저기에도 소속이 되지 못하는 느낌이 들었을 때, 그 감정을 그림으로 그렸었다. 그러니까 보통의 사람들이 따라가는 것들. 몇 살 때 졸업을 해서, 취업을 하고, 결혼을 하고, 아이를 낳고, 이런 것들이 나한테는 흥미롭지는 않았던 부분이면서도…. 주변인들이 하나둘 그 시간에 들어가는 것을 보면서 조바심이 생겼다. 미래의 내가 혹시 놓쳐 버린 현재를 후회하지 않을지에 대한 안팎의 우려도 있었다. 그렇다고 나에 대해서 크게 말하는 성격도 되지는 못해서, 그런 고민들을 그림에 투영한 것 같다. 진짜 내가 원하는 게 뭐고, 내가 제대로 살고 있는 건지, 혹여 내가 틀린 건 아닌지, 이런저런 생각들. 내 그림에는 고민이 담겨 있다.

주위에서 들려오는 충고들. 이렇게 해야 한다, 저렇게 살아야 한다. 그런 것들에 대한 반발심리였던 것 같다. 세상에는 서로 다른 개체들

이 모여 살아가는데, 그들을 한데 모아 놓아도 세상이 그렇게 혼란스럽지는 않지 않을까, 라는 생각에서 서로 안 어울리는 색깔들로 조합해 보기 시작했다. 당시의 내 심정을 투영해, 어울리지 않는 부조화 속의 조화를 그리고 싶어서 그런 색의 배치를 선택했었다. 색 하나하나에 인격을 넣어 서로 다른 생각을 하는 개체들의 개성이 돋보일 수 있도록 어울리지 않을 것 같은 색깔들을 조합했다. 내가 칠하는 색은 평면적이고 대립적이다. 부조화에서 피어나는 조화로운 그림이 그리고 싶었다.

정답이 정해져 있는 것에 익숙했다. 모든 사람이 같은 것을 보고 느끼는 것이라 어렴풋이 생각했던 것이다. 무엇을 느껴야 공감을 얻어 낼 수 있을지 나의 감정이 정답이길 기대했던 것 같다. 하지만 정답은 없었다. 사람들의 기억은 저마다의 다양한 이야기들을 만들어 낸다. 제주도 어때요? 하고 물으면 누군가는 산이나 바다 같은 장소에 대한 기억을 이야기하고 누군가는 바람이나 냄새 같은 감각적 기억을 이야기한다. 같은 공간과 시간 속에서도 그날의 기분이나 상황에 따라 서로 다른 인상을 기억한다.

어떤 사람은 이렇게 이야기하고 어떤 사람은 저렇게 이야기한다. 같은 공간인데, 어떤 사람과 갔는지, 어떤 날씨에 갔는지, 무엇을 봤고, 어떤 것을 만났는지에 따라서 서로 다른 인상으로 남는다. 내가 갔던 공간들이, 누구한테는 시끄러운 공간이 될 수 있고, 누군가에게는 정적인 공간이 될 수 있고, 누군가한테는 슬픈 공간이 될 수도 있고, 누구에겐 즐거운 공간이 될 수도 있다. 그런 것들을 한 화면에 담는다고 생각했다. 내가 표현하고 싶은 그림은, 한 폭의 화면이지만 수

김지은, 〈HoiAn, Vietnam2〉, 73×117cm, 장지에 분채 아크릴, 2020.

백만 명의 시간을 담고 있는, 서로 다른 관점이 모여 있는 풍경이다.

　요 근래에는 여행을 좀 자주 다녔는데, 남들에 비해서 많이 다니는 것 같긴 하다. 가고 싶은 생각이 들면, 여건이 되면 주저 없이 떠나는데, 주로 힘들고 도망가고 싶을 때 떠난다. 혼자 여행하는 걸 좋아한다. 긴 시간 동안 가 있는 것도 좋아하고…. 생각도 많이 하게 되는 것 같고, 차라리 몸이 힘들면 또 1차원적인 것에만 집중하게 된다. 그러다 보면 서울에서 고민했던 부분들이 조금 다르게 보여지는 것 같다. 여기에만 계속 있다 보면 그걸 못 견뎌할 때가 많아서…. 여행을 통해 리마인드해서 온다고 해야 하나?

　대학교 때 친구와 워홀비자로 호주에 갔었던 적이 있다. 출발을 앞둔 어느 날부터 친구는 갑자기 날 데면데면하게 대했다. 큰 싸움이나 사건이 없었기 때문에 이유를 알 수 없어 답답했다. 그냥 조급함 때문이라고 추측할 수밖에 없는 상황이 몇 달이나 지속되었다. 악화될 뿐인 현실에 지쳐 그 친구가 다른 친구와 주고받은 편지를 훔쳐봤다. 내 나름의 배려로 친구에게 건넨 말들은 편지 속에선 완전히 다른 의미로 받아들여지고 있었다. 나와의 관계를 회복할 마음이 전혀 없다는 것이 느껴졌다. 더는 아무것도 하고 싶지 않았고 그냥 그 도시에서 도망치는 것을 선택했다. 그 이후 종종 사람들과 관계를 만들어 가는 것에 대한 두려움을 느낀다. 그래서인지 가끔씩은 차라리 말 한마디 통하지 않아서 괜찮아지는 그런 곳으로 나를 내던진다. 여행-도망은 편협해진 나의 시야를 넓혀 두려움이나 고민을 떨쳐내 준다. 이런저런 사연을 지닌 다양한 사람들과의 만남은, 관계로부터 도망친

나를 위로해 준다.

강한 색들의 조합 때문인지, 의도하지는 않았지만, 가끔 탱화나 일본화 같아 보인다는 이야기를 듣는다. 자라면서 겪은 문화의 영향도 있겠지만, 3개월쯤 머물렀던 멕시코의 건조한 공기가 서린 쨍한 원색을 표현하고 싶었다. 그때까지만 해도 나에게 멕시코의 이미지는 마약왕의 나라였다. 그러나 직접 겪은 멕시코는 친절하고 활기가 넘쳤다. 남미의 열정을 서포트하는, 곳곳에서 마주칠 수 있었던 화려한 색채는, 스미듯 올라오는 담담한 한국의 색과 많이 다르단 생각이 들면서도 민화나 불화의 색채와 닮아 있는 것처럼 느껴졌다. 살면서 경험한 가장 멀고 생소한 나라에서 나는 이상하게도 향수를 느꼈다.

내 작품에서 성황당을 연상하시는 분도 계신데, 실상 주술적 기원 같은 걸 믿는 편이다. 사극에 많이 등장하는, 음양오행을 도상화한 그림이라, '이걸 그려 놓고 왕의 기운을 잔뜩 받아야지!!' 하는 가벼운 생각으로⋯. 일월오봉도 안에 들어 있는 오방색의 음양오행이 나에게 어떤 기운을 가져다주지 않을까 하는 생각도⋯. 그래서인지 아시아 문화권 여행할 땐, 사찰에 가면 꼭 기도를 하곤 한다. 어떤 방식으로 그 나라에서 기도하는지를 훔쳐보다가 저 사람은 저렇게 하는구나 하면서 정식으로 기도하려고 애쓰는 편이다.

학부 시절에는 이걸 그려라 하면 이걸 그리고, 저걸 그려라 하면 저걸 그리고 했었는데, 대학원을 들어가니까 내가 많은 걸 잘못 알고 있었다는 생각이 들었다. 시키는 대로만 하다 보니, 작가란 게 뭔지도 몰랐고, 어떤 걸 그려야 하는지도 고민해 본 적이 없었던 거다. 학

김지은, 〈Miyazaki(宮崎市), Japan2〉, 장지에 분채 아크릴, 50×73cm, 2018.

교 시스템의 문제라는 의미는 아니고, 내가 그렇게 수동적인 사람이었다는 이야기. 그런데 대학원에 오니까 수업도 많이 없고 하니, 그 나머지 시간에는 내가 무엇을 그리고 무엇을 이야기하고 싶은지에 대해 처음으로 제대로 생각하게 됐다. 처음에는 너무 헷갈려서 무턱대고 시작했던 게 모사작업, 그중에서도 일월오봉도였다. 거기서부터 시작된 표현법들이 지금까지 이어지고 있다.

졸업을 하고서는, 동양화 특유의 원경(遠景)이 나에게 너무 멀어 보이는 느낌이었다. 거대 서사보다는 내 주위를 둘러싼 이야기들이 그리고 싶었다. 내 그림은 나의 서사다. 내 이야기이고, 내 삶이고…. 나의 이야기부터 풀어내는 게 더 진짜처럼 느껴진다고 해야 하나? 글을 잘 쓰는 편도 아니고, 말도 잘하는 편이 아니다 보니까, 정리를 못하는 것을 그림으로 표현하고 있는 거 아닐까 하는 생각도 해본다.

영화를 보다 보면 주인공 한 명이 살기 위해서 여러 명이 아무렇지도 않게 죽어 나가는 장면들이 있다. 주인공의 멋진 액션씬을 위해 소모되는 주변 사람들이 너무 신경이 쓰였다. 주인공이 살았으니까 우리는 해피엔딩이라고 이야기하지만, 지금 저 한 명이 살기 위해서, 여러 가정이 파탄 났을 텐데, 저게 정말 해피엔딩이라고? 나는 그런 거대 서사가 싫었다. 역사적으로 보면 그게 해피엔딩일 수 있을지 모르겠으나, 그게 좀 헷갈렸다. 나는 그런 큰 인물이 아니니까. 내가 그런 큰 인물의 서사를 위해 소모되는 사람처럼 보여서….

뭘 해야 될지 모르겠고, 뭘 그려야 할지 몰랐을 때, 교수님 중 한 분이 너는 네가 가질 주제에 대해서 가지치기를 하는 것이 좀 필요하

다고 말씀하셨다. 방울토마토를 키울 때, 작은 토마토들을 잘라 내야 토마토가 싱싱하게 열리지 않겠냐고…. 교수님이 말씀하신 의도와 의미를 잘 알면서도 머리 한구석에서는 싱싱한 토마토를 만들기 위해서 잘려 나가는 작은 토마토들이 신경 쓰였다. 잘라 내지 않으면 뿌리까지 썩어 버릴 수도 있다는 걸 알고 있지만, 나 하나쯤은 정돈되지 않은 세상을 지향해도 괜찮지 않을까 하는 마음을 표현한 그림은, 나의 이야기이자 누군가의 이야기다.

인스타그램 @zinakim_

김한기
— 음악하는 작가

중학교 때부터 미술을 시작해서, 예고로 진학하고, 학사 석사 그리고 박사 과정을 밟는 내내 전공은 계속 조각이었다. 그러나 지금 작품 활동은 조각, 평면 이렇게 따로 구분 지어서 하고 있진 않고, 두 개 다 같이 진행하고 있다.

전통적으로 아카데믹한 조각의 정의는, 특정한 공간을 일정 부분 점유하는 물성의 작품들을 일컫는데, 지금은 평면이 아닌 입체 작업을 통칭하여 정의한다. 특정 공간에 독립적으로 서 있는 그런 것들을 우리가 흔히 조각이라고 부르며, '입체'라는 단어도 많이 쓰고 있다. 튀어나온 것들, 부조의 형태를 가지고 있는 것들, 그런 것들을 입체 작업이라고 통칭하기도 한다. 조각을 전공하긴 했지만, 거기에 아주 매몰되지 않고 자유롭게 작업하고 있다. 미술 안에서의 장르가 붕괴한 지는 오래된 일이다. 아직은 한국의 미술대학이 아카데믹한 학

과 구분으로 되다 보니까, 조각 전공자는 조각을 주로 많이 하고, 회화 전공자는 회화를 많이 하고, 그런 의식이 아직 많이 남아 있긴 하다.

대학원을 졸업하고, 조교 생활을 잠깐 하다가 결혼하게 됐다. 작가 활동하면서 남들과 비슷하게 결혼생활을 한다는 게 도저히 상상이 안 됐다. 결혼해서 애 낳고 대출금 갚으면서 살려면 한 달에 못해도 300~400은 필요할 것 같은데, 작업만 해서는 도저히 감당이 안 될 것 같았다. 예술이 너무 좋아서 중학교 때부터 시작한 건데, 경제적인 문제와 맞물리는 순간, 이 예술 행위 자체가 굉장히 불편하게 다가왔다.

지금은 아파트나 공공건물이 들어섰을 때, 조각 작품을 세우는 일을 하고 있다. 건물의 연면적이 얼마 이상이면 건축비의 일정 부분을 미술 작품을 위해 사용해야 하는 그런 제도가 있다. 조각하시는 분들이 이 제도를 이용해 자신의 작품을 심사받는다. 내가 하는 일은 작가의 아이디어를 컴퓨터 그래픽으로 재현하는 것이다. 가끔 내 작품으로 심사를 들어갈 때도 있다.

동료들을 봐도 마흔 즈음에 많이들 작업을 접는다. 너무 힘드니까. 나도 마흔 때까지 어떻게든 버텨 볼 것 같긴 한데, 어쩌면 접을 수 있을 것 같다는 생각이 들었다. 한 달에 작품을 수십 점 팔 자신도 없고 능력도 부족하다. 그래서 뭔가 장치를 하나 마련해야겠는데, 배운 게 도둑질이라고 주의를 둘러보니까 이런 제도가 있고, 이런 법이 있는데, 그것이 없어지지 않는 한 적어도 생활비는 벌 수 있겠구나 싶었다.

김한기, 〈무슨 생각이신가요, No.8〉, 50×40×182cm, 혼합재료, 2018.

서울시나 정부에서 해주는 지원이 넓어지긴 했다. 하지만 사실 그
것만으로는 생활하기 힘들다. 여러 지원 프로그램이 있는데, 지원보
다는 뭔가 공공성을 띠는 작업들 같은 경우, 이를테면 설치미술 쪽이
라든지, 미술 교육이라든지, 공공의 영역으로 가야지 그 지원금을 받
기가 유리하다. 개인의 순수한 창작 활동을 펼치기 위한 지원도 있긴
하지만 그건 지원 대상이 워낙 좁으니까. 친구 중에서 그래도 작품이
조금 알려진 경우들, 나보다는 활동을 조금 폭넓게 하고 잘 팔리고
있는 친구들의 이야기를 들어 봐도, 쉽지는 않더라. 물론 행정적인
문제이다 보니 개인 작업에 투자하는 데에도 한계가 있겠지만….

와이프도 조각 작업을 하고 있다. 나와는 달리 굉장히 클래식한 작
업을 하고 있고, 워낙 손재주가 좋은 친구이다. 항상 하는 이야기가,
'일단 죽을 때까지 작업하고 미술을 놓지 말자'이다. 서로 존중을 많
이 해주고, 갈등은 없다.

어떤 담론에 휘둘리지 말고, 내가 하고 싶은 작업을 하면서, 그래도
우리가 한 가정을 이루었으니 경제적인 측면은 지금 하는 일을 열심
히 하자는 마음가짐. 그래서 경제적인 트랙 하나, 그리고 내가 하고
싶은 트랙 하나, 이 두 개의 병행을 끝까지 하자는 게 앞으로도 지속
하고 싶은 목표이다.

그래도 한 가족이 먹고살 수 있을 만한 경제적 활동을 병행하고 있
으니까 이게 가능한 일이다. 경제적으로 한 가정을 책임질 수 없다고
한다면, 당연히 지금 하는 작업에도 영향이 있었을 것이다. 아직까진
다행히 그래도 크게 지장이 없다. 큰돈은 못 벌더라도 일단은 남한테
손 안 벌리고 그냥 세 명이 먹고 살 수 있을 만한 금전적 가치를 창출

해 내기 때문에….

　고등학교 때부터 밴드 생활을 했다. 스무 살 때 들어간 홍대 인디 밴드에서 아직까지 활동한다. 지금은 멤버들이 다 애 아버지들이 되었다 보니까 예전처럼 자주 공연은 못 하지만, 그래도 1년에 한 2~3번 정도는 계속하고 있긴 하다. 그래서 나는 그걸 확실하게 나눠 놨다. 음악은 완벽한 취미, 밴드 활동은 직업과 작업으로부터 쌓인 스트레스를 해소할 수 있는 유일한 배출이다. 음악은 이루어야 할 꿈이 아니다. 그냥 내가 락 음악을 워낙 좋아하고, 메탈 음악을 워낙 즐기기 때문에, 완벽한 취미로서 남겨 두고 있다. 멤버들이 그래도 밴드 생활 20년을 했는데 앨범은 있어야지 해서, 앨범도 몇 장 제작해서 유통도 하고 있다.
　물론 둘 다 꿈이었던 시절도 있었다. 그런데 대학교 때 졸업한 선배들을 보니까, 음악을 하는 사람들보다 미술을 하는 사람들이 그나마 먹고사는 듯했다. 물론 둘 다 힘들긴 한데, 조금 대중적인 음악을 했었다면, 조금 더 오래 음악에 대한 꿈을 지닐 수 있었을지 모르겠다.
　미술과 음악의 비슷한 점이 뭐냐 하면, 내가 하고 있는 음악도 보면 연주자가 가지고 있는 화려한 테크닉이라던지, 곡의 구성이나 화성학 같은 것은 다 뒷전이다. 내가 표현할 수 있는 표현력이 더 앞서는 거지, 재현의 능력은 항상 뒷전인 음악이다. 내가 하는 미술 작업도 보면 재현의 탈을 쓰고 있지만, 내가 뭘 표현하고 뭘 이야기하고 싶은지에 중점을 두고 있다. 그 음악이 갖고 있는 시대정신 같

김한기, 〈무슨 생각이신가요, 사슴 No.5〉, 57×94cm, 혼합재료, 2019.

은 것, 장르가 갖고 있는 특성, 그런 것들에 더 포커스를 맞추고 있는 듯하다.

그런 음악과 미술이, 쳇바퀴처럼 돌아가는 현대 사회에 가벼운 환기 정도가 될 수도 있다고 생각한다. 다 똑같이 돌아가는 세상에서 그 모두가 비슷비슷하게 살아가는 삶이지 않던가. 합의된 사회의 체계 속에 살고 있지만, 때로 음악이나 미술을 통해 그런 합의화의 톱니바퀴 속에서 벗어나서 다른 시선으로 세상을 환기시킬 수 있는 그런 작업, 그런 행위들을 계속 하고 싶은 마음이다.

인스타그램 @kim_hanki_art_work

노채영
─ 새로움을 찾아가는 여정

구상을 원래 그렇게 좋아하지는 않았다. 물론 대학교 때는 구상을 시키니까 하긴 했는데, '네 생각을 넣어서 그려라' 할 때부터 구상을 안했다. 다루는 주제 자체가 공간적인 것을 보여 주고 싶은데, 구상적으로 공간을 보여 주는 방식은 한계가 있다는 생각이 들어서, 그때부터는 계속 추상을 했다. 이렇게 되기까지 꽤 오래 시간이 걸렸다. 학교 다닐 때는 심지어 페인팅도 아니고, 설치를 했었다.

초반에는 내 자신에게 집중을 했었다. 지워지지 않는 기억의 흔적들을 누구나 지니고 있지 않던가. 그런 것에 대한, 그중에서도 약간 네거티브한 느낌의 상처나 치유에 대한 것에 관심을 갖고 있었다. 그런데 거기에 포커스를 맞춰 주제를 다루다 보니까 한계점에 부딪혔다. 내가 원래 하고자 했던 게 무엇이었나를 다시 생각하다가, 차원에 관한 관심이 생겼다. 쉽게 이야기하면, 영화가 제일 쉬우니까 예

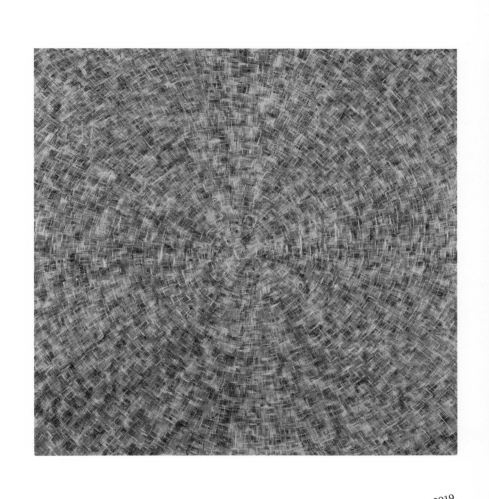

노채영, 〈Life split〉, 112×112cm, acrylic on canvas, 2019.

로 들면, 크리스토퍼 놀란이 다루는 그런 차원적 세계, 「인셉션」이나 「테넷」이나 「인터스텔라」에서 베이스가 되는 그런 차원적 개념들. 그다음 편은 다중 우주론에 대해서 제작한다고 하던데, 그런 평행우주와 다중우주에 관심이 있는 건, 내가 이 차원의 이 세계를 별로 좋아하지 않는 이유에서이다. 다른 차원에 다른 세계가 존재한다는 열망을 가지고 있다.

대학교 때도 그런 설치미술을 했었다. 내 지금의 공간에서 벗어나고 싶다는 열망을 표현하기 위해, 다른 차원으로 넘어가는 다리를 설치하거나 하는…. 기본적으로는 가정환경에 관한 이야기가 있을 수도 있겠고, 우리나라 사회적인 풍토 같은 것도 있을 수 있는데, 어떤 하나의 사건을 다루기보다는 공존하는 세계에 대한 이야기를 하고 싶었다. 개인적인 이야기를 하는 것 자체가 작품을 다루는 데 있어서 너무 작은 주제라는 생각이 들어서, 개인적인 이야기를 탈피해 그것보다는 조금 더 큰 이야기를 하고 싶었다.

대부분의 이야기를 솔직하게 풀어내지만 개인사는 굳이 얘기하고 싶지 않다. 그렇기에 개인사를 얘기하게 되면 거짓말을 보태게 될 것이고, 거짓말을 하게 되면 그 거짓이 그림에 다 드러나기 때문에 개인적인 이야기를 굳이 그림의 주제로 삼고 싶지 않다. 그림은 정직해야 감동을 줄 수 있다.

한 5년 정도 회사를 다녔다. 당시에는 큐레이터 직업이 엄청 유행을 하던 때라, 그림을 계속 그릴지, 이론으로 갈지. 그 고민을 많이 했었다. 그래서 일단은 회사를 다니면서 고민해 보자는 생각으로 승무

원 직업을 택했다. 해외에 가서 전 세계의 미술관을 다 관람하자, 그런데 시간적으로나 경제적으로나 쉽지가 않으니까 이걸 가장 제일 쉽게 해결할 수 있는 방법이 뭘까, 그런 고민 중에 심지어 돈도 벌 수 있는 직업이 눈에 들어왔다. 작가를 할지, 큐레이터를 할지, 내 그림을 그리는 게 좋을지, 남의 그림을 설명하는 게 좋을지, 전 세계에 있는 미술관을 다니면서 좀 가늠을 해보고 싶었다. 그 '여정'의 끝에서, 그림을 설명하는 것보다는 그림을 직접 그리는 게 더 나의 성향에 적합하다고 느꼈다.

대학을 졸업할 때도 미술에 대한 진로는 확고했던 것 같다. 그런데 실상 무엇을 선택해도 미술과 관련이 있더라. 난 이게 새로운 거라고 생각해서 막 해봤는데, 나중에 알고 보면 다 미술 바운더리 안에 다 들어 있었다. 학교에도 나간다. 미술 교과 강사나 예술 강사로 출강하고 있다. 미술교육과를 나온 게 아니라 서양화과를 나왔는데, 성적 순위 몇 %는 그걸 신청할 수가 있었다. 그 자격이 돼서 교원자격증 따면서 부전공으로 미술사학도 함께 공부했다.

지금 할 수 있는 것들이라면 최대한으로 해야 한다는 생각을 가진 사람이어서, 승무원으로 근무할 때도 현지에서의 시간을 최대한 활용했다. 도착하면은 잠깐 2시간 쪽잠을 자고, 버스를 타고 나갔다. 시차 문제, 이런 것에 아랑곳하지 않고 거기서 할 수 있는 최대한으로 돌아다녀 보고…. 13시간 정도 비행한다 치면, 2시간 정도는 누워 있을 수 있다. 그렇게 비행기 안에서도 쪽잠을 자고, 한국에 돌아오면 시체처럼 누워서 자고….

대한항공에서 취항하는 곳은 다 가봤다. 항공사에 취업할 때 포부

노채영, 〈Beyond〉, 130×97cm, acrylic on canvas, 2019.

는 그거였다. 한국에 돌아와서는 며칠씩 쉰다고 하니까, 쉴 때 내 작업을 해야겠다, 아니면 미술사 공부를 하거나, 둘 중에 하나는 해야겠다는 다짐으로 입사를 했던 것. 그런데 일하다 보면 정말 아무것도 못 한다. 게다가 외국에 나가면 그렇게 돌아다니니까 너무 피곤하고, 한국에 돌아오면 약간 멍한 상태였다. 또 회사에서 요구하는 것들이 있다. 영어 시험 성적이나 이런 것도 계속 얘기하고, 보고서도 써내야 하고…. 겉으로 드러나는 일보다 속에 있는 일들이 생각보다 많지 않던가.

그 당시에는 드로잉 한 장을 못 그렸다. 이 일을 계속 하다가는 그림을 못 그리겠구나 싶어서, 거의 다 돌았을 때, 진짜 루브르 10번씩 가고 이랬을 때, 이제 그만둬도 되겠다 싶었다. 승무원으로 일한 5년 동안 미술관도 안 갔었더라면, 다시 그림을 그리는 일이 막막했을 것 같다. 그런데 5년 내내 세계적인 거장들의 그림을 많이 봤고 읽어 놓은 책도 많았던 터, 다시 돌아가는 데 큰 문제는 안 됐다.

정확히 표현하자면 전업 작가로 버티기 위해서 일을 하는 거다. 끝까지 살아남기 위해서…. 나는 미술을 계속하고 싶다. 회사도 다녀보고, 이런 것 저런 것 다 해보고 나니까, 이게 제일 행복하더라. 이미 많이 혼란을 겪은 후라서 그런 것 같다. 내 주변에도 이제서야 큐레이터나 돈을 벌 수 있는 영역을 고민하는 친구들이 많다. 그건 아직 안 해봐서 고민을 하는 것 같다. 내가 겪은 이런저런 일들에는 정말 행복함이 없는 기분이었다. 이걸 하면 몸은 진짜 고된데, 약간 충족되는 뭔가가 있다. 정신적 에너지가 충족되는 느낌. 그래서 이걸 내

팔이 남아날 때까지 하지 않을까, 그냥 그렇게 생각하고 있다.

물론 그 사이에 떠주면 좋으련만, 그럼 부업을 안 할 테니까. 유명세를 타면 그만큼 부업의 비율은 줄겠지만, 또 그걸 안 하지는 않을 것 같다. 사실 전업 작가만 하라고 하면 성격상 못 하는 것도 있다. 하나의 일만 하면 지루해하는 성격이라서, 가만 못 있는 스타일이다.

뭔가 새로운 일이 있으면 항상 해보려 하는 편이다. 지금 고민하는 것들도 좀 있고, 앞으로 해보고 싶은 것들도 많다. 철학을 좀 더 심도 있게 공부하고 싶기도 하고…. 물론 철학 그 자체라기보단 그림을 위한 공부이다. 지금 철학과 수업도 들어 보고 있는데, 생각보다 철학에서도 예술에 대해 다루는 강좌가 굉장히 많다. 요즘에는 동양철학에 관심을 갖고 있다. 돌아보면 학부 때도 서양철학만 배웠다. 그런데 내가 하고자 하는 작품은 서양철학으로는 해명이 안 되는 경우라서, 불교철학이나 선사상이나 이런 쪽의 공부를 하고 싶다. 그래야지 해답에 조금 더 가까워질 것 같다. 참조하고 있는 다른 작가들도 보면 비슷한 생각을 했던 경우인 듯하다. 그 작가들은 서양 사람인데도 불구하고 동양철학에 심취해 있었다. 사실 그런 이유로 조금 더 공부해 보고 싶은 욕심도 있다. 새로운 걸 찾아가는 순간순간이 나를 찾는 과정인 것 같다. 그렇지 않으면 내가 없어지는 기분이다. 계속해서 내 존재를 확인하고 싶어 하는 것인지도 모르겠다. 그걸 해야 내가 살아 있음을 느낀다,

인스타그램 @nohchaeyoung

118

박엽지
— 키치적 해석

20대 때에는 약간 무게감 있는 그림을 그리고 싶었다. 과천 현대미술관이나 큰 미술관에 전시된 웅장한 작품들을 관람하면서, 작가란 시대의 아픔과 슬픈 역사를 표현하며 그 사회에 어떤 메시지를 던져야 하는 사람이라고 생각했었던 것 같다. 그리고 나도 언젠가는 그런 화가로 성장할 것이라 믿고 있었다. 그때는 내 나름 만족의 방향으로 정립된 것이었을 텐데, 시간이 갈수록 나의 성향과는 맞지 않는다는 사실을 서서히 깨달아야 했다. 더군다나 노력 대비, 그것을 보아 주는 관객의 관심은 너무 적었던 터, 대중의 관심으로부터 멀어지다 보니 그림을 그리면서도 스트레스를 받았다.

그러다 서른 즈음부터 초등학교 방과 후 교사로 일하면서 미술을 대하는 태도가 조금 바뀌었다. 처음 수업을 나가게 된 곳은 지리산 밑자락에 위치한 시골학교였다. 도시 아이들과 달리, 학원 교육에 매

박염지, 〈Picasso〉, 160×271cm, acrylic on canvas, Varnish, 2015.

여서 생활하는 아이들이 아니었다. 그 해맑은 아이들과 많은 대화를 나누다 보니, 아이들이 좋아하는 그림에 관심을 갖게 됐다.

강사 생활을 시작할 즈음에, 경남예술창작센터에 3기 작가로 입주했었다. 명문대학을 졸업한 작가들도 입주를 했었는데, 지방대학 출신인 나에게도 행운이 닿았다. 같은 공간에서 함께 지내면서 많은 이야기를 나누었던 시간도 변화의 한 계기였다. 돌아보면 귀여운 아이들과 멋진 작가님들과의 만남은, 작업에 대한 방향성을 다시 생각해 볼 수 있게 해주었던, 나에게 엄청난 행운이었다.

어느 날 작업실에서 피카소 화집을 보고 있었는데, 페이지를 넘기다 3단으로 접혀진 「게르니카」를 펼쳤다. 이상했다. 그림이 나에게 말을 걸고 있는 듯했다. 사실 이상하지 않다. 미학적 지식이 많지는 않지만, '자신은 보이지 않는 무언가에 의해 계시를 받아 그림을 그리는 영매자'라던 프랜시스 베이컨의 말을 기억하고 있었다.

피카소의 작품을 패러디하는 작업에 바로 착수, 100호짜리 그림 3개를 붙인 크기를 3주 만에 그렸다. 전혀 힘들단 생각이 들지 않았다. 디즈니에 등장하는 캐릭터들이 마구 섞여 있는데, 그때는 무슨 생각으로 이렇게 그렸던 것인지도 사실 잘 모르겠다. 지금 다시 그려 보라고 하면 못 할 것 같다. 그 이후로 명화에 대한 키치적 해석을 고민하기 시작했다. 그러면 사람들이 더 재밌게 보지 않겠나 싶은 생각에…. 즐거움이 가득한 이 흐름 속에, 익숙하지만 서로 상반적인 성향의 이미지들을 조합하는 작업을 시작했다.

아서 단토는 앤디 워홀의 '브릴로 박스'를 보고 예술의 종말을 선

언했다. 그가 이야기한 예술의 종말은 반어적 의미를 내포하고 있다. 예술이란 틀에 얽매이지 않고 모든 것이 예술로 수용되는 다원주의 시대에 살고 있다. 누구나 알 수 있는 명화 속에 등장하는, 보다 더 잘 알고 있는 애니메이션 주인공들이, 보는 이들에게 친근함과 즐거움으로 다가갈 것이라고 생각했다. 명화에 대한 접근성과 명화를 보는 시선이 예전과는 다른 시대이다. 과거에는 신분이 높은 이들만 소유할 수 있었던 문화이지만, 지금은 광고에도 많이 쓰이고, 과자 봉지와 핸드폰 케이스에도 사용될 정도로 접근성이 좋아졌다. 그래서 명화를 하나의 이미지로 차용하고 싶다는 생각을 하게 됐다. 쉽게 보는 걸 더 쉽게 보게 하자는 생각으로, 내가 좋아하는 만화 캐릭터를 접목해 대중성을 더 높여 보고자 했던 시도가 지금까지 이어지고 있다.

솔직하니 「게르니카」 때처럼 폭발적이지는 않고, 생계를 위해 조금은 계산적인 의도로 접근하는 부분도 생겼지만, 과거에는 작업할 때 뭔가 쥐어짜는 기분이었다면 지금은 즐겁다. 내 그림에 피드백이 생겼다는 사실에 더 만족한다. 그리고 이런 화풍의 변화가 삶의 태도로도 이어졌다. 발랄하고 유쾌한 성격이면서도, 예전에는 작업에 있어서는 조금 강박적인 부분도 있었는데, 이젠 조금 여유로워졌다.

지역에서 후원을 받으면서 활동하는 입장이다 보니, 전시의 범주가 경상도를 벗어나지 못하는 한계가 있는 편이다. 그러나 지역에서도 문화산업은 항시 진행되고 있고, 지역에서 활동하는 작가들만이 누리는 혜택들이 있다. 비평가 분들도 지역에 오래 활동하신 선생님

박염지, 〈朴生光〉, 130×130cm, acrylic on canvas, Varnish, 2018.

들이시다 보니, 약간 보수적인 면도 없지 않지만, 결속력으로 이어지기도 한다.

내게 또 하나의 행운이라면 진주 출신의 박생광 작가이다. 외국 명화만 패러디하던 중 한번 한국 작가의 작품을 해보는 건 어떨까 하는 생각이 들었다. 지역 출신 작가이기도 해서, 기획전이 있을 때마다 관람을 했었고, 그때마다 언어로 형용할 수 없는 힘을 느꼈다. 마침 나의 작업실 바로 옆 골목에 그의 생가가 있다. 막연히, 그와 나 사이에는 보이지 않은 선이 연결이 되어 있을 것이라는 생각이 들었다. 그가 그린 역사 그리고 여인들, 그가 이룬 꿈을 다시 내가 그려 보고 싶었다. 2018년부터 박생광의 작품을 패러디하기 시작했고, 지금은 외국 작품과 한국 작품에 관한 해석을 두루 경험하며, 나만의 다양한 방식으로 재밌게 작업하고 있다.

박은호
― 기억의 공간

이사를 많이 다녔다. 부산에서 태어나 서울로도 왔다가, 대전에서도 오래 살았고…. 부모님이 2013년부터 일본에 거주하시게 되면서, 그때부터 혼자 살았다. 처음엔 자유롭다는 느낌이 되게 좋았는데, 한 3개월 지나니까 그도 아니었다. 1년간 고모집에 얹혀살아 보기도 했고, 기숙사에서도 오래 살았고, 그러다 보니까 언젠가부터 집이라고 부를 만한 공간에 대한 기억이 없었다. 그래서 집이나 가정, 나만의 공간, 그런 부분의 결핍이 느껴졌고, 그래서 그동안 살았던 집들을 돌아봤다.

군대 있을 때, 한번 그 회상의 공간들을 쭉 돌면서 스케치를 해봐야겠다고 생각했다. 막상 전역하고 찾아갔을 땐, 기대했던 큰 감흥은 느껴지지 않았다. 그리움의 정서를 기대하고 있었는데, 정말 신기하게 아무렇지 않았다. 내가 살았던 곳이란 느낌도 들지 않고, 낯선 거

박은호, 〈삼성동 샛길〉, 90.9×72.2cm, acrylic on canvas, 2020.

리감도 들고…. 그런데 또 격한 감정이 느껴지진 않아도, 보면 볼수록 볼 때마다 조금씩 다른 느낌도 들고, 그때 당시에는 아직 확신이 서지 않아서, 한번 연구를 해보면서 진행해야겠다 싶어서, 일단 그리기 시작했다.

실상 격한 감정이 느껴졌다면, 사실적으로 안 그리고, 표현적인 방식을 택했을 수도 있었을 것이다. 사진을 보는 듯 평면적으로 보였기 때문에, 오히려 플랫하게 사실적인 느낌으로 작업을 진행했다. 내 주변 많은 사람들, 심지어 나 자신조차도 구상보다 추상을 선호하는 느낌이 없지 않지만, 내가 작업하는 데 있어 그런 방식이 필요하다고 느껴서 선택한 것뿐이다.

대전을 그린 풍경이 많다. 아무래도 어린 시절에 많은 시간을 보낸 곳이기 때문에…. 부산의 집을 그린 것도 있긴 한데, 너무 어릴 때이다 보니 기억은 많이 안 나고, 주로 대전을 그리고 있다. 그런데 그리다 보니까 공간 말고 시간적인 요소도 많이 고민하게 된다. 혼자 살면서부터 얻은 시간이 새벽, 밤늦게, 그 시간에 고민도 많이 하고 생각이 많아진다. 그래서 최근 작업으로 오면서 야경을 많이 다루게 됐다.

처음엔 그리움의 회상을 기대하고 갔다가, 그런 게 느껴지지 않아서, 약간은 차가운 느낌으로 그렸던 것 같다. 그런데 시간이 지나면서 점점 더 따뜻한 느낌들이 들어가는 것 같다. 개인적인 느낌보다는, 그림을 보는 사람들을 좀 더 생각하는 방향으로 가고 있는 것 같다. 상실감이라기보다는 공허함, 내게 부족하고 결핍되어 있는 부분. 그렇다고 그걸 채우고 싶어서, 치유적인 목적으로 한 것도 아니고,

내 자신을 마주할 수 있을 것 같다는 생각이 들어서 시작을 한 작업이다. 그러면서 스스로도 많이 안정되었다는 느낌이 들고, 확실히 혼란스러운 건 많이 없어졌다.

선배님들이 먼저 작가 생활을 하는 걸 보면서, 그림만 그려서는 생계를 유지하기가 힘들겠구나 싶었다. 그냥 단순히 알바를 하면서라도 그림을 해야겠다는 마음의 준비는 계속하고 있었다.

복학을 한 이후, 어느 미술 관련 회사에서 알바를 일주일만 해달라고 해서 갔었다. 방학 때도 계속할 생각이 있냐고 하길래 계속하게 됐다. 학기 중에도 학교는 이틀만 나가고 3일은 출근을 했는데, 내 생황을 많이 배려해 주시고 작업에도 많은 도움을 주셨다. 촬영도 회사에서 다 해주고, 전시 있을 때 디피도 회사 차로 해주고…. 이 회사는 근무하면서 내 작업도 충분히 할 수 있겠다 싶었다. 그리고 운 좋게 졸업하고 바로 정직원으로 전환하게 됐다. 갤러리와 서로 도와주고 하는 경우도 있어서, 원화를 다룰 기회가 많다 보니 작업에 도움도 되고, 재미있기도 하다.

아무리 회사가 미술과 관련되어 있다 해도, 내 삶에서는 그림이 주다. 어차피 내 작업을 하는 게 목적이니까, 다행히 내 경우엔 좀 더그림을 그릴 수 있는 편한 상황을 가능하게 해주는 그런 회사를 찾은거고…. 돈을 벌어서 성공해야겠다는 생각이었다면, 그림을 안 했을것 같다. 회사 다니면서 번 돈을 그림에 갖다 버리는 느낌이니까. 이제 20대 중반이니 좀 더 해보고, 지금의 열정을 가지고 나아갔을 때, 결과가 어떠냐에 따라 달라질 것 같다. 살면서 가치관도 바뀔 수 있

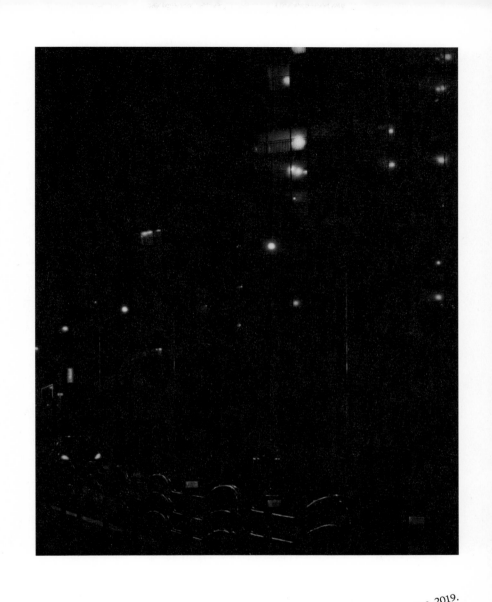

박은호, 〈파밀리에아파트〉, 162.2×130.3cm, acrylic on canvas, 2019.

을 테니, 지금은 모르겠다고 말하는 게 맞는 것 같다.

하다가 대박이 나서, 회사 안 다니고 그림만 그려도 되는 그런 작가가 될 수도 있는 것이고, 계속 반응도 없고 그러면 그냥 하루 벌어서 재료 사는, 그런 삶을 살 수도 있는 거고…. 지금은 하고 싶어서, 해야 될 것 같아서 하는 거지. 특별히 어떤 목적을 갖고 한다기에는 아직은 이르지 않나 싶다. 실상 어떤 반응이 오고, 어떤 결과가 나올지 예측하고 기대해서 한다기보다는 그냥 좋아서 한다고 해야 할 것 같다. 상품이 될 걸 기대하고 하지는 않는다.

그리고 다른 걸 할 수 있는 게 없다. 중학교 때부터 그림 그리고, 예고 나오고, 미대 다녔고 하니까. 이번에 느낀 건데, 같은 회사에서 아르바이트 하다가 정직원으로 전환이 된 경우이긴 하지만, 이력서를 쓸 때 도통 쓸 게 없었다. 자격증도 없고, 토익 점수 같은 것도 없고…. 어찌 보면 제일 중요한 시기를 온전히 그림 그리는 데에만 할애했고, 그러다 보니까 그림을 계속할지 말지 고민도 하지 않고, 안 했을 때 어떨지에 대한 생각을 못 하겠다. 어찌 보면 맹목적이란 말도 맞는 게, 특별히 뭔가 진짜 목적을 가지고 한다기보단, 안 하면 이상한 느낌이다. 그냥 하는 거였지, 작업을 계속할까 말까의 고민도 딱히 하지는 않았다.

YAP의 도움이 컸다. 만약에 졸업하고 1년 동안 혼자 계속 그림 그리고 있는데, 아무런 전시도 없고 그러면 나 같아도 어땠을지 모르겠다. 전시가 잡혀 있다는 사실이 큰 동력이다. 전시가 잡혀 있으니까, 안 하면 안 되니까, 억지로라도 하게 되는 게 있고…. 갤러리 공모전에 많이 응모를 하는데, 개인전 같은 경우에는 경력이 개인전 1회 이

상의 조건이 붙는 경우도 많아서, 단체전 경험이라도 많지 않으면 공모를 넣기도 쉽지 않다. YAP에 들어온 이후에는 전시에 참여할 수 있는 기회가 많아졌다. 감사한 일이다.

인스타그램 @eh_0203

박훈
— 현실과 이상의 괴리

작가들도 활발하게 적극적으로 하는 성향이 있고, 그렇지 않은 성향도 있는 것 같다. 나는 마음으로는 적극적으로 하고 싶은데, 현실은 소극적으로 활동하는 편이다. 그래서 표현에 있어서는 더더욱 과감한 것인지도 모르겠다. 작업을 통해 푸는 것이 아닐까 하는 생각, 그러니까 실제로는 잘 못 푸는 거다. 작업이란 게 어떻게 보면 마음의 응어리 같은 것을 투영하는 도구일 수도 있다. 이렇게 살고 싶은데, 실제 생활에서는 잘 못하니까. 작업에서 살짝 살짝 그런 이야기를 드러내는 것.

학부시절에는 어두운 그림들을 많이 그렸다. 그때 뭔지 모르지만 다크한 감정들이 있어서, 이런저런 시도를 하다가 어느 순간부터 해골을 그리게 되었다. 이후 몇 번 화풍이 바뀌기도 했는데, 다시 해골 작업으로 돌아왔다. 이제 다크하지 않게 표현하려는 의도로 붓질을

박훈, 〈우리들의 초상, friend〉, 90.9×72.7cm, oil on canvas, 2019.

하고 있다.

심리적인 부분이 투영된 것일 수도 있다. 지금은 많이 괜찮아졌는데 예전부터 굉장히 공허하거나 허무하거나 또는 외로움이랄까, 그런 감정들이 계속 있어 왔다. 그 감정을 표현하려다 보니 자연스럽게 이런 그림들이 나온 게 아닐까 싶다. 일상에서 외부의 다른 사람들이 봤을 때는, 안 그래 보이는 거다. 잘 지내고, 친구들이랑 잘 놀고 하니까. 크게 문제가 있었던 것도 아니고, 특별한 사건 사고가 있었던 건 아니니까. 그건 지극히 내 개인적인 영역 안에 자리하고 있는 거라서….

시작은 단순했다. 삶과 죽음, 죽음이 뭘까를 생각하다가 해골이 쌓여 있는 모습들을 그려 봤었다. 정확하게 이래서 이렇게 그렸다 말하기는 어렵고, 지금은 조금 다르게 풀고 있긴 하지만, 처음에는 죽음에 관한 이야기를 하고 싶었던 것 같다. 학부시절부터 그림이 다크했다. 조금 어두운 톤을 썼고, 외로운 고독한 사람들을 기형적으로 그리기도 했고….

어떤 사건을 겪었는데, 그 사건이 어떤 트라우마가 돼서, 그런 소재들을 많이 사용하는 경우들이 있지 않던가. 그러나 내겐 딱히 특별한 사건이 없었다. 비교적 조용하고 평범하게 살았는데, 어렸을 때부터 내 안에 공허한 감정들이 있어 왔다. 그런데 그걸 다른 사람들한테 내보이지는 않고…. 그 감정이 정확히는 뭔지 모르겠고, 그걸 알고 싶어서 관련 강의를 들으러 다니고 있기도 하다. 내 작업에는 여전히 그때의 정서가 계속 이어져 오고 있는 것 같다.

그렇다고 죽음 그 자체에 대한 이야기를 하고 싶은 건 아니다. 왜

내게 그런 허무한 감정들이 밀려들까에 대한 대답이 궁금했던 것 같다. 강의 중에, 내가 꿈꾸는 이상적인 모습이 있는데, 표출을 못 하고 살아온 날들이 쌓인 결과가 그런 감정일 수 있다는 이야기를 듣게 돼서, 그때부터 해골 작업을 죽음으로 풀기보다는 사람들 간의 관계로 풀고 있다.

해골은 사람의 껍질을 벗긴 모습이지 않던가. 그것이 우리의 삶과 죽음이라기보단, 내가 이 사람들 사이에서 어떤 표정을 짓고, 어떤 모습을 하고 있고, 어떤 자아를 갖고 있는지, 그런 것들을 해골로 비유해 본 것이다. 나는 그렇게 표현한다고 생각하는데, 받아들이는 사람들 입장에서는 어떨지 잘 모르겠다.

다른 사람들은 어떤지 모르겠는데, 나는 진짜 '나'로서 사람들이랑 관계를 맺지 않았던 것 같다. 원래 내 모습이 있는데, 타인과의 관계가 틀어지는 것을 원하지 않아서 예스맨처럼 사람들에게 맞추거나, 정말로 표현하고 싶은 게 있는데 눈치를 보면서 이 정도까지만 하는 경우도 있고….

다른 사람들도 비슷한 생각을 하지 않을까? 진짜 자신으로 자유롭고 유연하게 사람들이랑 관계 맺는 게 아니라, 어쩌면 몇 겹의 껍질로 메우고 있는 게 아닐까? 많은 사람들이 조금씩은 지니고 있을 텐데, 유독 내가 그런 쪽으로 생각이 많았던 것 같다.

그런 생각에 몰두하다 보면 허무한 감정들이 밀려든다. 이러면 안 될 것 같아서, 인문학 강연하는 분들을 찾아가 조금 도움을 받고 싶었다. 강연을 듣고 난 이후라고 해서 작업의 성격이 달라지는 건 아니었는데, 마인드가 조금씩 조금씩 나아지고 있는 것 같다. 원인을

박훈, 〈우리들의 초상, 플라토 그리고 가평〉, 65.1×90.9cm, oil on canvas, 2017.

정확하게 안 건 아니지만, 계속 그런 강연 자리에 참석하다 보니까 조금씩 좋아지긴 한다.

겉에서 보기에는 무던해 보여도, 감정 기복이 조금 있는 편이다. 그걸 표현하지 않는 것뿐이지. 괜찮다가도 한번 기분이 다운되면 완전히 무너진다. 그땐 아무것도 손에 잡히지 않는다. 지금은 그런 기분이 찾아오기 전에 좀 다잡으려고 노력하는 편인데, 강연을 들으러 다닌 후에 달라진 점이다. 기복의 조짐이 보일 땐, 그냥 혼자 가만히 들어앉아 있는다. 그 기운을 다른 사람에게 주기 싫어서, 그 기운을 상대방이 눈치채는 게 싫다. 나의 뾰족한 부분을 보이고 싶지 않아서, 그럴 땐 스윽 빠져서 혼자 있는다. 불편한 건 나 혼자 불편해야 하는 거니까, 상대방에게 피해를 주려고 하지는 않는다. 그런데 또 모르는 일이다. 나만 그렇게 생각하는 건지도….

지금은 이케아에서 일하고 있다. 처음엔 알바로 일을 하다가, 정식 사원이 된 지 얼마 안 됐다. 집에서 독립도 해야겠고, 돈을 더 벌고 싶은 생각도 들었고…. 이상적으로 생각하면 직업을 선택하면 안 되는 거지만, 전업 작가 마인드로는 못 갔던 것 같다. 누구나 다 그렇지 않나? 한 분야에서 괜찮게 되고 싶고, 사람들에게 영향을 주고 싶고, 이렇게 되면 진짜 행복하겠다 꿈꾸는 모습이 있고, 이렇게 되면 죽어도 여한이 없겠다 하는 이런 이상이 있는데, 현실은 그렇게 못 하니까, 괴리감이 생기는 것.

일단 직장에서 수입이 들어오니까, 팔리게 그려야 한다는 부담감은 없다. 해골이라는 소재도 어느 벽에 걸어 놓기는 위험한 소재이지

않던가. 나는 관계에 대하여 이야기한다고 하지만, 누가 봤을 때는 무조건 죽음이 떠오를 수도 있는 거고, 설득시키기도 어려운 거고…. 그래도 그냥 이 생각으로 작업을 지속할 수 있는 건, 어느 정도 경제적으로 뒷받침되니까 가능한 일이다.

전업으로 작업을 하시는 분들을 존경하면서도, 내 경우엔 일을 그만두고서 배고프게 작업에 몰입하기는 힘들 것 같다. 아르바이트는 항상 했었다. 그림만 그렸던 시기라면, 아르바이트 끝나고 다른 아르바이트 구하기까지의 그 텀이었던 거지, 일은 항상 했었다. 지금처럼 정규 사원으로 일하는 건 아니더라도….

개인전 했을 때도 갤러리 관장님이 내 작품을 좋아해 주셨는데, 그림 몇 점을 사주시면서 그런 이야기를 했었다. 너무 상업성이 없다고, 상업적인 마인드가 조금은 있어야지 그게 나쁜 건 아니라고, 조금만 더 대중적인 이미지로 바꿔 보라고…. 하지만 그 이야기가 내겐 많이 와 닿지는 않았다. 그렇게는 안 되는 것 같다. 무언가 지키고 싶은 최소한의 것을 남겨 두고 싶은 마음. 그런데 모르겠다. 이러다가도 또 어찌 변할지는….

졸업할 즈음에도 그림에 대한 고민은 별로 하지 않았다. 작가는 무조건 하고 싶었으니까. 삶에서 그림을 배제한 적은 없었다. 그림을 포기해야 된다는 생각은 단 한 번도 안 해봤는데, 그림이 내가 진짜 좋아하는 걸까? 내가 소질이 있는 걸까? 잘될 수 있을까? 그런 건 고민해 봤다. 앞으로도 계속 그림을 그리고 싶고, 작가로 살고 싶은데, 또 미술과 상관없는 직장에 다니고 있으니, 혹여나 멀어지면 어쩌지 하는 걱정은 가끔씩 한다.

그림을 포기해 본다는 생각은 한 번도 안 했지만, 직장에 다니면서 아무래도 이전보다는 훨씬 더 소홀해졌다. 예전에는 항상 머릿속에 작업을 염두에 두었었다. 언제 떠오를지 몰라 모든 순간을 열어 두고 있었다. 어디 가서 무엇을 봐도, 무언가를 경험해도 그림과 연결을 시키곤 했는데, 지금은 너무 많은 것들이 들어와 있다. 이젠 작업을 생각하려면 시간을 내서 연결시켜야 된다. 어느 순간 작업을 취미로 하는 사람이 되어 버릴까 봐 걱정이기도 하다. 그렇지 않으려면 일을 줄이거나, 일을 하는 만큼 그 나머지 시간을 올인해야 하는 건데, 무엇을 선뜻 택하기엔 쉽지 않은 문제이다.

인스타그램 @2ter2

빅터 조
_ 예술의 인프라

본명은 조경훈이다. '빅터'는 중학교 때 자칭으로 지은 별명인데⋯. '빅터 리'라는 아이스하키 선수가 있었다. 옛날에는 동양인이 올림픽 100m 달리기 종목에서 금메달을 땄다는 건 있을 수 없는 일이지 않았던가. 동양인이 안 되는 것 중 하나가 아이스하키였는데, 제일 잘하는 나라가 추운 기후이면서도 백인 인구가 많은 러시아와 캐나다이다. 농구는 흑인 선수들이 판을 치지만 아이스하키는 흑인 선수들이 거의 없다. 백인한테 특화되어 있는 종목이다.

빅터 리의 한국 이름은 이용민이고 까레이스키 3세인데, 러시아에서 국가대표로 활동하며 뛰어난 기량을 보여 준 선수였다. 당시 그 사람에 관한 다큐멘터리가 방영된 적이 있었는데, 그 어린 나이에도 그 사실이 너무 놀랍고 신기했다. 한국으로 귀화를 한 이후에 우리나라에 없던 아이스하키 리그도 생겨나고, 「아이싱」이라는 드라마도

빅터 조, ⟨멍!⟩, 30×33×40cm, polyester, 2019.

방영되고…. 안 된다고 생각하는 그게 꼭 안 되는 건 아니구나, 이런 생각을 내게 심어 준 사람이다.

작가 활동을 시작하면서 본격적으로 약간 주술적으로 쓰게 된 이름이기도 하다. 부적처럼, 불가능하다고 생각했던 것도 가능하게 해 줄 것 같은 이름 같아서…. 그리고 본명이 기억될 만한 특징을 지닌 이름도 아니고 해서…. 지금이야 외국 이름으로 활동하시는 화가 분들이 많지만, 그때만 해도 그런 이름을 잘 못 썼었다. 특히나 동양화하시는 분들은 오히려 호를 쓰면 썼지. 내가 알고 있는 한국 작가 중엔 외국 이름을 쓰시는 분이 낸시 랭, 마리 킴 정도가 다였다.

영월 출신인 내겐 제약이 많았다. 당장에 미술을 하고 싶다고 해도 주변에 미술 학원도 없어서, 옆에 있는 조금 더 큰 도시로 나가야 했다. 그러나 그쪽에도 조각을 가르쳐 줄 수 있는 학원이 없었다. 조각에 너무 매료가 되어서, 중1 때부터 장래희망이 조각가였는데, 불행히도 배움의 인프라가 전무했던 지역이었다.

옛날에 유독 씨름 선수는 경상도 출신이 많았던 거. 왜일까? 경상도에 씨름부가 많이 있으니까. 우연히 그 동네에서 태어난 아이들이 씨름을 접하게 되는 경우, 나는 이런 편중이 너무 심하다고 생각한다. 강원도에는 원주고등학교와 강릉고등학교 등에 야구부가 있지만, 그 외의 지역에 태어난 애들은 야구선수가 되고 싶어도, 야구를 구체적으로 할 수 있는 루트가 제공되지 않는다.

조각가들도 그런 것 같다. 한 지역에 유독 많다. 예를 들면 상주에서 왜 조각가들이 많이 배출되는가 보면 거기에 고등학교 미술부가 유명하다. 졸업한 선배들이 다시 학교로 돌아와 가르치기도 하고…. 지금

활발하게 활동하는 작가들 중에 그 미술부 출신 조각가들이 엄청 많다. 아는 사람들한테 물어봐도, 영월 출신 조각가는 없다. 이유는, 조각을 하고 싶어도 배울 수 있는 데가 없으니 애초에 그 꿈 자체를 꾸지 않은 거다. 뭔가를 계속 봐 왔어야 꿈도 꾸는 것 아니겠나. 이런 열악한 인프라 속에서 과연 내가 조각가가 될 수 있을까를 고민했고, 그래도 내 경우에는 운 좋게 조각을 전공하신 선생님을 만났던 것.

중학교에 올라와서 미술대회를 나갈 사람 추천을 받을 때면, 나랑 같은 초등학교 나온 친구들이 나를 추천했다. 그림도 다른 애들보다는 잘 그리긴 했지만, 미술학원에 다니는 애들이 나보다 훨씬 잘 그릴 걸 알고 있었다. 그런데 왠지 만들기는, 종목이 없어서 그렇지, 종목만 있다면 내가 누구보다 잘할 것 같은 자신이 있었다.

그런데 초등학교 때는 만들기 대회라는 건 없었으니까, 중학교에 올라와서도 그런 줄 알고 있었다. 선생님께 그 이야기를 했더니, 만들기 대회도 있다, 조소과도 있다, 내가 조소과를 나왔다, 이런 말씀을 해주셨다. 그래서 그때부터 조소과에 가서 조각가가 되겠다고 계속 생각은 했는데, 가르쳐 줄 수 있는 데도 없고, 정보력이 지금 같지 않은 시절이었고….

아무리 알아봐도 조소를 가르쳐 줄 수 있는 학원은 없는 지역이었던 터, 고등학교 2학년 즈음에는 조소과로의 진학을 포기하고 그냥 일반 전형으로 공부할 생각이었다. 그때 미술선생님이 소개해 주신 어떤 학원에서 나를 괜찮게 봤는지, 학원비도 안 받고, 심지어 조소 선생님을 불러 주겠다는 약속까지 했다. 그때 당시 홍대 앞에서 제일 잘 나가던 조소 학원을 차린 사람이 제천 사람이었다. 그 선생님도,

빅터 조, 〈크흑!〉, 30×30×60cm, polyester, 2019.

어디서 제대로 배워 보지도 못하는 여건에서, 어떻게 어떻게 어렵사리 조소과를 나와서 조소 입시 전문 학원을 하다가, 어느 고향 후배의 안타까운 사연을 들었던가 보다. 집에 내려와서 집밥 먹고 가는 김에 봐주고 가면 되겠다는 생각으로, 그렇게 주말마다 내려와서 나를 가르쳐 주셨다.

처음에 개인전을 했을 때, 사람들 사는 이야기를 표현하고 싶었다. 2번의 개인전을 준비하면서는 사람의 형상을 만들다가 세 번째 개인전으로 넘어가면서 바뀌었다. 작업실에서 개를 한 마리 키웠는데, 그 개 이름이 '바우'였다. 「동물농장」에도 같이 출연했다. 조각가 세 명이 함께 쓰는 작업실에 함께 살았던 반려견은, 「바우와우」라는 일본 만화에 나오는 개랑 같은 종이다. 그 만화 주인공 개 이름이 바우였던 단순한 이유. 그런데 어느 날 집을 나가 버렸다. 쓸쓸한 기분과 바우가 다시 돌아왔으면 하는 그리움으로, 우연히 바우의 형상으로 작업을 해보게 됐다.

그런데 사람들이 너무 재미있어 하고, 어떤 의미로 왜 이런 걸 만들었냐고 많이 물어오셨다. 사람들이 살아가는 이야기를 주제로 한다고 해서, 꼭 사람의 형상을 만들어야 한다는 생각 자체가, 그동안 내가 얼마나 재미없는 사람이었던건가를 말해 주는 듯했다. 감상자들을 대할 때 내가 내 생각만 하고, 상대와 함께 즐겁지 않았던 건 아닐까? 문득 그런 생각이 들었다. 그래서 이걸 연작으로 해보자는 생각을 하게 됐다. 요즘은 현대인들이 앓고 있는 비애에 관한, 약간의 블랙코미디에 집중을 하고 있다. 재미있어서 다가섰는데, 알고 보면

메시지가 있는….

작가의 인생을 길게 보면, 기승전결에서 이제 '기'의 단계라고 생각한다. 80살까지 산다고 가정하면 50세 이전까지는 가벼운 농담을 할 수 있는, 지금은 '말 걸기' 단계다. 감상자들이 빅터 조의 존재를 알고 기대감을 가지게 될 시기. 유명인이 하는 이야기랑 하나도 안 유명한 사람이 하는 이야기랑 임팩트가 다를 테니까. 그래서 일단 작가로서의 인지도가 생겼으면 좋겠다는 희망으로 열심히 작업하고 있다. 멀지 않은 훗날엔 어떤 작품만 봐도 빅터 조란 이름을 떠올릴 수 있게. 그리고 빅터 조라는 작가의 이미지를 떠올렸을 때, 웃겨, 재미있어, 그런데 보다 보면 뭔가 요만큼은 사람의 인생을 건드려 주는 작품적인 메시지가 있어, 이런 기대감을 가지고 나를 주목할 수 있게끔. 그 이후에는 지금보다 더 진지하고 진중한 이야기를 하고 싶다. 그때에 더 임팩트가 있으려면, 지금은 사람들한테 재미로서 다가서는 단계라고 생각하고 있다.

대학교를 졸업할 무렵, 아무리 생각해 봐도 예술로는 먹고살 수가 없을 것 같더라. 오랫동안 사귄 여자 친구는 작가한테 시집을 안 가겠다고 선언을 했다. 그 친구도 미술전공자였는데, 자기도 너무 뻔하게 답이 보이니까. 그래서 그때는 공무원 시험을 고민하기도 했었다. 내 또래의 작가 분들 인터뷰를 하다 보면, 비슷한 이야기를 할 시기가 그때일 거다. 그 나이만 해도, 졸업하면 이 여자랑 결혼을 해야겠다는 생각을 지닌 때니까. 그러려면 2~3년 정도 돈을 모아야 전셋집이라도 얻을 텐데. 작가로서의 활동으로는 답이 안 나오니까.

다소 쌩뚱맞게 부동산 회사를 1년 정도 다녔는데, 못 하겠더라. 일단은 돈을 벌고 안 벌고를 떠나서, 기계 부속품이 되어 버린 듯한 삶. 이렇게 살다 보면 다 멀어질 것 같아서, 굶어 죽어도 작가를 해야겠다는 마음으로 그만뒀다. 모아 둔 돈도 없이 갑자기 회사를 그만두어 버리니까 또 앞으로의 삶이 막막했다. 딱 밥만 먹고 살 수 있게끔, 모든 소비를 다 줄여야 했으니.

그래도 강원도에서는 춘천이 문화적으로 뭔가 일들이 많이 일어나기도 하고, 시민들의 관심도 많다. 춘천에 살고 있는 당사자들은 잘 못 느낀다. 도청도 있고, 강원문화재단도 있고, 시문화재단도 있고, 어쨌든 기관이 많다는 건, 거기서 기본적으로 1년에 해내는 행사들이 있다는 의미일 터. 참가 작품들이 여기 살고 있는 지역 예술가들의 것일 테니까, 다른 지역에 비하면 할 일이 많은 동네. 서울에는 예산도 많지만, 그만큼 경쟁률도 높다. 그런데 여기는 어느 정도 열심히만 하면 얻을 수 있는 재원들이 너무 많다.

이렇게 버티고 유지하고 사는데 춘천이란 도시가 엄청 도움이 된다. 정말로 방법이 없을 것 같을 때, 꼭 하나씩 뭔가 손을 내밀어 준다. 그런 것도 없으면 다른 일을 해야 한다. 작가들 중에 이러저런 다양한 아르바이트들을 많이 하는 경우도 있지만, 나는 크게 미술에서 벗어나는 다른 일을 해본 경험은, 부동산 회사에서의 1년 말고는 없다. 그런 걸 춘천이란 도시가 제공을 해줬다.

인스타그램 @victor.cho.9

송재윤
— 관계의 미학

개인전을 1년에 한 번씩은 꼬박꼬박 했었는데, 작가 활동 시작하고 나서 개인전을 처음으로 하지 않았던 해가 작년이었다. 개인적인 사정, 여러 인간 관계에서의 상처도 있었고 아이가 태어나면서 육아에 집중하고 싶은 마음도 컸다. 가족이 늘어나면서 작업만으로 생활하기는 더욱 힘들어졌다. 아버지의 일을 돕기도 하고, 많은 걸 이해해 주시는 부모님 덕분에 물심양면으로 많은 지원을 받아 비교적 여유 있게 작업을 하고 있었지만, 아버지 일을 도와 드리는 것이 쉽지만은 않았다. 아버지 일하는 쪽에 내가 전문지식이 부족했기 때문에, 잡일만 도와 드리고 큰 도움이 되어 드리진 못했다. 그래서 아버지 일을 도와 드리는 비율을 좀 줄이고, 평소 운동을 좋아하다 보니, 지금은 관심 분야였던 태닝샵을 차려서 작업과 병행하고 있다.

 운동을 즐기게 된 계기도 작업하다가 허리 디스크가 심해진 이유

송재윤, 〈관계, 가족〉, 72.7×72.7cm, mixed media on fabric, 2020.

에서였다. 주위에 수술해서 좋은 사람을 보지 못해서, 처음엔 교정 운동 같은 걸 배우러 다녔다가 지금까지 계속해 오고 있고, 허리도 지금은 많이 좋아진 상태이다. 다리가 저리거나, 혼자서 앉았다 일어 나는 것도 수월하지 못했었는데…. 허리를 숙여서 하는 작업 방식이 라서, 자세를 바꿔 보려고 몇 번 노력을 해봤는데 잘 안 된다. 남들은 눈치를 못 챌 수도 있는데, 작가들은 어쨌든 자기 그림의 만족도가 있다. 그 자세가 아니면 디테일이 확실히 부족하다. 그래서 허리가 아파도 어쩔 수가 없다.

작가 생활하면서도 3번 정도 스타일이 바뀌었다. 나름대로의 큰 계 기가 있을 때마다 바뀌었던 것 같다. 현재는 작년과 재작년에 겪었던 타인과의 힘든 관계에 관한 주제와, 결혼 후 새로이 생긴 가족이라는 관계에 관한 작업, 같은 '관계'의 주제지만 두 가지의 이미지로 그려 내고 있다. 가족 관계를 주제로 한 작업에는, 가족을 십장생도의 생 물 중 하나인 사슴으로 표현하여 추상적인 산수로, 오래 산다는 의미 보다는 오래 함께한다는 의미로….

개인사라서 구체적으로 꺼내놓기가 조심스럽긴 한데, 위에서도 언 급했듯 인간관계에 있어서 조금 상처를 겪었다. 오랫동안 좋은 관계 라고 생각했던 사람이 알고 보니 나와는 다른 속내를 가지고 있는 사 람이었고 그로 인한 상처가 있었다. 그 후에 사람과의 모든 관계를 다시 생각해 보게 됐다. 나 혼자만의 노력으로 관계가 예상대로 유지 될 수는 없다는 생각을, 불규칙한 형상의 추상 작업으로 옮기고 있는 것이기도 하다. 뿌린 걸 말리고, 또 뿌리고 또 뿌려서 중첩을 시키는

행위 자체로 만남이 쌓이고 그 만남이 쌓여가는 시간을 표현한다. 색감으로 관계의 성격을 표현한다. 색감으로부터 느끼는 감정들. 이를테면 흰색은 순백, 깨끗함. 녹색은 편안함, 친구 관계 같은….

관계의 문제에서 신뢰가 중요하기 때문에, 쌓여진 물감의 배경위에 추상적인 산의 이미지를 통하여 신뢰를 표현하려고 했다. 변함이 없는, 움직임이 없는, 그러나 상징이 너무 드러나지는 않게….

그것 때문에 움츠러들거나 그런 건 아닌데, 예전에는 사람들에게 많이 마음을 오픈하고 내 이야기도 많이 해주는 스타일이었다면, 지금은 천천히 알아 가는 편이다. 이것도 나쁘지는 않은 것 같다. 무언가 한발 더 나아간 듯한 느낌, 천방지축이던 내가 약간은 어른이 되어 가는 느낌이 신기하기도 하고…. 진심이 담긴다면 오래 걸리더라도 천천히 친해질 수도 있는 것이고, 처음엔 안 좋다가도 나중엔 바뀔 수 있는 일이니까. 진심이 안 통하면 어쩔 수 없는 거고, 억지로 날 좋아해 달라고 할 수는 없는 거고. 지금은 뭐든지 천천히 하고 싶은 마음이다.

작품에 쓰인 재료는 서양의 아크릴(물감)을 가져왔지만, 이미지나 느낌 자체는 동양화의 요소가 많이 남아 있다. 십장생인 사슴도 그렇고, 산의 모양 같은 것도 그렇고, 아무래도 전공의 영향권이 아닐까 싶다. 어차피 서양화 쪽은 그려 보고 싶어도, 배워 온 것이 동양화라서인지 능력 밖의 일이다.

동양화는 시장이 좀 더 좁은 느낌이지만, 이미 동서의 경계는 많이 무너졌고, 이전처럼 구분이 명확하진 않다고 생각한다. 서양화의 화

송재윤, 〈관계, 가족〉, 140×140cm, mixed media on fabric, 2020.

법을 차용한 이유에는 시장성도 배제할 수 없다. 동양화는 얇은 화선지에 스며드는 느낌인데, 유화는 위에 얹히는 느낌이고 두께감이 굉장히 다르다. 색감도 동양화는 세지 않고 담담하거나 조금 더 무채색의 느낌이라고 한다면, 서양화는 굉장히 강렬하지 않은가. 아트페어에서 많은 그림들 사이로 돌아다니다 보면, 예전에 내가 작업하던 전통의 동양화가 죽는 느낌이 많이 들었다. 물론 나의 능력이 부족한 탓일 수도 있지만, 그러다 보니 재료는 서양화의 것을 쓰면서, 그 이미지나 정신은 동양의 것을 가져가 보는 방법을 시도해 봤던 것.

드리핑 기법을 통해 물감을 중첩시키고 그로 인해 나타나는 마티에르의 효과를 사용하게 된 연유는 시장의 문제를 떠나서, 관계가 쌓이다, 만남이 쌓인다, 그런 의미를 시각화할 수 있는 최적의 방법이라고 생각했기 때문이다. 뿌리는 행위 자체에서도 관계 의미를 생각하게 된다. 관계라는 게 한 번 만남이 있은 후 시간이 지나고 또 만나면서 쌓이듯, 한 번 뿌린 다음 그것이 마르고 굳을 때까지 기다리고, 그 위에 다시 뿌리면 섞여 뭉쳐지거나 하지 않는다.

뿌린 물감이 정확히 어디에 자리할지 알 수 없듯, 관계도 예상할 수 없는 방향으로 나아갈 수 있고, 그리는 게 원하는 대로 안 되듯 관계도 원하는 대로 안 될 수도 있다. 그러나 기법 자체가 우연의 효과라고 해서, 우연적 요소만으로 그림이 완성되는 건 아니다. 관계라는 것도 내 맘대로 되지는 않지만, 결국 둘이서 함께 만들어 가는 것이기 때문에, 서로의 노력으로 어느 정도 필연으로 만들 수 있고….

학교를 졸업할 즈음에는 화가로의 진로엔 한 치의 의심도 없었다.

의심이 들기 시작한 건 조금 나중의 일이었다. 금전적으로 부족해지기 시작하니까, 결혼과 가족을 생각할 나이가 되다 보니까. 만약에 가족이 힘들다고 하면, 포기를 할 수 있을까? 또 그림이라는 것이 감정이 좋아야지 나오는 것이니, 가족 내의 불화가 생기면서까지 예술을 밀어붙인다면 과연 좋은 그림이 나올 수 있을까를 고민해 보기도 한다.

나는 꼭 내 감정에 대해서 작업을 하는데, 내 고집으로 인해 내 주위가 다 안 좋아진다면 좋은 작업도 나올 수 없을 것 같다. 주위가 어지럽다면 작업을 열심히나 할 수 있을까? 그럴 거면 지킬 걸 지킨 다음에 해야 되는 게 맞지 않나, 그게 나의 생각이다. 어떤 사람은 그렇게 하면 진짜 예술가는 아니라고 비난할 수도 있을 것 같은데, 나의 생각은 그렇다. 좋은 아빠와 좋은 남편이 먼저 가능해야지. 그것이 뿌리라고 생각하는데, 바닥이 안 튼튼하면 해봤자 모래성이지 않을까?

나라가 작다 보니까, 시장 자체가 작은 현실은 어쩔 수 없는 부분이긴 한데, 그래도 예전보다는 전시할 수 있는 기회가 많아진 것 같다. 예술에 관심이 많아지면서 카페 갤러리도 생기고 소소하게 전시할 수 있는 기회도 이전보단 많고…. 전시 문화가 바뀌듯 예술 소비 문화도 바뀌면서 작가들이 조금 더 자유롭게 작업에 집중할 수 있는 여건이 되었으면 하는 바람이 있다.

옛날에는 '배고픈 예술가'를 말했지만, 사실 누구라도 마음이 너무 불편해서는 작업도 제대로 안 되지 않을까? 배고픈 예술가에 대해서는, 예술가가 아닌 사람들이 그런 말을 하는 경우가 있다. 30대 후반

정도면 회사에선 과장일 나이인데, 작가로서는 신진작가다. 또 그런 작가들이 조금이라도 손익을 계산한다면 돈 밝힌다는 소리를 들어야 할 때도 있다. 가정이 있는 사람도 있을 텐데, 작품 판매나 돈에 대해서 젊은 사람들이 돈을 조금 밝힌다고 이야기 하는 건….

인스타그램 @sjy_artwork

오제언
— 전통과 현대 사이

구체적으로 뭔가를 이렇게 표현해야지 하는 의도는 아니고, 작업 자체가 옻칠이라는 소재를 쓰다 보니까, 옻칠의 표현을 잘 살릴 수 있는 작업을 하려고 한다. 공예 전공 안에서 도자기, 목가구, 옻칠 이렇게 고를 수 있었는데, 옻칠을 택했다. 목가구 쪽은 여자가 하기에는 큰 작업들이고 기계를 써야 해서 무섭기도 했고, 도자기는 한 번에 구워 가지고 실패하면 다시 하고 이런 느낌이라서…. 개인적으로는 자개를 한 조각 한 조각씩 붙이고 옻칠을 겹겹이 쌓아 가는 느낌이 좋았다.

학부 시절에는 비교적 덜 추상적이고 구체화된 작업들을 많이 했었다. 점점 추상적으로 변해 가면서, 그림을 그린다기보다는 색감이나 감각으로 표현하는 것들이 많아졌다. 실상 만들 때는 별로 큰 생각을 안 한다. 작업의 좋은 점이라면, 생각을 비울 수 있다는 것이다.

오제언, 〈Melancholy Mellow II〉, 합판위에 옻칠, 자개, 100ø, 2020.

디자인도 시작할 때 완성상을 미리 그려 놓고 한다기보다는, 하면서 '이런 느낌도 괜찮네' 이럴 때 딱 멈추는 것 같다.

삶의 권태를 따돌리는 일에 있어서도, 옻칠을 겹겹이 칠하고 말리고 갈아 내고 하는 작업이 잘 맞다고 생각된다. 칠하고 난 뒤에 갈아 내지 않으면 그 위에 칠이 안 올라간다. 칠을 잘 먹게 하기 위해서, 겹겹이 몇 십 번을 반복한다. 생각보다는 시간이 많이 걸리는 작업들이고, 작품 하나를 완성하는 데 몇 개월씩 걸린다. 때문에 다작은 못한다.

자동차 광택 내는 방법이랑 비슷하다고 보면 된다. 굉장히 고운 사포로까지 연마하면서 광을 내는 것. 어떻게 보면 노동이다. 사실 작업 자체는 예쁜 작업이 아니다. 막 먼지 날리고, 물사포 치면 구정물 나오고 조금은 지저분한…. 그런데 완성을 하고 난 후에 보면 그 영롱함에 너무 심취되어서, 계속 다시금 하게 된다.

옻칠 공예를 한다고 말씀드리면, 작품을 보기 전에는, '농 만드느냐?', '그릇 만드느냐?' 이렇게 물어보시는 분들이 많다. 그래서 최근에는 옻칠 작가라고 말하기보단, 현대미술 전공했다고 말한다. 실질적으로 일본에서 받은 학위에 'fine art'라고 적혀 있기도 하고, 단지 재료로 옻칠을 사용한다고 생각하면 될 것 같다.

5년 정도 일본에서 공부했다. 토야마에서 2년, 교토에서 3년 있었다. 내가 대학을 다닐 때쯤, 우리나라에 있는 옻칠 공예과가 거의 다 없어졌다. 그전에는 6~7개 정도는 있었는데…. 그런데 또 옻칠을 배울 수 있는 나라가 그렇게 많지는 않아서, 그래도 도전해 볼 가능성이 있는 나라는 중국이나 일본 정도. 일본은 전통을 중요시 하는 나

오제언, 〈순간의 빛을 영원에 담아 03〉, 43×45cm, 스티로폼 위에 옻칠, 자개, 원목-혼합매체, 2019.

라니까, 그래도 일본으로 가면 좀 더 배울 수 있겠다는 생각이 들었다.

요즘에는 대학교에서도 취업률 보고 취업 잘 되는 과를 살리니까, 회화과도 없어지는 추세이다 보니, 공예과는 더더욱…. 한국에서는 그런 걸 트렌드와 연관 지어 판단하는 것 같은데, 어쨌든 나중에는 다시 되돌아보게 될 전통을 함부로 없애도 되는 것인지, 걱정이 되기도 한다.

일본이 외국인 학생에 대한 제도가 잘 되어 있어서, 조금만 열심히 하면 지원받을 수 있는 것들이 많다. 학비랑 생활비까지, 장학금으로 받고 다녔다. 일본 생활이 내 성격과 잘 맞아서, 사실 일본에 정착해서 살 생각도 있었다. 그런데 막상 취업 준비하면서 조금 어려움을 겪었다. 외국인이면 지금은 계속 열심히 생활하겠다고 하지만 언제 돌아갈지 모르는 신분 아니냐, 이왕이면 일본인을 받겠다, 이런 회사들이 많았다.

엄청 적극적으로 취업 활동을 했던 것도 아니었지만, 몇 군데서 좀 안 되다 보니까, 그래도 가족들이랑 같이 있어야지, 나는 한국인인데 한국에 가야지, 하는 생각이 들면서 넘어오게 됐다.

직장과 작업을 병행하기 어렵기도 하고, 성격상 전업 작가를 하고 싶은 마음도 애초부터 없었다. 전업으로 삼으면 스트레스가 될 것 같아서 취미 정도로 하는 게 나한테는 맞다고 생각이 들었다. 작품을 판매해야 한다는 압박감 안에서는, 내가 하고 싶은 작업보단 압박의 방향성에 맞춰지는 작업이 될 게 싫기도 했다. 지금은 따로 돈을 벌

고 있으니까, 내가 하고 싶은 작업을 할 수 있으니까, 그게 좋다.

　문화마케팅 관련 일을 하고 있다. 이전에는 미술관에서 큐레이터를 한 3년 정도 하다가, 그 경력을 가지고 이쪽으로 옮겼다. 5시에 퇴근이라서, 퇴근하고 작업실로 가고, 주말에도 작업하고…. 평일에는 2~3번, 주말에는 거의 매번 작업에 임하는 편이다. 예술가의 삶이 병행됐으면 좋겠는데, 사실 걱정은 된다. 아직 결혼은 안 했지만, 앞으로 결혼을 할 수도 있을 테고, 그렇다 보면 출산을 할 수도 있고, 회사는 계속 다니고 싶고…. 욕심은 굉장히 많은데, 그걸 과연 잘 해나갈 수 있을까가 고민이다.

　일을 병행하다 보니까, 20대 초반에 했던 작업에 비해서, 요즘은 손이 많이 가는 작업들을 좀 꺼리게 되는 경향이 있다. 시간이 많이 드는 작품들을 좀 안 하게 돼서, 조금 더 열심히 해야 하는데 하는, 스스로에 대한 죄책감까지는 아니지만 다소의 채무감은 있다.

　다행히 YAP에 들어온 이후에는 활동이 조금은 더 활발해졌다. 단순히 재밌다는 느낌만으로 계속 해나가는 게 어려워서, 어떤 구실을 만들어 주려고 공모에 지원을 한 거였다. 사실 적극적으로 활동은 못하지만, 정기적으로 1년에 몇 번의 전시회를 하니까. 전시가 잡히면, 신작을 내고 싶은 욕심도 생기고, 그러다 보니 더 의욕적으로 작업을 하게 된다.

인스타그램 @jem.gram_

오태중
— 물음표에 대한 물음

대학 때부터 이것저것 실험적인 시도를 많이 해보면서, 익히 아는 이미지들을 없애려는 노력을 해왔다. 인물이나 형상들을, 무심코 스쳐 지나며 보는 듯한 이미지들로 조금 모호하게(?)…. 전체적으로 봤을 때 주제 의식이 있는지는 모르겠는데, 개인적으로 모호함을 추구하는 성향 같다. 그리고 물음표 자체가 좀 그런 의미를 갖고 있다고 생각을 해서….

물음표 관련 작업은, 처음에는 로댕의 생각하는 사람을 나만의 방식으로 어떻게 해석할 수 있을까를 고민하다가 시작되었다. 작품이 완성되고 단발성으로 끝내기가 아쉬웠다. 물음표 하나만 가지고 얼마나 많은 이미지를 만들 수 있을까라는 질문을 던지면서, 물음이 점점 늘어갔다.

물음표에 대한 물음이었다고 할까? 실상 학부 때는 무언가에 열심

오태중, 〈비가 올까?〉, 72.7×116.8cm, acrylic on canvas, 2020.

히 몰두하는 성격이 아니었는데, 4학년 때쯤부터 그런 질문을 던지기 시작한 것 같다. 졸업하고 뭘 해야 하는 것인가에 대한 질문과 함께, 그때서야 뭔가 하고 싶다는 마음이 생겨서, 조금 더 진지한 고민을 하기 위해 대학원에 진학했다.

고2 말 무렵에 미술을 시작했다. 우연찮게 친구네 집 가는 길에 미술학원이 보였다. 처음에는 미술을 하고 싶어서가 아니라, 그때 학원비가 좀 되니까, 그걸 다른 용도로 써야겠다는 생각에서였다. 그런데 미술 학원에서 마음 맞는 또래 친구들을 만나서, 놀아도 미술학원에서 놀게 되다 보니까 자연스레 학원의 일상에 스며든 것 같다. 처음에는 입시도 크게 고민하진 않았다. 그렇다고 진학에 대한 생각이 없었던 건 아닌데, 기대치가 높은 것도 아니었고…. 어느 순간 진학에 대한 욕구가 생기고 준비하는 과정에서, 원장 선생님이 경험 삼아 한번 시험을 봐보라 해서 응시한 대학에 덜컥 붙어서, 지금까지 이어오게 됐다.

중학교 때는 고등학교 진학을 걱정하지만, 공부가 적성에 맞지 않았다. 나는 인문계를 안 가겠다, 그런 반발심에 성적이 그리 나쁘지는 않았음에도 공고로 진학했다. 부모님 입장에서는 쉽지 않은 결정이었겠지만 다행히 허락해 주셨고, 가벼운 마음으로 참 재미있게(?) 다녔던 것 같다. 그리고 우연찮게 미술을 접하게 된 것. 순수한 의도로 시작된 건 아니었지만 덕분에 인생의 방향성이 바뀌었다. 그때 미술학원에 가지 않았더라면 내 인생이 어땠을까? 과연 평범한 삶을 살며 만족하고 있었을까? 물론 미술로 인해 삶의 결이 바뀐 것이긴

오태중, 〈people?〉, 53×45cm, acrylic on canvas, 2021.

한데, 미술이 구원인지 그 반대인지는 모르겠다.

스스로에게 후회에 대한 질문을 던지곤 한다. 예전에는 아니라고 대답을 했었는데, 지금은 모르겠다. 아이를 키워 보니까 그런 생각이 많이 드는 것 같다. 그때는 왜 그랬을까? 시키는 대로, 남들 하는 만큼만 했으면 어땠을까? 만약에 그때 돌아갈 수 있다면, 어떤 선택을 하게 될까?

건강이 안 좋아져서 집과 분리되어 있던 작업실을 아예 집 안으로 들였다. 처음 아내가 작업실을 합치자고 제안했을 때는 작업에 집중하지 못할 생각에 흔쾌히 찬성하지는 않았지만 지금으로선 잘한 선택인 것 같다. 작업실 오가는 시간이 단축되고, 좀 더 시간을 자유롭게 쓸 수 있는 게 큰 장점이다.

신장이 안 좋아서 빨리 피곤해지고, 몸 쓰는 것도 예전 같지 않다. 작업하다 피곤하면 편히 쉴 수도 있고, 추위와 더위로부터 자유로워져서 좋은 것 같다. 가장 좋은 점은 가족과 많은 시간을 함께 할 수 있다는 것. 아빠가 집에서 그림 그리는 모습을 봐와서 그런지, 아이가 그림을 그리는 시간도 많다. 이제는 제법 물감도 잘 다룬다. 코로나로 유치원에도 가지 않고 집에만 있어서 심심할 법도 한데, 함께 그림을 그리며 수다도 떨고 하면 심심할 틈이 없는 듯하다. 종종 조언도 해준다. 아이가 성장하는 모습을 옆에서 지켜볼 수 있는 이 시간이 소중하고 감사하다.

예전에는 사람들과 어울리는 걸 좋아했었는데, 건강이 안 좋아지면서 그런 생활과는 멀어졌다. 생활이 단조로워졌다. 생활 속에서 작

업하고 산책하고 가끔 시내 나가서 그림도 보고…. 서울에 있을 때는 전시도 자주 보러 다녔지만 인천으로 이사한 이후 거리가 멀어지면서 꼭 봐야 할 전시 이외에는 잘 나가지 않게 되더라.

앞으로는 지금 하고 있는 작업을 좀 더 폭 넓게 하고 싶은 생각이다. 뒤늦게 작업에 대한 욕심이 생기는 것 같다. 지금 하고 있는 물음표 작업 외에도 새로운 시도도 해보고 싶다. 예전에 작업할 때는 색을 절제해서 썼었지만 지금은 색도 다양하게 써보고 싶다. 그동안 해왔던 작업들을 지켜보고 있으면 그 안에서 새로운 게 보이는 것 같다.

그림은 그리는 사람의 성격을 닮아 가는 것 같다. 사람이 명확하지가 않으니까 그림도 모호하게 닮아 간다. 모호함을 즐기는 건지 아니면 모호함에 처해 있는 건지, 그것조차도 모호하다. 어쩌면 뭔가에 계속 질문을 던지는 중인 내 자신을 투영한 작품들인지도 모르겠다.

시장에 대한 관심은, 없는 척한다. 실상 관심받고 싶은 마음이야, 누구에서나 있는 것 아니겠나. 내 작업들을 보면, 항상 성에 차지는 않는다. 그래서 주제도 화풍도 계속 바뀌는 것 같다. 완벽하게 '이거야!' 하는 경우가 없었던 것 같다. 누구나 갖고 있는 소망, 화가로서 잘되는 것. 그러려면 일단 작업이 좋아야 할 테지만, 어떤 작업을 하던 간에 항상 완성도 면에서 만족도가 부족해 보인다. 그래서 항상 좀 더 해야겠다는 생각뿐이지만, 그림을 그리는 일 자체는 행복이다.

인스타그램 @o_tae_jung

이우현
— 녹턴(Nocturne),
'보랏빛' 밤

레오나르도 다빈치는 자신의 제자에게 "만약 네가 수많은 얼룩으로 더러워지거나 여러 색깔의 돌들로 건축된 벽을 응시하게 된다면, 거기서 산맥, 강줄기, 암석, 나무, 평야, 드넓은 골짜기 그리고 각양각색의 언덕들로 이루어진 풍경과 유사한 형상을 발견할 수 있을 것이다."라고 말했다. 그의 말은 눈에 보이는 세계 너머의 것을 표현하는 초현실주의 화가들에게 큰 영감을 주며 익숙한 것에서부터 전혀 새로운 풍경을 바라보게 하는 또 다른 창을 열어 주었다.

흔적으로부터 풍경을 발견했던 작가는 비단 다빈치만이 아니었다. 사진작가 구본창은 '시간의 그림' 시리즈에서 마치 다빈치가 제자들에게 건넨 가르침을 실천에 옮긴 듯, 일본의 한 사찰의 벽을 근접 촬영했다. 끝없이 펼쳐진 대지와 금방이라도 비를 내릴 듯한 구름, 혹은 바다를 딛고 선 파도처럼 보이는, 세월의 흔적이 만들어 낸

이우현, 〈nocturne〉, 45×45cm, oil on canvas, 2015.

자연스런 풍경을 목도하게 한다. 구본창의 작품은 찰나의 순간에 이미지를 담아내는 사진을 통해 오랜 시간에 걸쳐 중첩된 흔적을 담아냄으로써, 순간의 기록이 아닌 세월로 수집된 이미지를 보여 주고 있다.

초창기 작업부터 풍경을 소재로 했었다. 구본창 작가의 작품이 결정적 계기였다. 우연성의 기법에 대한 고민도 그로부터 시작된 것이었다. 어려서부터 인물보다는 풍경을 많이 그렸었다. 풍경을 바라보는 일을 좋아한다. 특히나 몽환적이기까지 한 새벽녘의 모습에서 자유롭고도 편안한 느낌을 많이 받는다. 그 새벽을 거닐다 보면 가로등 불빛 너머의 하늘이 보라색으로 보일 때가 있다. '녹턴'의 어원을 찾아보니까 보라색을 의미하기도 하더라. 새벽의 느낌도 있지만, 리서치를 해보니 외국 작가들 중에서도 보라색을 쓴 사람이 없어서, 나의 시그니처로 하고 싶었다.

인간은 누구나 모순적이라고 생각한다. 그 모순을 포용하는 따뜻함을 보여 주고 싶었다. 캐나다의 희극가인 이본 데샹은 "우리가 세상으로 올 때, 우리 모두는 똑같이 보라색이었다."라고 말했다. 보라색은 태초의 색이기도 하며, 빨강과 파랑의 합을 이루는, 인간의 모순을 표현하기에 절묘한 색이기도 하다

보라색이 갖고 있는 어중간한 색감은 꿈처럼 보드랍기도 하지만, 그 고귀한 이미지 속에서도 우울함과 외로움이 담겨 있는 듯하다. 보라색은 또한 전형적인 몽상가, 정신적인 것을 추구하는 사람들의 색이기도 하다. 감정과 정신을 안정시키고 분노와 초조함을 다독거리

이우현, ⟨nocturne, 겨울⟩, 10×40cm, etching, aquatint, 2017.

는, 우리가 두 발을 디디고 있는 현실의 색이라기보다는 몽환의 색이다.

기법에 대한 관심이 많았다. 학부 4학년 때 한 물감 회사에서 제품을 가지고 와서 시연회를 열었는데, 물감에 섞는 보조제를 학생들에게 체험시켜 주었었다. 그때 처음 접하게 된 젤이 마음에 들어서, 물감과 섞어서 쓰는 연습을 많이 하게 됐다. 그때부터 기법적인 면과 재료의 우연성으로부터 형상을 만들어 내는 연구를 해왔다. 그러다가 대학원 졸업을 앞두고서, 이전과는 다른 변화를 시도하며 졸업하고 싶어서, 오일을 사용하여 우연적 효과를 시도해 봤다. 그때는 보라색을 어떻게 써야 할지 몰라서 망치는 경우가 많았다.

지금은 물감과 기름을 섞어 자연스럽게 흘러내리는 효과를 캔버스에 담는다. 유화물감을 써도 깊게 바르는 게 아니라 수채화를 그리듯 기름을 많이 섞어서 사용한다. 흘러내린 물감은 번지고 마르고 물감 입자끼리 뭉치고 풀어지고를 반복하며 자연스런 '흔적'을 남긴다. 물감에 기름을 많이 부어 여러 번 칠했기 때문에 의도하지 않은 형상도 나타난다. 이런 형상의 일부분은 앙상한 혹은 우거진 수풀의 실루엣처럼 보인다. 이렇게 완성된 그림은, 구본창 작가의 사진에서처럼, 마치 오래된 벽에서 느껴지는 세월의 흔적처럼 다양한 시선으로 바라보게 된다.

몇 년 전부터는 판화를 배우기 시작했다. 세필로 판을 긁는 작업이다 보니, 그림 안의 표현들이 이전보다 세밀해졌다. 또한 몰입도가 좋아졌다. 개인적으로 오랜 시간 동안 작업을 하는 편은 아니었는데,

판화를 한 이후로 작업 시간이 조금 길어졌다.

판화도 우연적인 효과다. 잉크를 칠해 놓고 찍고 닦아 내고 다시 찍고 하다 보면, 찍을 때마다 매번 다르다. 찍을 때는 우연성이지만 새길 때는 세밀한 작업이니까. 유화 같은 경우는 망치면 어떻게는 수정이 가능한데, 판화는 한 번 긁히면 그걸로 끝이다. 또한 모든 작업을 마치기 전까지는 바로 찍어 낼 수가 없는 기다림으로 인해, 더 재미있는 것 같다.

판화는 학부 때 그냥 잠깐 맛보기로만 배웠었다가 나중에 해야지 하고 미뤄 두었는데, 졸업하고 나서 어느 작가 분에게 따로 배울 기회가 있었다. 실상 판화를 시작한 지는 얼마 안 됐다. 판화 작업한 걸 빨리 종이에 찍어 보고 싶어서 못 견딜 정도로, 한때는 열정적이었다.

까다롭고 힘드니까. 점점 판화를 안 하는 추세다. 그런데 나는 재미있다. 판화를 하는 데에는 그런 이유도 있다. 드로잉은 거의 안 하는 스타일이어서, 작업할 때도 밑그림을 안 그린다. 판화는 그럴 수가 없으니, 그것을 통해 드로잉을 연습한다고 생각하면서….

그림 쪽으로의 진로는 계속 생각이 있었다. 다만 일과 병행한다는 생각, 일을 하더라도 미술계 쪽에서 할 생각이었다. 처음엔 갤러리에서 일을 했다가, 지금은 대학교에서 조교를 하고 있다. 퇴근 후에 작업은 거의 못 하고 주말에 하는 편이다. 평소에는 잘 안 하게 되고, 전시가 잡히고 나면 몰아서 하는 편이다. 평소에는 천천히, 하면 하고, 안 하면 또 안 하고, 전시가 잡히면 속도를 내서 하게 되고…. 그래도 일하는 것보다야 그림 그리는 게 행복하다. 아무한테도 감시 안 받고, 뭐

라고 하는 사람도 없고, 나만의 것을 그리는 일이니 행복하다.

인스타그램 @lwh_29

이유치
— 당신을 기록하기

원래 디자인을 전공했지만 그림을 그리고 싶어서 대학원은 서양화과로 진학했다. 무엇을 그릴까 고민하다가 나의 이야기부터 시작하기로 했다. 어릴 적 나의 아버지는 택시 운전을 하셨다. 그때는 사정상 둘이 살았는데, 가장으로서 아버지가 밤낮없이 일하시는 모습이 나에겐 슈퍼맨처럼 보였다. 지금은 또 사정상 같이 살지 않는다. 그 부재에 대한 그리움이 지금까지 작업에 영향을 미치고 있다.

아버지와 같은 사람들을 그리기 시작했다. 그냥 어릴 적 아버지에 대한 영향이 있어서, 아버지와 같은 영웅을 만들어야겠다는 생각에서였다. 그렇다고 아버지에 대한 기억이 항상 슈퍼맨 같았던 것은 아니다. 약간 애증의 관계랄까? 지금에서 돌아보면 한편으론 이해가 되면서 왜 그렇게까지 엄하셨을까 싶다. 그래도 미움보단 그리움의 무게가 더 컸다. 완벽한 슈퍼맨 아버지는 아니었지만, 어렸을 때 기억

이유치, 〈3000번 기사님〉, 91×116.8cm, oil on canvas, 2018.

의 대부분이 아버지였으니까.

처음엔 우리 시대의 부모님 상을 생각했는데, 사회생활을 하다 보니 점점 그 범주가 넓어졌다. 이 사회 어딘가에서 자기 직분에 열심히인 모든 사람의 이야기다. 우리는 누군가에게 영웅이다. 영웅은 비범한 이상(理想)의 대상이 아니라, 고개만 돌려만 봐도 마주칠 수 있는 평범한 사람들, 그리고 그 안에 존재한 내 자신이었다. 「생활의 달인」이나 「다큐 3일」 같은 TV 프로그램을 보면 지극히 평범한 사람들의 모습을 보여 주고, 우리는 그 이야기에 공감한다. 다르지 않은 맥락에서, 나는 우리들의 삶을 그림으로 기록한다. 기록된 그들의 모습을 보면서 누군가를 떠올리며 그리워하거나, 존경을 표하기도 하고, 따뜻한 시선으로 바라봤으면 하는 취지가 담겨 있다.

작품에 등장하는 풍경과 사람들은 직접 현장에 나가서 촬영한 것이다. 작품 속 주인공들은 샐러리맨, 시장 상인, 인부 등등 다양한 직업군에 속한 분들이다. 의상과 소품은 내가 챙겨 간다. 먼저 그분들에게, '이런 작업을 하는데 사진을 부탁드려도 될까요', 양해를 구하고…. 반응은 각기 달랐지만, 흔쾌히 촬영에 응해 주신 분들이 많았다.

카메라에 담고 싶은 현장 속엔 그 분들의 체취와 흔적이 있다. 시간의 흐름이 절실히 엿보이는, 겉은 벗겨져 낡아 빠진, 서로 불규칙적으로 나뒹구는…. 꾸밈없고 진솔한 이들의 모습은 나를 매료시킨다. 나의 시선이 자꾸 그쪽으로 끌리는 것도 이러한 이유가 아닐까.

「그의 일상」과 같은 초기 작업의 히어로 마크나 유니폼들은 따로

이유치, 〈그의 일상〉, 162×130.3cm, oil on canvas, 2013.

그려 넣었다. 작품 대부분에 얼굴이 잘 드러나지 않는 것은 너무 얼굴만 보이면 특정 사람이 되어 버리니까. 특정 누군가가 아닌 비인칭 다수로 보여 주고 싶었다.

이 주제를 몇 년간 그리다 보니, 어느 순간부터 그림에 대한 고민을 다시 하기 시작했다. 히어로 이미지가 나의 그림에 꼭 필요한가에 관하여…. 시장이 선호하는 스타일은 초기 작업의 히어로 시리즈이고, 전시도 그 주제로 더 많이 했었다. 그러나 이 시리즈는 손 뗀 지 몇 년 됐다. '아예'까지는 아니지만 애착이 조금 덜해지고 있다고 해야 할까? 최근작에는 히어로 이미지가 보이지 않는다. 자칫 히어로 마크와 같은 상업적인 요소들이 그 분들의 삶과 노동의 진정성을 가릴 것 같다는 생각이 들었다. 하지만 여전히 작품을 좋아해 주시는 분들이 계시고, 해외에서도 많은 반향이 있기에 가끔 그리고 있긴 하다.

딜레마에 빠지기도 한다. 초기 작업인 히어로 시리즈 같은 경우는 그 나이대에 표현할 수 있는 감성이라고 생각했다. 스스로 계속 성장해 가고 변화해 가야 한다는 생각으로 인해 이런저런 문제와 직면하곤 한다. 변하는 상황에 맞춰서 내 이야기를 풀어 나가야 하지 않을까 하는 그런 고민, 페인팅뿐만 아니라 여러 작법을 시도하면서 다양한 이야기를 풀어 나갔을 때 결과물이 잘 나올까 하는 막연한 불안. 하지만 또 이런 과정이 작가로서의 당연한 고충이 아니겠는가. 현재는 평범한 일상을 살아가는 사람들을 다각도로 바라보면서 다양한 방식으로 표현하기 위해 노력하고 있는 시점이다.

그 노력의 일환으로, 작년엔 공인중개사 자격증을 땄다. 현재 어머

니께서 종사하시는 업종이기도 하고…. 당장 그와 관련한 일을 할 생각은 없지만 젊었을 때 따놓는 일종의 보험이다. 작가 생활을 하려면 안정성의 기반이 될 만한 다른 것들이 필요하다. 학생 때는 작업만 열심히 하면 되는 줄 알았는데, 현실은 또 다르니까. 학교 다니면서도 짬짬이 일은 했었다. 아무래도 벌이가 있어야지 재료값이라도 충당할 수 있었기에….

졸업 후에도 일과 작업을 병행해 왔다. 솔직히 여러 스케줄을 소화하며 그림을 그리는 것이 즐겁지 않았다. 하지만 관객들이 전시된 작품을 통해 예술적 경험을 나와 공유하며 소통할 때, 그로부터 전해지는 행복감은 내가 꾸준히 작업할 수 있게 해주는 원동력이다. 뿐만 아니라 개인의 이야기로만 남지 않고, 나의 작품으로 모여 '우리'의 이야기로, 나아가 이 시대를 살아가는 그들 각자의 단편들로 기억될 기록이라면 얼마나 벅차고 의미 있는 일인가. 내가 그리는 이유는, 그것만으로도 충분하다.

인스타그램 @artist_yuchi

이은지
─ 미사고의 숲

작업은 밤에 한다. 내 할 일을 다하고 나서…. 잠을 줄이는 방법밖에 없다. 그림을 그리려면 돈이 드니까, 그 돈을 남편이나 가족들한테서 얻어 낸다는 건 너무 마음이 무거워서, 수학 과외를 하고 있다. 고등학생을 가르치면서, 그 수업료로 그림 비용을 충당한다. 집안일, 육아, 수학과외, 그리고 그림 작업까지 하고 있다 보니까 하루에 잠을 3~4시간 자면 많이 잤다고 할 수 있다.

지금 아이가 7살인데, 그런 식으로 7년 동안을 버텨왔다. 또 유달리 엄마를 찾는 아이였어서, 어린이집도 못 보내는 상황에서, 낮에는 집안일 하면서 애기 보고, 저녁에 남편이 퇴근하면 과외를 갔다 와서 그때부터 작업을 하고, 쪽잠 자고…. 물론 나를 가장 이해해 주는 사람이지만, 남편의 협조도 힘든 여건이었다. 친정이 가까운 것도 아니고, 남편 회사가 가까운 것도 아니다. 남편 회사만 해도 1시간 거리,

이은지, 〈아주 깊은 곳〉, 34×49cm×84ea, drawing on parer, 2020.

친정도 1시간 거리, 시댁은 부산. 그러니까 오로지 내 스스로 다 해야 하니까, 체력적으로 많이 힘들었다.

건축과를 나왔다. 학창시절부터 미술에 재능이 있다는 소리를 들었는데 설계를 선택한 이유는, 솔직하니 성적이 조금 좋은 편이었다. 당시에는 건축이 한창 붐이기도 했었고, 또 건축이 재미있어 보였다. 공간에도 관심이 있었고 해서 들어갔는데, 막상 실제 현장에 나가 보니까 내가 원하는 공간을 창조하는 게 아니라, 똑같은 공간에서의 일상을 반복해야 하는 일이었다.

설계과를 다니면서 교수님들 사무실에서 일할 기회가 많았다. 방학 때는 계속 건축사무실에서 아르바이트를 했다. 정말이지 열악한 환경에서 밤을 새며 작업을 하는데, 컴퓨터 작업, 예산 맞추기 작업, 이런 것들이 전부였다. 학교 다니면서 보드를 만들어서 발표할 일이 있었는데, 나는 도면을 일일이 손으로 땄다. 그런 게 재미있었는데, 현장에 나가 보니 그 모든 걸 컴퓨터로 작업하는 일상이 나에겐 너무 재미가 없어 보였다. 그래서 그럴 거면 차라리 돈을 벌자 해서, 대기업 시공현장을 지원했다가 그도 아닌 것 같아서 가구 회사에 들어갔다. 그러나 그곳에서도 내 기대와는 다른 환경이 기다리고 있었다. 그래서 그 회사도 다니다가 그만 두고, 그러면 차라리 아예 손으로 할 수 있는 작업을 찾아보자 해서, 그때부터 포트폴리오를 준비해서 대학원에 진학했다.

아마 건축에 종사하는 사람들 반 이상이 그런 로망을 갖고 왔을 텐데, 내가 느낀 바로는 그냥 회사원이다. 기업처럼 세분화되어 있어서,

시공 현장만 보는 사람들은 시공만 보고, 샤시만 하는 사람들은 샤시만 하고 이렇게 되니까, 내가 알 수 있는 건 한정될 수밖에 없다. 더이상 예술의 영역이 아닌 것처럼 느껴졌다. 어떡해야 방음이 더 잘되는지, 어떡해야 방화가 더 잘 되는지, 환기시스템은 어떠해야 하는지를 고민하는, 기술의 영역이다. 게다가 요새 새로 지어지는 건물들 보면 외부 공간, 내부 공간, 미장, 인테리어 등이 다 비슷하니까.

내가 하고 싶었던 거는 이런 게 아니었는데, 실제로 사람들이 들어섰을 때 공간이 어떻게 느껴지는지에 대해서 고민하고 싶었는데, 점점 그렇게 안 되는 게 보이니까. 회의감이 많이 들었다. 나만의 공간을 창조해 내고 싶었는데, 그게 만족되지 않으니까, 그러면 가구는 온전히 작은 부분이니까 나만의 어떤 가구를 창조할 수 있겠다 싶어서 가구 회사를 들어갔다. 그런데 부품도면 그리고 있고 이러니까. 이것도 아니야, 그럼 뭘 하지, 미술을 한번 해보자, 이 화판 안에 만들어 내면 되는 거니까, 그런 생각으로 회사를 나왔다.

27살에 동네 화실에서 그림을 시작했으니 남들보다는 한참이나 늦었던 경우다. 그전까지 미대 입시를 준비해 본 경험은 전혀 없었고, 그림을 좀 그린다는 이야기를 들을 정도였다. 건축과에서도 드로잉을 배우긴 하니까. 투시도도 손으로 그리고 하니까. 기초적인 능력은 구비가 되어 있는 상태였기에 조금은 더 수월하게 할 수 있었던 것 같다. 또 뭐 하나에 빠지면, 앞뒤 재지 않고 일단 시작을 하고 보는 성격이라서, 그냥 아무 고민 없이 그만두고, 아무 고민 없이 시작했다.

대학원 논문도 보면, 마치 건축설계 논문처럼, 공간에 대한 이야기

이은지, 〈아주 깊은 곳〉, 34×49cm×84ea, drawing on parer, 2020.

가 굉장히 많다. 공간의 어떤 모습을 보여 주기 위해서, 사람들이 맞닥뜨렸을 때에 공간적인 느낌이 어땠으면 좋겠다, 이런 식으로…. 그런데 그림을 그릴 때, 그 포커스가 그림의 바깥에 맞춰지는 것 같다. 화면 안에 어떤 세계를 집어넣을 것인가보단, 내 그림이 걸렸을 때 그 공간의 세계가 어떻게 되는지가 더 중요한 것 같다.

처음엔 갈피를 못 잡았다. 그냥 나한테만 집중을 했었던지, 나를 주제로 그리게 되더라. 그런데 그게 조금 확장되어 동네의 풍경에 관심을 가지게 되면서, 다시 공간으로 돌아왔다. 건축을 공부하면서 공간에 관심을 가졌다가 실망한 후 나에게 전념했었는데, 다시 공간으로 돌아왔다. 그런데 그 공간이라는 게 내 주위에 있는 익숙한 동네 풍경이다.

건축을 공부할 때, 기둥들이 나란히 있는, 혹은 벽이 교차되어서 열림과 닫힘을 반복하는 공간에 흥미가 있었다. 건물로 치면 필로티가 있는, 그러니까 1층이 떨어지고 2층부터 건물이 있는 그런 공간들. 동네를 다니다 보니까 그런 부분들이 보이기 시작했다. 닫혀 있는데, 살짝 열려 있는 공간. 건물과 건물이 너무 밀접하게 있는 그 틈. 그런 것들이 눈에 띄었다. 그러면서 다시 관심이 공간 쪽으로….

그때 마침 『미사고의 숲』이라는 책을 읽었는데, 주인공이 숲에서 환영을 만난다. 그런데 그 환영은 자기 무의식의 실체화가 되어서 나타난 것이었다. 책의 내용도 너무 재미있었지만, 왠지 내 주제랑 맞을 것 같았다. 동네에서 마주치는 닫힌 공간 속에서 갑자기 드러나는 열린 공간들이, 나한테는 마치 미사고의 숲처럼 느껴졌다. 그 너머의

공간을 상상하게 되고…. 예를 들어서 어느 오래된 주택이 있어서 문이 요만큼 열려 있으면, 그 너머의 공간에 사람이 살고 있는 집인데도, 내게는 다른 느낌으로 다가왔다. 그래서 점점 미세한 공간들, 닫힌 공간 속에서 열려 있는 미세한 공간들을 찾아다니게 되었다.

처음에는 정말 단순하게 표현을 했다. 흑백 톤으로 그림을 그리고, 열린 부분을 하얗게 비워 두는 것으로 외려 집중이 되게 했었다. 그러다가 그림자에도 관심을 갖게 되고, 그러면 그림자가 좀 더 도드라지게 되는 시간대는 언제일까 했더니 밤이었기에 밤의 풍경도 그려보고, 이런저런 시도를 해봤던 것 같다. 밤과 그림자에 주목하게 된건, 낮과 밤의 다른 시간적 조건들에 의해, 일상의 이미지와 비일상의 이미지로 뚜렷이 구분되는 차이를 표현해 보고자 했던 이유에서였다. 예를 들면 낮에 보이는 가로수는 구획된, 정리된, 안정된 풍경 요소이지만, 밤에 보이는 가로수는 실재와 그림자가 한 덩어리로 엉켜져 그 경계가 명확하지 않은, 구획되지 않은, 그로 인해 불안감을 일으키는 불안정한 풍경이다. 이처럼 고정된 풍경으로부터 분열된 양가적 인지 혹은 감정이 건네는 흥미를 작업으로 옮겨 봤던 것.

애기 엄마가 된다는 건, 내 이름을 잃어버리는 거랑 똑같다. 내가 없어지고 엄마만 남는다. 미술이란 것도 살짝은 그런 식으로 붙잡고 있다. 만약에 내가 미술을 하지 않는다면, 이은지라는 이름이 사라질 것 같은 불안감. 내가 한 해에 한 번씩 이은지라는 이름으로 새 작업을 걸어 놓지 않으면, 나는 그냥 사라져 버릴 것 같은 불안감이 있다.

전체적으로 여성들의 교육 상한선이 높아졌기 때문이라는 생각도

든다. 나는 이만큼 교육을 받았고, 나는 남자와 동등한 존재고 이런 인식들이 일반적이지 않은가. 그리고 그게 당연한 거고…. 나는 내 주위에 있는 남자들만큼 올라갈 수 있어. 그런데 상황이 이렇기 때문에 한국 사회에서 내가 어떻게 할 수 있는 방법이 없기 때문에, 내가 이렇게까지 버둥버둥대는 거야, 하는 생각이 겉으로 드러나는 거 같고, 그래서 악착같이 하는 거다. 엄마들이 뭔가 하고 있다면, 다들 악착같이 한다.

열망이 투영되기보다는 불안함과 안타까움과 슬픔이 많이 보이는 것 같다. 그게 더 화면에 지배적으로 나타난다. 물론 그 불안이 그림을 그리는 힘이기도 한데, 양가적이다. 불안함도 이만큼 크고, 열의도 이만큼 큰데, 지금은 불안함이 그 의지를 점점 더 갉아먹고 있는 상태인 것 같다.

화가에 대한, 저 여자 여유 있네, 여유 있는 집에서 자라서 그렇구나, 하는 인식들이 없지 않은 것 같다. 그래서 어디 가서도 그냥 프리랜서라고 말을 하지. 화가라고 말하진 않는다. 누군가의 눈에는 그렇게 보이는가 보다. 내가 좋은 남편을 두고, 좋은 환경에서 시간이 나서 그림을 그린다고 생각을 하는 것 같다. 실상 나는 아등바등 열심히 노를 젓고 있는데….

글을 쓰던, 그림을 그리던, 뭘 만드시던, 모든 엄마 작가들이 그런 마음이실 거다. 워킹맘이랑은 또 다른 개념이니, 워킹맘은 떳떳한 경제력이기라도 하지, 작가 엄마들은 다 불안덩어리이다. 불안을 더 크게 하는 요인은, 작가로서의 행위들이 취미처럼 여겨진다는 사실이다. 그런 거 안 해도 되잖아, 하는 식으로 이야기하는 경우도 있기 때

문에, 나머지 집안일이라던가 육아에 있어서 전업주부와 똑같이 완벽해야 된다. 뭔가 하나 어그러지면 취미생활 때문에 그런 거라는 시선이 돌아온다. 그러면서 불안감이 점점 커진다. 나는 이것도 잘해야 되고, 저것도 잘해야 되고…. 모든 엄마 작가들이 그러실 거다. 물론 워킹맘들도 당연히 그러실 테고….

인스타그램 @lee_bam_

이정연
— 우연과 필연 사이

물감을 뿌리고 붓고 했을 때 펼쳐지는 상황은 내가 일일이 그린 것이 아니다. 지들끼리 뭉치고 흩어지고 하다가, 시간이 지나면 어떤 형태로 안착이 된다. 이대로 내버려 두면 우연으로서의 완성이다. 그 위에 하얀 여백을 칠하고 외연의 윤곽과 양감을 부여하면, 나의 기획 하에 필연의 형상으로 거듭난다. 여백으로 놓아두는 것이 아닌 여백을 만들어 덧씌운다. 어찌 보면 역설의 동양화 기법으로, 우연을 필연의 범주 안에 가두어 둔다.

외연의 윤곽은 수석(壽石)의 모양을 염두에 둔 효과이다. 강가에 널려 있던 우연을, 전시가치로서의 필연으로 전환한 자연의 표집. 삶이 우리에게 건네는 혼돈을 정제시켜 삶의 이치로 추출하는 것. 그것이 내가 하고 싶은 이야기이다. 화폭이 그냥 하나의 세상이다. 인과적이지만은 않은, 계획대로 기획대로 흘러가지만은 않는 불확실성의 삶.

그러나 노상 불확실성의 결대로만 떠내려갈 수도 없는 법, 필연의 형태로 가둬 둔 우연성은 삶에 대처하는 자세에 대한 상징이기도 하다. 예전에는 나를 투영한 여러 대상을 함께 그려 넣기도 했었지만, 지금은 굳이 어떤 투영체가 없어도 충분하다고 생각한다.

살아가면서 우리는 항상 우연한 상황과 맞닥뜨린다. 세상사가 내가 계획한 대로 흘러가는 건 아니고, 만남이란 것도 언제 어디서 어떤 모습으로 다가올지 모르는 일이다. 예상치 못하게 다가온 상황들이 빚어내는 의외의 결과. 그것을 그냥 우연으로 치부하고 넘어가는 게 아니라, 그 우연을 기획의 틀 안으로 가져와 보고자 하는 그런 과정, 우연성의 작법 또한 삶의 어느 순간에 겪은 우연한 상황에서 기인한다.

대학원 시절에 과제로 낼 수묵화를 그리던 중 화선지가 2장이 겹쳐 있었다는 사실을 알게 됐다. 화선지들을 떼어 내는 순간, 뒷장에 번진 먹의 자국들이 여름 햇살을 머금은 개울의 형상으로 보였다. 투명한 심도를 환히 비추면서도, 불규칙의 결들로 산란하며 잔잔히 일렁이는…. 먹이 묻어 있는 부분에 물속의 풍경을 그려 보면 어떨까 싶었는데, 그리고 나서 보니 분위기가 꽤 괜찮았다. 실수가 가져다준 계기 이후, 질료의 우연성을 형태의 필연성으로 잡아가는 작법의 변주가 지금으로 이어지고 있다.

서양화풍이라고 해도, 그저 화풍을 흉내 내는 것이 아닌 이상 작가 자신의 생각을 담는다. 자신의 생각이 담겼다는 건, 어떤 사상이 담겼다는 이야기일 테고, 성장하는 시간 동안에 내게 영향을 미친 함수들을 한 장면에 담아내는 일이다. 내가 그리는 그림을 동양화라고 하

이정연, 〈우연한 공간〉, 130.3×162.2cm, 캔버스에 아크릴, 2019.

는 건, 그런 연유에서이다. 그림을 채우는 질료 때문이 아닌, 그림 안에 담고자하는 나의 생각들로 인해…. 어려서부터 성장하면서 알게 모르게 겪은 답습들이나 생각들이 동양 쪽이었다.

물론 서양화와 동양화의 차이를 구분하는 미술사적 잣대가 있긴 하겠지만, 동서양의 구분이 무의미할 정도로 재료는 글로벌해졌고, 단지 재료로서만 구분을 짓는 현대미술도 아니다. 전통적인 동양화 작업을 하시는 분들 중에는 재료에 대한 이유가 분명한 경우도 있다. 먹이 지니고 있는 정신성에 관한 이야기도 틀린 건 아니지만, 그렇다고 재료가 달라진다고 해서 이건 동양화가 아니라고 규정하는 것도 내 기준은 아니다.

처음부터 동양화를 해야겠다고 생각한 건 아니다. 그냥 어려서부터 그림 그리는 걸 좋아했는데, 어느 날 미술 선생님께서 왜 이런 색깔을 쓰느냐며 색약을 의심하셨고, 그러면 색을 상대적으로 덜 쓰는 동양화를 해보는 것이 어떻겠느냐고 권고하셨다. 나는 적록 색약이다. 학교에서 색약 검사를 하기 이전의 어린 시절부터도 스스로 알고 있긴 했다. 빨간색 양말과 갈색 양말 색깔을 구별하지 못했다. 직관적으로 이게 무슨 색이다 말할 수 있는 경우는 몇 개 안 될 것이다.

지금에서 돌아보면 그마저도 내 삶에 영향을 미친 우연적 요소였던 것 같다. 여백이 많고 사용하는 색이 적은 동양화는 가능할 것 같아서 전공으로 택했고, 입시 때는 색깔을 외워서 그렸다. 입시가 아니더라도 학습을 통해서 남들이 말하는 색감을 입력하는 느낌이 강하다. 이 색감은 사람들이 녹색이라고 하니 녹색으로 봐야겠다, 뭐 이렇게 되는 거다. 그런데 그게 어떻다는 것은 아니고, 알고 보면 나

같은 사연을 지닌 작가 분들이 엄청 많다. 색약인 내가 특별한 경우인 줄 알았는데, 그렇지만도 않다.

어렸을 때는 색약이라는 사실을 숨겼다. 측근 중에 색약인 경우가 있으면, 무엇부터 확인하려 들까? 십중팔구는 이 색과 저 색이 어떻게 보이냐는 질문이 던져진다. 그들의 조롱거리가 된 듯한 느낌이 들었다. 그게 싫어서 숨겼다. 나는 지금도 어떤 물건을 지목을 할 때, 습관적으로, 질료나 형태로 이야기하지 색깔로 말하지 않는다. 우리가 일상에서 색으로 지칭하는 경우가 은근히 많다. '저기 빨간 벽돌 건물 옆에', '파란색 티셔츠 좀 가져다줘' 등등.

그런 콤플렉스가 30대 초반까지 이어졌다. 석사 시절 한창 작업에 열중하던 시기에도 수묵만으로 그렸다. 어차피 그림이라는 게 꼭 남들과 똑같은 색감을 갖추어야 하는 일도 아니고, 작가라면 자기 상황에 맞게 자기의 생각을 펼치면 되는 것인데, 내 스스로를 한정된 색에 가둬 두고 있었던 것. 그냥 해도 되는데, 미리 한계선을 그어 두고서, 그 경계 밖으로 나가지 않으려 했다.

몇 년 전까지만 해도 작품 속에 함께 그려 넣었던 투영체가 그런 상징이기도 하다. '갇혀진 공간'이란 제목은, 내 안의 가능성을 스스로 막아 두고 있는 모습을 의미한다. 이를테면 도마뱀은 나 자신에 빗댄, 경계를 넘나드는 양서류이다. 살다보면 사람들은 알게 모르게 틀을 만든다. 나는 여기까지만 해야겠어, 나는 여기 이상으로는 안 돼, 나는 이걸 넘어가면 안 돼, 그렇게 지어 올린 틀이 나의 생활 반경 혹은 삶의 패턴이 된다. 그렇게만 살다보면 내 안에 잠재된 것들을 발견해 낼 수 없다. 닫혀진 공간 안에 혹은 그 공간의 바깥 표면을 오르내리는

이정연, 〈우연속의 필연〉, 45×70cm, 화선지에 먹, 2015.

도마뱀 한 마리는 그걸 깨뜨려 나가고 싶다는 의지의 표명이었다.

2016년에 개인전을 계기로 그런 콤플렉스는 완전히 깨버렸고, 이젠 누구와도 편하게 말할 수 있는 과거이다. 전시 작품을 준비하면서 색깔을 억지로라도 넣으면서 작품을 준비했고, 개인전 전시회 제목을 아예 '컬러 블라인드'라고 내걸었다. '나는 이렇게 보입니다'라는 의미에서…. 회화에 정해진 정답으로 규정된 색깔이 있는 것도 아니거니와, 차라리 나만이 볼 수 있는 색감이 있다는 사실에 만족한다. 또한 그림을 안 그렸다면 오히려 끝까지 색약의 결핍감에서 벗어나지 못했을 수도 있었겠다는 생각을 해보기도 한다. 때로 결핍 속에서도 충만의 가능성은 잠재해 있다.

학창시절에 미술로의 진로를 결정할 때도 부모님은 색약의 이유를 들어 반대하셨다. 그래도 한번 기회를 달라며 나름대로 투쟁도 해보고, 비뚤어진 모습을 보이기도 했더니, 자식 이기는 부모님 없다고, 이왕 할 거면 잘 하라며 마지못해 허락하셨다. 부모님의 반대를 무릅쓰고 내 오기로 관철시켰으니, 내 스스로에게 당당하기 위해서라도 이걸 포기할 수가 없었다. 이걸 내가 지금 포기를 하면 그때 부모님께 반항을 한 의미가 없어지는 거니까.

졸업 후에 바로 대학원에 진학한 것이 아니라, 작업실을 구해서 작업에 착수했다. 모든 걸 혼자 해야 한다는 게 그렇게 외로운 일이라는 사실을 그때 느꼈다. 동기들보다 복학을 일찍 한 경우라, 늦게 복학한 동기들은 아직 졸업을 하지 않은 상황이었고, 그들에게서 개강 혹은 축제 소식을 전해 들으며 작업실에서 덩그러니 홀로 있는 외로

움. 실상 무엇을 위한 작업도 아니었다. 전시회가 있어서 그림을 그리는 것도 아니고, 이 작업을 한다고 해서 뭐가 될지도 모르는데, 그냥 무작정 하고 있는 내 자신이 멍청해 보이기도 했던 시기였다.

뭘 어떻게 해야 하는 것인지를 몰랐다. 누가 가르쳐 주는 이들이 없었으니까. 개인적으로 작업이 전시로 이어지는 인프라가 없었다. 그냥 작업만 했었다. 지금에서 돌이켜 보면, 학교 선배님들 중에도 작업으로 유명하신 분들이 꽤 많이 있음에도, 회화 작업을 계속하는 경우가 한 학번에 한 명이 있을까 말까 한 현실이라 서로 연계가 되지 않았다. 그렇게 2년 정도 작업을 하고 있는데, 어느 날 예술의 전당 한가람 미술관에서 연락이 왔다. 2000년부터 2009년까지 10년 동안 해온 동양화 새천년 프로젝트의 마지막 해, 청년작가 부분에 출품할 의향이 있느냐고….

모교 교수님들이 졸업생 중에 작업을 계속하고 있는 경우를 알아보니, 그 중에 나이대가 맞는 사람이 나밖에 없었던가 보다. 결과론적인 이야기일까? 여하튼 그때 내가 만약 그림을 안 그리고 있었으면 그런 기회도 오지 않았을 것이다. 그 전시가 진짜 작가의 길로 들어선 첫걸음이었다. 그때 만난 작가님들이랑 단체전도 따로 하면서 갤러리 대관에 대해서도 알게 되고, 다른 친구들과 그룹을 만들어서 함께 전시를 하면서 인프라를 조금씩 갖춰 나가기 시작했다.

'작가'라는 직함을 붙여도 될지 모르겠는, 아직 미완의 사람이다. 때문에 섣불리 미래에 대해 이야기할 수 있는 입장은 아니지만, 삶의 우연과 필연이 엮어 나가는 스토리텔링의 힘을 믿는 편이다. 우연이 지속 되다가 하나의 페이지가 마무리되면, 그게 결과적으로는 필연

이 될 것이라는 기대로 매 순간을 살고 있다.

예전 작품 속에 무당벌레를 그려 넣은 적이 있다. 무당벌레는 어딘가를 기어올라 그 끝에서 날갯짓을 시작한다. 그저 습성일까? 어떤 이유가 있는 것일까? 그들은 왜 굳이 기어오른 후에야 날개를 펴는 것일까? 여하튼 어딘가를 부단히 오르려 애쓰는 나의 모습을 투영한 대상으로서의 무당벌레였다.

때가 되어, 그곳에 이르러, 날개를 펼치고 가로지르는 공간은 무엇을 의미할까? 미술계에서 나름의 지위를 점한 상태? 나름의 시장을 확보한 화가? 그런 건 아니고, 하나의 의지 표명일 뿐 어떤 구체적인 계획의 표명은 아니다. 사실 미술계 자체도 녹록치는 않은 상황이다 보니 움츠린 느낌이 좀 있다. 그렇다고 언제까지 움츠리고 있을 수만은 없기에, 스스로에 대한 자신감에 대한 의지 표명을…. 일단 내 스스로 펼쳐야 남들도 봐주는 건데, 그러기 위해선 일단 자존감을 높여야 되니까. 언제고 때가 되면 날개를 펼칠 무당벌레처럼, 지금도 그렇게 어딘가를 오르고 있는 것은 아닐까?

앞으로도 나에게는 많은 우연이 다가올 거라고 믿고 있다. 출판사와의 이 기획조차도 불과 얼마 전까지는 상상도 해보지 않았던 우연이다. 무엇이라도 미리 열심히 준비하고 있으면, 어떤 우연을 내 필연의 틀 안으로 가져올 수 있는 게 아닐까? 그런 믿음과 함께, 오늘도 나는 내 곁을 스쳐 가는 우연을 끌어안는다.

인스타그램 @artistarz

임정은
― 회상의 오브제

'내가 표현하고자 하는 건 무엇일까?', '어떤 이미지를 담으면 좋을까?' 초반에는 작가로서의 본질적인 질문을 많이 던졌던 것 같다. 초기 작품들은 겨울 바다 이미지를 그렸는데, 조개라는 오브제를 작품에 담으면서 자연스레 바다를 연결 짓게 됐다. 다양한 모양의 오브제를 조합하고 자연스럽게 물감을 떨어뜨리면서 섬의 이미지가 형상화되기도 했다. 그렇다고 주제를 섬이라고 단정 짓기는 어렵고, 섬의 모양은 하나의 시리즈가 되었다. 추상이라는 것이 모든 사람들이 그 본질적 내용까지 시각적으로 캐치하긴 어렵다 생각한다. 작품마다 그때의 감정과 환경에 따라 다르게 표현되기 때문이다. 작품을 통해 치유를 경험하기도 하는데, 관객들도 자유롭게 마음을 열고 느껴 봤으면 했다.

대학교를 졸업할 즈음엔 극사실적인 그림들을 그렸고, 대학원 1학

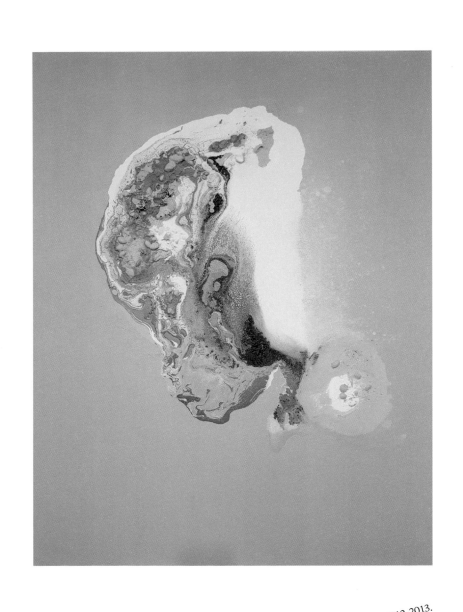

임정은, 〈ego〉, 116.8×91cm, mixed media on canvas, 2012-2013.

년 때까지만 해도 구상 작업을 했었다. 뭔가 계속해서 재현하는 작업의 결과물이 만족스럽지 않았다. 기계적이고 반복적인 작업에 회의감이 들었고 규칙에 얽매이지 않고 싶은 마음이 들기 시작하면서, 그냥 캔버스 자체에 자유롭게 그려 보고자 작품 자체의 질감 표현에 몰입했던 것 같다. 그러면서 내 것을 찾아가야지 하는 생각으로 오브제를 고민하다가 자연적인 오브제를 가져오게 됐다.

나의 고향은 포항이다. 어렸을 땐 큰 도시 자체를 동경했었다. 미술로 진로를 정하고 공부를 하게 되면서 서울로 올라왔는데, 이젠 다시 그곳이 그리워지기도 하고…. 어느 순간 다 놓고 싶을 만큼 공허하고 힘든 시기가 있었다. 일도 그렇고, 사람과의 관계도 그렇고, 이렇게 바쁘게 정신없이 살아야 하나 싶었던 때 고향에 내려갔다. 생각을 정리하고 싶어 집과 가장 가까운 바다로 향했다. 한 겨울의 바다는 크게 소리치듯 매섭게 몰아치고 있었다. 그 사이를 터벅터벅 걸어가는데 크게 밀려온 파도와 그 끝에 부서지는 하얀 거품들이 내 모든 잡념을 쓸어 가며 괜찮다고 위로하는 것 같아 울컥했다.

나도 여전히 도시가 좋긴 하다. 동경의 대상이었으니까. 고향에서는 누릴 수 없는 것들에 항상 부족함이 있었다. 그런데 치열하게 살면서 겪게 되는 허전함, 그리움 같은 게 마음 한곳에 생겨나기 시작했다. 내가 치유받을 수 있고 나를 돌아볼 수 있는 회상의 풍경을 표현하면 어떨까 하는 생각이 그 겨울의 파도와 함께 밀려들었다. 예전에는 몰랐다. 그냥 재미없고 너무 조용한 곳이었는데, 나이를 점점 먹으면서 알아 가는 것들이 많아지다 보니까 더욱 짙어지는 그리움인 것 같다. 역설적으로 그 회상의 풍경 안에 도시가 들어 있기도 하

다. 도시에서 받은 상처가 다시 치유되길 원하는 마음이….

　입시를 조금 늦게 시작했다. 어렸을 때부터 그림 그리는 걸 좋아했지만, 고등학교 때는 일반 전형으로의 진학을 생각하고 있었다. 부모님도 그걸 원하셨고…. 학업에 지치고 답답할 때 그림이 많은 위로가 됐다. 그 순간만큼은 생각이 없어지는 듯한 기분이었다고 할까? 그렇다 보니 이걸 전공으로 하고 싶다는 마음이 간절했던 시기가 고2 말쯤이다. 부모님은 왜 굳이 이 힘든 길을 가려고 하느냐면서 반대를 많이 하셨다. 그냥 화가라는 직업 자체가 힘든 거라고만 생각하셨기 때문에…. 그림 그리는 것이 좋았고 어렵더라도 좋아하는 일을 하고 싶었다. 그래서 반대를 무릅쓰고 입시를 준비했다.

　졸업을 앞둔 시점에는, 과연 작가로서의 길을 갈 것이냐의 고민도 많았고, 정체성이 모호해지는 순간순간들이 있었다. 감정이 거의 바닥인 상태였다. 어쨌든 졸업 작품을 해야 하는데, 막막한 마음에 일단 바닥에 작품을 쫙 깔아 놓았다. 그때 작업한 것들 중에 '에고(자아)'라는 제목이 있다. 애착이 가는 작품 중 하나다.

　보통 작업을 할 때 물감을 건조시키면서 여러 번 중첩해 칠을 하는데, 그날은 여러 작품을 깔아 놓은 상태에서, 아 모르겠다, 마음 가는 대로 하자, 하면서 물감을 드리핑했다. 다음 날에 작업실에 와보니, 의도하지 않게 자리 잡힌 형상이 나를 표현한 느낌이 들었다. 아기의 형상인 것 같기도 하고, 시간을 좀 더 거슬러 올라간 태아의 형상인 듯하기도 하고, 그 작업이 전환점이 되었던 것 같다. 포항의 겨울 바다를 보러 간 것도 마침 이 시기였고, 뭔가 복합적으로 맞물려 있는

임정은, 〈for mama〉, 65.1×45.5cm, mixed media on canvas, 2016.

문제들에 대한 대답인 것처럼 느껴지기도 했다.

그전까지는 추상에 대한 고민도 많았다. 너무 어렵게 내 이야기를 전달하는 것이 아닌가 싶어서 말이다. 때문에 관람객 분들에게 굳이 어렵게 해석하지는 말라고 말씀을 드린다. 같은 그림을 보고서도 어떤 분들은 섬을 보시기도, 한 수녀님은 기도하는 형상이 보였다고 하시고…. 그냥 자유롭게 작품을 감상하셨으면, 이걸 어렵게 받아들이지 않고, 그냥 자연스럽게 일어나는 감정을 향유하셨으면 한다고 말씀드린다.

자연스런 내면의 표현이 가능한 작업이 추상이라고 생각한다. 누구나 할 수 있는 자유로운 표현이라 생각하기 때문에, 누구나 자유롭게 받아들일 수 있는 방식도 추상인 것 같다. 그러니 너무 어렵지 않게, 그리고 제일 솔직하게 표현할 수 있는 방식이다.

어릴 때는 추상화를 그릴 거라는 생각을 해본 적이 없었다. 그 시절의 내게도 추상화는 조금 어렵게 다가왔다. 지금은 추상으로 표현해 그리고 있지만, 실상 다른 작가의 추상 작품을 바라볼 때의 감상은, 일반인들이 바라보는 것과 크게 다르지 않을 거라고 생각한다.

한때는 내 작업에 대해서 의구심이 든 적도 있었다. 이런 방향성이 맞나 싶고, 대중적이지 못하다는 생각이 문득문득 들 때도 있었고…. 어떤 장르가 됐든 대중성과 시장성에 대한 고민이야 동일하다. 다른 작가 분들도 마찬가지겠지만, 시장성을 너무 염두에 두고 작업을 하다 보면, 내가 생각했던 것과는 다른 방향으로 흘러가는 경우가 있다. 작가로서 고집하는 최소한의 것들이 있지만, 때론 그것마저 타협을 해야 하는 것이 아닐까 하는 생각이 들기도 하고, 참 어려운 부분

같다.

구상 작업도 좋아한다. 다른 작가 분들의 구상 작품을 보는 것도 너무 좋아한다. 매력이 없어서 구상 작업을 안 하는 게 아니라, 추상 작업이 조금 더 좋아서 하는 것뿐이다. 구상 작품을 다시 하고 싶었던 적도 있었다. 언젠가는 추상과 구상을 조합해서 작업해 보고 싶기도 하다. 이중적인 이미지가 되지 않을까 하는 고민도 있지만 말이다.

대학을 졸업하고 나서 바로 대학원에 진학했다. 작업에 대한 열망도 컸었고, 더 많은 것을 배우고 연구하고 싶었다. 대학원을 졸업하고 좋은 기회가 닿아 갤러리에서 일을 하게 되었다. 일과 작업을 병행했던 시기인데, 중요한 프로젝트를 함께 해야 하는 일이 많아지면서 작업을 하기가 힘들었다. 이렇게 작업을 못 하다가 그림을 그만두게 되는 것이 아닌가, 어떻게든 이어 가는 게 맞나, 하는 고민을 많이 했었다. 그때 YAP가 큰 힘이 됐다. 청년 작가들이 많이 활동을 할 수 있는 기회를 만들어 가자는 취지로 시작된 단체다 보니까, 같이 힘내서 하자는 느낌으로 주변에서 도움도 주셨고, 이야기도 많이 나누면서, 작업을 계속 이어 나갈 수 있는 환기가 되었던 것 같다.

한동안 미술과 관련된 일을 하다가, 작년부터 다른 일을 하기 시작했다. 그리고 많은 변화들이 있었다. 사람들은 힘들면 어떤 식으로든 탈출구를 찾지 않나? 그런데 어떻게 해도 작업에 매진하지 못하는 스스로가 텅 비어 있는 느낌이었다. 늘 고민인 부분이다. 일을 하면서 돈은 벌어야 하고, 작업을 병행을 하려니 힘들어지는 부분도 있

고, 일을 다 끊고 작업만 하려니 생활하는 것도 쉽지가 않고, 주변에서도 많이 우려를 하고…. 내가 너무 욕심을 내는 것은 아닌가, 이런 고민을 하면서도 결국에 그만두지 못하는 이유는 그림을 그리는 것이 내가 가장 좋아하는 일이기 때문이다. 당장에 고민은 많지만 천천히 쉬었다 가더라도 평생 붓은 놓지 못할 것 같다.

장은혜
— 다시 만난 세계

거의 20년 전에 대학을 졸업했는데, 졸업을 하고 나서 오랫동안 직장 생활을 하다가, 5년 전에 잠깐 활동을 재개했다가 또 멈췄다가 다시 시작한 지 얼마 안 됐다. 활동 기간이 그렇게 길지가 않다. 전공과는 전혀 관련 없는 다양한 일을 했다. 예술을 걸친 분야도 있긴 했지만, 예술이 아닌 분야의 일도 많이 겪었다. 그러다 2년 반 정도 독일에 유학을 다녀왔다. 일에 대한 회의를 느끼고, 내가 하고 싶은 걸 해야겠다는 생각이 밀려들면서, 회사를 과감히 때려 치고 갔다.

공부도 하고 싶었고, 그림을 그리고 싶은 목적도 있었고, 여행의 목적도 있었고…. 다시 돌아온 게 한 5년 전이다. 그때 활동을 조금 하다가 그만두었다. 직장 생활을 오랫동안 하다가 갑자기 전업 작가로 전환하기에는, 갭이 컸던 것 같다. 레지던시에도 들어가게 되어 꾸준히 활동을 하려고 했는데, 이건 아닌가 싶은 생각이 들었다. 그래서

장은혜, 〈BOX〉, 18×18cm, mixed media, 2020.

그만두고 다시 직장에 들어갔다. 그러다가 이번에는 정말 한번 제대로 해보려고, 이번에는 왔다갔다 안 하려고 작년에 다시 직장을 나왔다.

회화과를 졸업할 당시, 진로에 관한 갈등이 있었다. 그림은 굉장히 좋아했고, 그림을 계속 그려야 한다는 생각은 있었지만, 막연하게나마 졸업하면 직장을 구해야 한다는 생각이 강했던 것 같다. 회화과 나와서 전공으로 가는 경우는 극소수이기도 하고, 또 일을 하다 보니까 직업이 나랑 잘 맞기도 했고. 돈을 벌어 보니 약간의 물욕(?)도 생기고….

그런데 직장 생활을 하면서도, 정말 내가 하고 싶을 게 무엇인가에 대한 질문과 갈망이 들러붙어 있었던가 보다. 도대체 내가 뭘 했었을 때 행복했었던가의 기억을 더듬다가 그림을 다시 그려 보자는 결심을 하게 됐다.

성격이 즉흥적인 면이 있다. 작업에서도 조금 그런 면이 드러나기도 하지만, 특별한 이유가 있어서 독일로 유학을 갔던 건 아니다. 그냥 막연하게 독일로 가고 싶었다. 그런데 직장 생활을 해도 돈을 열심히 모아 둔 게 아니었다 보니까 유학비가 없었다. 그래서 한 3년 동안은 자는 시간 아껴서 투잡 쓰리잡 뛰면서 미친 듯이 돈을 모았다.

회화 전공이었으니 예전에는 캔버스에 그리는 게 당연하다고 생각했었는데, 독일에 거주했을 땐 캔버스에 작업할 정도의 공간이 있었던 건 아니라서 종이에 드로잉을 많이 했었다. 콜라주 작업을 하게 된 계기가 종이 때문이기도 했다. 그림을 그리다 보면 마음에 드는

부분이 있고 그렇지 않은 부분이 있는데, 좀 더 마음에 드는 부분을 확대시킬 수 있을까, 좀 더 포커스를 그쪽에 맞출 수 있을까, 하는 생각으로 마음에 드는 조각들만 이어 붙여 본 것이 콜라주 작업의 시작이었다.

우리가 흔히 알고 있는 콜라주의 기법은 잡지라든지 타(他)이미지를 가져와 이어 붙이는 것이지만 내 경우에는 조금 다른 콜라주이다. '자발적 콜라주'라고 이름을 붙였는데, 내 그림을 희생시키는 것. 여느 콜라주는 이질적인 이미지들끼리의 만남이지만, 내 작업은 내 작업과 내 작업의 만남이다. 1번부터 10번까지의 그림을 완성한 후에 다시 그것을 자른다. 물론 콜라주를 염두에 두고 그리진 않지만, 이 그림 조각들이 만났을 때 어떤 모습일까를 조금 유추하면서 작업하긴 한다. 작업 자체는 추상이다. 한 장 한 장의 그림도 추상이다. 추상화를 그려야지 하고 의도했다기보다는, 정형화되지 않은 형태를 염두에 두다 보니….

요즘에는 종이보단 천을 많이 이용하고 있다. 원단을 짜깁기하는 경우도 있지만, 그 원단에 색깔을 입혀서 하는 경우도 있다. 재료가 뭐든지 간에 회화적으로 접근하는 것 같다. 회화가 색을 중요시하듯, 컬러를 잘 다루려고 노력하는 편이다. 어떤 작품에선 종이와 천이 만나기도 한다. 최근에는 나무를 쓰기도 하는데, 얇은 합판처럼 잘 부서지는 나무에 페인팅 작업을 한 이후에 부서뜨린다.

그런데 조각을 맞추다 보면, 각자의 자리가 있다는 생각이 든다. 이것 말고 다른 그림 조각이 여기에 들어갔었을 때 어울리는가를 살펴보면 그렇지 않을 때가 있다. 아무런 의미도 없는 조각인 것 같아도,

장은혜, 〈Colle〉, 27×27cm, mixed media, 2020.

저 자신이 정확하게 원하는 자리가 있다. 그걸 찾는 게 너무 재미있다. 물론 내 미학 안에서의 자리겠지만, 콜라주는 그 재미인 것 같다.

찾아보니까 콜라주 작업이 심리적으로 굉장히 안정을 많이 준다고 하더라. 심리학적 치료 수업을 할 때도 콜라주를 활용하는 경우가 있단다. 또한 환자들한테는 뭐라도 그려 보라고 하면 막연하게 무엇을 그려야 할지 모를 테니까. 그러나 기존의 이미지들을 조합해 새로운 형태를 창조하는 일은 상대적으로 수월하지 않은가. 나 또한 마찬가지로 작업을 하다 보면, 물론 미학적 흥미도 느끼지만 심리적으로 안정도 느낀다. 성격이 다소 즉흥적인 면이 있는데, 산만해지는 순간들에 대한 케어도 가능해진 것 같다.

직장 생활을 오래하다 보니까, 수동적인 생활을 해왔던 것 같다. 뭔가 정해진 일이 던져지고, 언제까지 몇 시까지 하라고 하면, 거기에 나를 맞추는 일만 해왔던 것. 주도적으로 내가 내 시간을 사용해 본 적이 없었다. 전업 작가로 활동하려다 보니까 이 많은 시간을 어떻게 써야 할지 모르겠는 거다. 뭔가 정해진 것도 없고, 뭔가가 시작되는 것도 없고, 뭔가가 끝나는 것도 없는 그런 기분. 아무것도 정해진 게 없는 그 시간을 어떻게 잘 활용할 수 있을까에 대해 고민을 많이 하는 편이다.

직장 생활하면서 미술과 멀어져 있던 세월이 있다 보니, 거기서 오는 공백도 분명 느낀다. 다른 작가 분들은 졸업하고도 꾸준히 오랫동안 했던 사람들이니까, 차이가 크다는 생각에 조금 자신이 없었다. 나는 꾸준히 못 했으니까. 그런 이야기도 들려온다. '너는 왜 뜬금없

이 작가하려고 하니?', '니가 무슨 작가야?', '직장생활하다가 무슨 작가야?' 글 쓴다고 다 작가인 건 아니듯, 그림 그린다고 다 작가는 아닐 테고, 그 차이를 무시 못 하는 것 같다. 그 세월 동안 그들은 열심히 해왔을 것 아닌가. 당연한 거다.

준비의 시간이 없으면 안 되겠구나 하는 마음이 크다. 내 시간을 어떻게 사용해야 하는 걸까, 좀 더 작가다워지려면 뭘 어떻게 해야 할까, 그런 걸 좀 더 연구를 해봐야겠다는 생각이 크다. 그래도 직장 다닐 때보다는 마음이 편하다. 재미있기도 하고, 또 지금은 재밌어야 하는 게 맞다. 시작한 지 얼마 안 됐으니. 무궁무진하게 계속 나오는 기계처럼 뽑아내려고 열심히 노력중이다.

인스타그램 @collejang

재아
— 우리에게로 되돌아오는 것들

북극곰과 사람이 등장하는 그림들은, 환경의 문제를 공유하고자 하는 마음으로 2014년도부터 시작한 작업이다. 사람의 형상은 약간 소녀 같은 느낌의 여성이긴 한데, 여성이고 남성이고가 중요한 건 아니고 인간 전체를 상징하는 개체이다. 북극곰 같은 경우는 환경오염이나 지구온난화 문제에 가장 직접적인 피해를 겪는 자연의 상징성으로 같이 그려 넣었다.

인간에 의해서 파괴되고 있는 생명체에는 굉장히 많은 종이 있지만 북극곰을 상징적으로 사용했다. 그림 안에서는 인간과 편하게 마주하고 있지만, 사실 그런 관계는 아니지 않던가. 인간에 의해서 고통을 받고 죽어 가는 생명체이고…. 단일 개체로서 보면 북극곰이 인간보다는 세고, 둘이 같은 공간에 함께 있다고 하면 북극곰이 인간을 죽일 수도 있다. 인간이 아무런 무기 없이 북극곰을 이기긴 힘드니

214

재아, ⟨우리의 일부⟩, 65×100cm, acrylic on canvas, 2018.

까. 북극곰들이 죽어 가는 환경오염의 결과가 다시 인류에게 되돌아올 것이라는 메시지이기도 하다.

초반의 작업을 보면 땡땡이 문양처럼 동그란 도트들이 들어가 있다. 원이 상징하는 바는 여러 가지가 있겠는데, 제로의 의미도 있었고, 순환의 의미도 있었고, 또한 평등의 의미였다. 나중에는 땡땡이를 없애고 외형의 라인을 지우면서 그 안을 자연의 풍경으로 채웠다. 경계를 지웠다고 해야 하나? 그 둘의 경계를 없애서, 한 덩어리처럼 보이게끔…. 인간적인 관점에서 봤을 때는, 절대 평등한 존재가 아니다. 인간들은 인간이 더 우월한 존재라고 생각하니까. 그러나 지구의 관점에서 봤을 때는, 인간이든, 북극곰이든, 풀이든, 나무든, 그 모두가 지구의 한 자리를 빌려 존재하는 것들이다. 그런 평등성의 의미를 담은 땡땡이였다. 지구의 눈으로 봤을 때, 우리의 모습이 그렇지 않을까? 어떤 것이 사람이고, 어떤 것이 동물이라는 경계가 없다. 지구 위에서 우리는 똑같은 존재일 뿐이다

지구의 수명 자체가 길게 남지 않았다는 생각이 든다. 이 지구상에서 벌어지는 여러 가지 문제들, 그 중에서 가장 큰 문제는 환경오염이 아닐까? 그건 당장 눈에 바로 보이는 건 아니지만 결국엔 이 지구상의 모든 생명과 직결되는 문제니까. 환경단체에 소속되어 활동하는 건 아니고, 개인적으로 소소하게 하고 있다. 그 문제가 왜 그토록 크게 다가왔는지 모르겠다. 환경에 대한 문제를 이야기한다 해도, 어떤 경각심을 의도하거나 혹은 해법을 제시하는 건 아니고, 공감에 포커스를 맞추고 있다. 지금은 많이 알려지기도 했지만, 이런 문제들이 있다는 사실에 항상 관심을 갖자는 취지로….

사실 그림 말고도 다른 퍼포먼스나 설치 미술 같은, 사회문제에 대한 관심을 불러일으킬 수 있는 작업들을 하고 있다. 이전에 했던 설치 작업 중에 '텍사스 콘택트'라는 게 있었다. 옛 미아리 텍사스 자리에 건물 하나가 비어 있었는데, 거의 폐허가 되다시피 한 건물에는 수도 전기도 안 들어오고, 노숙자 같은 사람들이 지내다 간 흔적들 이외에는 아무것도 없었다.

　거기서 전시를 했을 때, 한 점의 빛도 들어오지 않는 화장실의 수채 구멍에 들꽃을 하나 퍼다 심었다. 꽃에게 필요한 요소들이 있지 않던가. 그래서 그 옆에 손전등을 비치해 놓았다. 손으로 돌려야 빛이 나오는 손전등으로만 그 꽃에게 빛을 줄 수가 있는 상황. 우리가 화장실에 가면은 보통 청소를 한 다음에 기재하는 점검표 같은 게 있지 않나. 그런 점검표를 붙여 놓고서, 전시를 보러 오는 관람객들이 자기의 시간을 얼마나 할애해서 꽃에 빛을 줄 수 있는지를 적는 것이다.

　빛이 들지 않는 공간이니 아무것도 안 보인다. 손전등으로 비춰 봐야만 그 꽃을 발견할 수도 있다. 그리고 그 꽃에게 필요한 빛의 시간, 당신이 그 꽃에다가 얼마만큼의 빛을 줄 수 있는지를 점검표에 적는 그런 작업이 있었다. 주변을 돌아봤을 때, 우리의 도움이나 관심이 필요한 사람이든 무언가가 있다는 걸 보여 주고, 우리가 얼마나 마음을 건넬 수 있는지, 그런 주제에 관심이 많다.

　아직은 환경문제에 대해 이야기 이외의 다른 걸 하고 싶은 생각이 없다 보니깐 다른 주제의 작업은 못 하고, 계속 이 작업을 이어 가고

재아, 〈우리의 일부〉, 130×160cm, acrylic on canvas, 2015.

있다. 그러다 보니까 약간 지루하고 재미가 없을 때도 있다. 그래서 프로젝트성 작업(퍼포먼스, 설치미술)을 더 즐겁게 하게 되기도 한다. 예전에 블랙마켓을 주제로 하는 프로젝트가 있었는데, 갤러리 공간을 부동산 공간으로 꾸민 후에 그 안에서 한국이 필요로 하지 않는 것들을 매매하는 퍼포먼스였다.

부동산에서는 지금 당장 짊어지고 갈 수 있는 현물이 아닌 문서로 매매가 이루어지듯, 사람들한테 우리나라에서 팔고 싶은 것들에 대한 설문조사를 받아서, 그런 것들을 증명서로 만들어서 판매를 했다. 낙동강 녹차라떼, 밀양 송전탑, 환경이나 사회문제 등등 우리가 벗어날 수 없는 문제들을 같이 공유하는 작업이었다. 내가 이걸 판매한다는 거는 내가 그걸 소유하고 있기 때문에 가능한 것이고, 그리고 그걸 산다는 건 역시 소유하는 행위이다. 그러한 문제들은 결국 한국의 현실을 사는 국민 모두가 공유하고 순환하는 문제가 된다.

뭔가를 판매하려면 설명을 해야 된다. 사람들에게 설명을 하고, 그 사람들과 생각을 나누고, 마지막에는 그것에 대한 가치를 매기고 금액을 책정하는 식이었다. 부동산이란 공간을 차용해서, 우리 사회의 부조리한 문제를 판매하고, 관람객들은 이걸 산다. 뭔가 잘못된 부분이 있었기 때문에, 그런 원인들로 인해 이렇게 됐다, 라는 설명이 증서 안에 들어가 있었다. 국민의 한 사람으로서 그런 문제들에 대해서 관심을 가져야 한다는 의미에서, 그런 정보를 제공하는 것.

이를테면 송전탑 주변에 계신 분들이 병에 걸린다거나 하면, 그곳에 멀리 떨어져 사는 이들에겐 나와는 직접적인 관련이 없는 문제라고 생각할지 모르지만, 그것을 사고파는 과정 속에서 이미 나의 문제

이자 너의 문제일 수 있다. 판매와 구매의 제스처를 통해서, 저쪽의 소유가 결코 너와 단절된 문제가 아니다, 너한테도 있을 수 있다, 그래서 멀리서 방관할 게 아니라 우리들의 문제로서 함께 해결해야 한다는 메시지를 건네고 싶었다. 우리가 저지른 건, 우리에게 돌아오고, 우리가 피할 수 없는 문제인 것이다.

정민희
— 깨진 조각으로 핀 꽃

학부 시절에는 구상 작품을 많이 했었는데, 졸업 작품을 준비하면서 생각지 않게 추상 쪽으로 넘어오게 됐다. 그 즈음에 개인적으로 힘든 일을 많이 겪었다. 과대표를 맡아보면서 이런저런 일들에 치이게 됐고, 어쩌다가 친한 친구들과도 소원해지게 됐고, 할머니도 돌아가시고, 많은 아픈 일들이 동시에 찾아들었다. 말할 수 없는 괴로움이, 마치 산산이 부서진 유리 조각들처럼 느껴졌다. 그런 내면의 상황이 준비하고 있던 졸업 작품에 그대로 투영되었던 것 같다.

실상 구상적인 작업에서 만족감을 못 느끼는 상태이기도 했다. 그러다가 한지 재료를 이용해서 추상 작업을 하게 됐다. 전공이 동양화이다 보니 한지라는 재료가 익숙하기도 했다. 평상시 지니고 있었던 관계에 대한 이미지는 거미줄이나 미로의 형상과 비슷했다. 거미줄과 미로처럼 막 얽혀 있는 모습들을 어떻게 표현할까 고민하다가 한

정민희, 〈완벽함을 넘어서(Beyond Perfection)1〉, 146×112cm, 한지에 채색, 2018.

번 한지를 구겨 보았다. 구겨지는 대로의 우연성이 밑그림이다.

처음에는 스테인드글라스를 모사하는 방식으로 그렸는데, 그러다 보니 너무 패턴화가 됐다. 불규칙성도 있고, 우연성도 있고 그래야 되는데, 그래서 이걸 한번 아예 구겨 보자 했던 것. 구겼다가 폈는데 거미줄 같기도 하고, 미로 같기도 하고, 스테인드글라스 같기도 한 문양이 새겨져 있었다. 그 문양들이 마치 나의 심정을 대변하는 듯했다. 깨끗한 한지가 어떤 상황과 사건들로 인해서 구겨지는 것처럼….

그렇게 구겨진 선으로 분리된 조각들 사이에서 내 나름의 형상을 찾아낸다. 관계란 걸 생각했을 때, 어떤 사람이랑 헤어지고 나서 더 좋은 인연이 찾아오기도 하지 않던가. 작업 노트에 짧게 써놓은 것도 있긴 한데, 조각들을 엮어서 새로운 조각보 이불을 만들 수 있듯이, 조각조각들이 아물어져서 다른 형상을 만들 수 있을 거라 생각했다. 내가 생각지 못했던 또 다른 세계로 이어 주는 역할을 해줄 거라고, 이 조각들 사이에서 희망을 찾아보자, 이러면서 다가서니 피어나는 꽃의 형상이 보였다.

그런 조각의 조합을 찾아서 색칠을 한다. 어떤 관람객은 꽃 같다고 하시기도, 거북이 같다고 하시는 분도 있고, 물고기 같다고도 하시는 분도 있고…. 추상을 좋아하는 분들은, 내가 생각하기로는, 약간 답이 없는 걸 좋아하는 성향 같다. 이미 결정지어져 있는, 결론이 나 있는 그런 것들보다는, 보는 사람으로 하여금 다양한 해석을 가능하게 하는 열린 체계를…. 작가로서도, 이렇게 다양한 해석이 가능하구나, 하는 생각이 들 때마다 너무 재밌고 또 감사하다.

정민희, 〈완벽함을 넘어서(Beyond Perfection)3〉, 146×112cm, 한지에 채색, 2018.

전업 작가의 삶이 고정적인 수입을 보장받는 일이 아니니, 당연히 생계에 대한 고민은 있다. 일을 병행해 본 적도 있었지만 그림에 집중을 못 하겠더라. 작업과 작업 외의 경제활동을 병행할 수 있는 사람이 있는가 하면, 나에게는 아직 쉽지 않은 일인 듯하다. 우선은 최대한 절약하며 작업에만 집중해 보기로 했다. 조금 막연하기는 하지만 아직까지는 전업 작가의 길이 나의 길처럼 느껴진다. 혹여 나중에 작업 외의 다른 일을 병행하게 되더라도 작업 활동이 주가 될 것 같다.

어떻게 보면 쳇바퀴 구르듯 흘러가는 삶이야 다 똑같지 않나. 그림도 반복적인 작업이다 보니, 조금이라도 더 꾸준히 하는 게 더 좋긴 하니까. 그래도 몇 시까지 출근하고, 몇 시에 퇴근을 하고, 이렇게 시간적으로 쫓기는 생활은 아니니까. 어느 날은 작업의 영감을 얻기 위해 어디로 떠날 수 있는, 언제든지 해방감의 시간들을 가져 볼 수 있는 현실에 만족한다.

솔직히 말해서 그림을 그릴 때 즐기면서 그리는 편은 못 된다. 작업의 과정 자체가 내 안의 상실감이나 슬픔을 한지 위로 구겨 내고, 형상을 찾고, 하나하나 채색하는 과정이다 보니…. 작업을 하다 보면 괴로웠던 나를 정면으로 마주해야 하다 보니, 작업의 과정이 즐겁다고 말하지는 못하겠다. 그래도 작업을 마친 후에 그 결과물을 보면 무척 뿌듯하다. 내 안에 담겨 있던 응어리들이 아름다운 형상으로 피어나는 것 같아서….

고통은 사람마다 상대적인 것일 터. 누군가에게 내가 겪은 시간은 '고작'의 정도일지 모르겠다. 내가 겪었던 것보다 힘든 시간을 버

텨 내고 있는 이들이 많을 것이다. 나는 내 삶의 괴로운 순간을 가시적인 형상과 색으로 피워 내는 나만의 방법을 찾았다. 지금까지 그래온 것처럼, 앞으로도 내 자신을 대면하는 방식으로 스스로를 위로할 것이다. 만약 내 작품을 우연히 보게 되는 분이 있다면, 조금이나마 그 분의 삶에도 나의 작품이 위로가 될 수 있기를 바란다. 조금이라도 그런 위로를 전할 수 있다면, 아마 작가로서의 가장 큰 행복일 것이다.

인스타그램 @minnieert

정여은
― 캔버스를 벗어나

입시 자체를 늦게 시작했다. 남들처럼 중고등학교 때 입시를 준비했다가, 중간에 그만두고 외국도 갔다 오고 다른 일을 하다가, 다시 미술을 시작하고 싶었다. 그동안 안 해본 걸 해보고 싶어서, 동양화 입시를 1년 준비해서 들어갔다.

공백의 기간 동안은 내가 다시 미술을 하고 싶게 만든 시간이기도 했다. 중고등학교 때는 입시가 재미없었다. 그리고 싶은 걸 그리지 못하고, 매일 주어진 과제를 그리는 일상이 너무 지겨웠던 나머지, 대학입시를 거의 앞에 두고서 그만두었다. 그러나 사회생활을 하다 보니 내가 잘할 수 있는 게 이것밖에 없었구나 하는 사실도 다시금 깨달아야 했다.

취향이 만화 쪽이다. 어렸을 때부터 만화에 빠져 살았다. 장르를 가리지 않고, 좋아하는 만화는 몇 번이고 반복해서 보는 편이다. 동양

정여은, 〈무제〉, 각 28×22cm, 종이봉투에 혼합재료, 2020.

화과에 진학했다고 해서 취향이 바뀔 리 없었다. 미대에 들어가면 으레 그리는 것들이 있지 않겠나. 다른 친구들이 그 '으레'의 주제와 소재를 다룰 때 나는 혼자 좋아하는 캐릭터를 그리고 있으니 별나게 보이긴 했다. 내가 그리고 싶은 걸 그려야 손도 신이 나서 움직이는 것이니 어쩔 수 없었다. 내 작품에 등장하는 캐릭터는, 어려서부터 보고 자란 만화들의 집합체라고 해야 할 것 같다. 여러 만화들이 공유하는 표정이나 동작들의 이미지가 있다. 그런 이미지들이 머릿속에서 자연스럽게 조합되어 캐릭터화 된 경우이다.

재료를 미리 정하지 않고 그때그때 단계마다 어울리는 재료를 즉흥적으로 사용하는데, 화판 혹은 화판을 벗어난 화면 위에 뿌리기도 하고 칠하기도 하고 손으로 빚기도 한다. 내 작업의 다양한 시도들은 화판을 벗어나기 위한 노력이다. 아무리 자유롭게 작업을 하더라도, 결국 네모난 평면의 경계 안으로 들어온 그림이다. 그런 점이 아이러니하게 느껴졌다. 마음은 보다 자유롭게 그리려고 시도하는데, 어쨌거나 늘 네모난 평면이라는 게 너무 뻔해 보였다. 이 네모 평면을 벗어나고 싶은 마음이 컸다. 그래서 박스에 그리기도 하고, 종이봉투에 그리기도 하고, 화판 자체를 변형해 보기도 하고, 어떤 방법이 더 좋을까 계속 시도를 해 본 것.

작품 내의 글자들은 다 욕인데, 「스누피」 만화에 나오는 대사들이기도 하다. 애들 보는 만화인데, 꽤나 시크하고 다크한 언어들. 사실 내 작업이 전반적으로 네거티브한 메시지들을 다루고 있다. 네거티브하다고 해서 어둡고 우울하게 그리는 건 아니고, 이런 만화 캐릭터

정여은, 〈밍키〉, 47×55cm, mixed media on corrugated paper, 2020.

와 낙서를 이용한 재밌고 가벼운 방식이다.

자기 비하적인 말과 비난의 욕이 대부분이라, 작업만 보면 네거티브한 작업이라고 볼 수 있지만, 내게 있어서는 굉장히 낙천적인 작업이다. 가끔 욕을 내뱉으면 시원한 느낌이 들 때가 있지 않나? 이 작업이 나에게는 마치 그런 해방구 같은 역할이다.

네거티브한 이미지는, 졸업 이후 작업한 작품들에 더 두드러지는 특징이기도 하다. 졸업 전까지는 뭐랄까? 약간 눈치를 보면서 그린 느낌이었다면, 이제는 그림을 통해 대놓고 화를 내고 있다고 해야 하나? 나한테 기분 나쁘게 굴었다고 대놓고 욕을 할 수는 없으니까. 그런데 작품으로는 얼마든지 내 감정을 표현할 수 있으니까.

작업할 땐 즐겁지만, 막상 전시할 때가 되면 그제서야 살짝 걱정이 되긴 한다. '나쁜 말'로 가득한 작품을 바닥부터 천장까지 가득 채웠을 때, 사람들의 반응이 어떨지 알 수가 없었다. 거기에 소품으로 만든 손가락 욕을 하는 미키마우스의 손까지. 그러나 그 걱정이 무색하게도 전시장에서 가장 사진을 많이 찍어가는 작품이 되었다. 또한 전시 기간 중 가장 많이 판매가 되는 작품이기도 하다.

작품이 작업실을 벗어나 관람자와 만났을 때, 이렇게 작가의 예상을 벗어나는 일들이 일어나기도 한다. 종종 작가라는 직업의 좋은 점에 관한 질문을 받곤 하는데, 작품이 관람자와 만났을 때 일어나는 '뜻밖'과 '예상 밖'의 일들을 지켜보는 것 또한 이 직업에서 느낄 수 있는 즐거움 중 하나이다.

졸업하기 전에 한번 공모전에 도전하고 싶다는 생각으로 우연히

응모를 하게 됐었는데, 운 좋게 상을 타면서, 이때를 기점으로 개인전이 이어졌다. 미대에 진학하기 전부터, 이 길이 힘들 거라는 예상은 했다. 실상 예상보다는 잘 풀리고 있고, 전시를 계속 앞두고 있긴 하지만 이 생활 유지하는 일에 대한 불안은 있다. 청년 작가들이 다들 그렇듯. 하지만 세상에 걱정이 없는 직업, 걱정 없는 사람이 있을까? 불안과 걱정이 작가라는 직업에만 한정되어 있다고 생각하지 않는다. 때문에 추후의 미래를 거시적으로 고민하진 않고, 그저 지금 내가 하고 싶은 걸 할 수 있다는 사실에 만족하며, 계속해서 좋은 작업을 이어 나가고 싶은 마음이다.

인스타그램 @jyeoeun_

정진
― '나'로 산다는 것

생명에 대해서 특별히 생각을 하는 게 있어서, 내가 애를 죽일 수 있으니까, 죽어 나갈 수도 있다는 걱정에, 집 안에 생명체를 잘 두지 않는 편이다. 어렸을 적에 이모가 책임감을 심어 줘야 된다면서 금붕어, 거북이, 새… 이런 것들을 사줬는데 종종 죽어서 나가는 경우가 있었다 보니 그런 것에 대한 트라우마가 있다. 물론 상대방은 좋은 마음으로 선물을 한 것이지만….

누가 달팽이를 선물해 줬었다. 그전까지는 달팽이가 조금 징그럽기도 했다. 그러나 키우면서 애가 나랑 많이 닮았다는 생각이 들었다. 톡 치면 숨는 본능. 솔직히 사람들이 아닌 척을 많이 하지 않나. 그런 모습도 나랑 비슷한 것 같기도 하고…. 그 껍질은 내가 누군가에게 어택을 받으면 바로 숨을 수 있는 공간으로, 달팽이의 시그니처니까. 그러다 보니 거기에 나를 이입하는 방법으로 손을 사용했다.

정진, 〈달팽이 인간〉, 30×30×30cm, 혼합재료, 2018.

지문은 내 고유의 것이니까. 두 개의 손가락은 마치 달팽이 뿔 같기도 하고….

달팽이는 모래 위에 살 수 없다. 비스킷 100개를 먹은 듯한 까칠함, 내가 아닌 환경에서 살아가는 그런 느낌. 그래서 내가 나일 수 있는 환경으로 나아가려는 모습. 그러나 그 바깥에는 예상치 못한 더 심한 게 있을 수도 있는데, 지금 이대로 가만 있을 수도 없으니까…. 나보다 나이가 어린 친구들이 인생에 관한 상담을 하건, 뭘 물어올 때도, 본인들은 지금 상황이 너무 힘드니까 뭔가를 얘기하는 걸 텐데, 솔직히 니가 지금 이 시간이 지나면 결국엔 잘될 거라는 말을 함부로 할 수가 없다. 아닐 수도 있으니까. 모래를 지났는데, 산이 나올 수도 있고, 어떤 좋은 환경이 나올 수도 있는 거고….

그 작품이 나한테는 중요할 수 있는 게, 그전에 방황하는 시기가 있었다. 물론 계속 작업은 하고 있었지만, 지금 내가 하는 게 맞는 건지도 모르겠고, 할 줄 아는 게 이것밖에 없으니까 하는 건가 싶기도 했고…. 그 작품을 전시하면서 뭔가 그래도 중간 점검이 된 것 같은 느낌이었다. 누가 인정을 해주었다기보단, 나 스스로 그런 생각을 했던 거라서 의미가 있었다.

내가 나일 수 있는 환경, 실상 그 경계가 명확하진 않다. 왜냐하면 누군가에게 나는 모래가 되기도 하니까. 어떤 다른 달팽이한테는 내가 아주 불편한 모래가 될 수도 있으니까. 내가 그 사람에게는 아주 싫은 사람일 수도 있는데, 내가 모르고 있는지도 모르는 일이니까.

내가 어떤 선한 영향력을 끼쳐야 한다, 나는 이런 사람이니까 너희

들이 이렇게 봐줘라, 하는 의도는 아닌데…. 또 내가 잘 못하는 것 중 하나가, 뭔가를 정해 놓고 하는 일이다. 다른 작가들은 캐릭터나 어떤 화풍의 시그니처를 일부러 만들기도 하는데, 나는 그때그때 내가 느끼는 것들을 표현한다. 그런데 이제까지 해놓은 것들을 보면 전반적으로, 관계나 가치관에 대해서 이야기를 많이 하고 있긴 하다. 내가 이 주제를 정해 놓고 진행한 게 아니라, 내가 해왔던 것들을 돌아보니, 내가 그런 것들에 관심이 있는 사람이구나 싶다.

가린다는 거 자체가 누구한테 보여 주고 싶지 않다는 건데, 나 혼자 살면 가릴 게 뭐가 있겠나. 사람들은 은연중에, 내가 남에게 어떻게 비추면 좋겠다는 생각을 다 가지고 있으니까. 가린다는 건 어떤 면에서 드러내는 것이기도 하다. 가리는 것까지가 '나'다. 내가 꾸미려면 얼마든지 꾸밀 수 있으니까. 사실 우리는 가면을 쓰고 산다고 생각하는데, 사실 그게 나다.

원래 내가 가지고 있는 것이 장점이 되기도 하고 단점이 되기도 한다. 어떤 경우, 저 사람이 싫어하는 걸 아는 순간, 그 사람이 나보다 더 높은 위치에 있다면, 그 사람이 좋아하지 않는 나의 모습을 가리지 않는 것이 힘들 터. 나는 그걸 고쳐서 함께 그 공간에 있거나, 아니면 그냥 회사를 떠날 수밖에 없다.

그런 거에도 적용이 될 수도 있겠고, 아니면 나의 인격을 형성하는 데에도…. 예를 들어서 아빠의 이런 점이 너무 싫었는데, 내가 그걸 똑같이 닮았네, 그러면 어떤 식으로든 가리고 싶지 않나? 사실 그거 포함해서 나인 건데, 그걸 포함한 게 난데, 당연히 가리고 싶다. 아빠의 그런 모습이 나는 너무 싫었으니까. 그렇게도 연결이 될

정진, 〈달팽이는 모래 위에 살 수 없다; 그러니, 나아간다.〉, 가변설치, 혼합재료, 2020.

수 있고….

한 친구가 그런 이야기를 한 적이 있다. 회사에서 일을 하면 돈을 받는 게 당연한데, 너는 전시를 돈 주고 한다며, 자기는 미술계의 시스템이 되게 신기하다고…. 그 친구는 경영과 경제를 공부했는데, 이쪽과는 많이 다른 마인드를 지니고 있다. 공모전이나 초대전이 아니면 대관을 하는 분들도 계시니까, 그 경우를 말한 것이었다.

돈을 주고 전시를 해서 안 팔리고 그러면 뭐야? 어떻게 되는 거야? 그런데 그걸 왜 해? 본인의 노동력에 대한 대가가 전혀 없는 상태에서 그걸 어떻게 지속적으로 할 수 있는지도 궁금하고, 그럼에도 불구하고 그걸 하겠다고 하는 사람이 많은 것도 자기는 이해가 안 간다고….

나도 한 5년 정도, 미술과 전혀 상관없는, 무역회사를 다녔다. 계속 다니면 넌 내가 이사는 시켜 줄게, 그런 이야기를 들었을 정도로 잘 지냈다. 그러나 결국 그만두었다. 그것보다는 이것에 가치를 더 두니까. 그렇다고 회사에 남아 있는 사람들의 가치를 비교할 건 아니다. 그 사람들에게는 그것이 더 큰 가치라면, 그걸 하는 거지. 작가들도 작가하기 힘들다는 말을 할 때가 있듯, 실상 개인적으로 더 가치를 두는 일을 하면서도 힘들긴 하니까. 다른 사람들이 회사를 그만두고 나도 너처럼 공부를 해볼까 봐, 다른 걸 해볼까 봐 하고 얘기를 하면, 너의 꿈을 응원한다는 대답을 못 주겠다. 왜냐하면 본인 인생은 셀프 결정이니까. 조언을 할 수는 있지만 책임을 져줄 수 없는데, 당연히 말이 조심스러울 수밖에 없다.

직장 생활을 하는 동안, 나는 이런 일을 하면 안 되는 성격이란 사실을 매일매일 깨달아야 했다. 조직하고는 뭔가 잘 맞지 않는다는 걸 느끼면서 5년 동안 지냈고, 아예 처음에 들어갈 때부터 여기서 번 돈으로 유학을 가는 게 목적이었다. 잠깐 그런 생각도 했었다. 회사가 좀 좋으니, 유학을 좀 늦게 가도 되지 않을까? 근데 그게 안 되더라. 항상 위장병이랑 장염을 달고 살았다. 그때 당시에는 커피도 못 마시고 매운 것도 못 먹었다. 5년을 그렇게 지내보니까, 나는 원래 몸이 안 좋구나, 내가 원래 장기가 안 좋은 사람이라서 그런 걸 먹으면 안 되는 구나, 하는 생각을 했다. 그런데 그만두고서 한 달 만에 다 나았다.

어떤 사람들은 이런저런 일이 있을 때, 이건 회사의 일이지 내 일은 아니다, 이게 구분이 된다. 그런데 나는 구분이 안 되는 사람이었다. 그걸 계속 생각하고 있다. 24시간 일을 하고 있는 거다. 솔직하니 내가 아니라고 해서 안 되는 일은 거의 없는데, 나 아니라도 다른 사람이 다 할 수 있는데, 그걸 아는데도 안 되니까.

내가 어떤 사람인가에 대해서 깊게 고민을 하지 않는 사람들이 대부분이지 않던가. 이 사회가 어떤 사회인가에 대해서는 고민을 해도, 내가 어떤 사람인가에 대해서는 잘 고민하지 않는 것 같다. 내가 그랬으니까. 나에 비추어 보면 남들도 그러지 않을까? 대학 다닐 때까지만 해도 주변사람들은, '너는 회사 생활하면 진짜 잘할 거야'라고 말했다. 웬걸? 전혀 아니었다.

그럼 내가 도대체 어떤 사람인데 그러지? 나는 1부터 10까지를 스스로 통제했을 때, 안도를 하는 사람이었다. 모든 게 내 책임이거나,

아니면 이 책임이 내 것이 아니거나, 책임 유무가 굉장히 명확해야지만 안도감을 느끼는 것이었다. 그런데 회사 생활이란 게 어디 그런가. 다 협업이니까, 내가 컨트롤할 수 있는 한계가 있으니까, 스트레스를 받았던 거다. 그런데 작가를 하니까 그게 되니까, 0부터 10가지를 내가 다 할 수 있으니까.

'내가 너무 고립되나?'

요새 와서 하는 걱정이다. 본인이 원하지 않아도, 회사 생활을 하면서 이런 사람 저런 사람 만나게 되는데, 이 생활은 사람 만나는 문제도 컨트롤이 가능하다. 내가 안 만나고 싶으면 안 만나고, 갤러리 관계자조차도 만나고 싶지 않다고 생각을 하면 그럴 수 있다. 작품도 딜리버리해 주시는 분들이 설치까지 해주시고, 끝나고 나면 다시 집에 가져다주신다. 그렇다 보니, '내가 고립되고 있나?', '내가 고립이 되고 싶어 하나?' 그런 생각이 들 때가 잠깐 잠깐 있긴 하다. 아무와도 관계하지 않는 것도 관계의 일종이니까.

www.jungjean.com

제소정
— 엄마의 섬

그림은 나를 인식하는 하나의 통로이다. 많은 작가들이 '자아실현'을 위해 작업을 하곤 하는데, 나의 작업은 적극적으로 자신을 드러내 보이며 의식화하지는 않는다. 그럼에도 그림이라는 매개체가 없었다면 나의 내면을 드러내는 과정이 내게는 꽤나 어려운 일이었을 것이다. 심연의 분열화된 인격들은, 다른 이의 이야기인 양 '타자화'를 전개한다. 그로써 '나'의 이야기라는 사실을 숨기는 것이다. 기저의 심리에 몰입하며 의식화하는 동시에 재은폐하는 과정은, 그 자체로 자기를 드러내기 두려워하는 나의 내면이다.

가족과 사회의 요구에 순응적인 성장기를 보냈다. 그로 인해 내적 요구에 대한 질문을 미뤄 둔 채 무의식적으로 실제의 감정을 억제하는 생활체계에 익숙했다. 작업은 평범한 한국 가정에서 자라난 삶의 경험을 돌아보는 것으로부터 시작되었다. 주변에서 일어나는 소소한

제소정, 〈그저 바라보다가〉, 75×56.5cm, etching, aquatint, 2016.

일상의 풍경을 통해 나의 자전적인 이야기를 끌어낸다. 그렇게 스스로에게 몰두하면서, 나와 어머니의 각별했던 유대관계는 여성으로서의 현실을 자각하는 시발점이 되었다. 한국의 기성세대에게 '어머니'의 존재는 남을 배려하고 희생하는 미덕에 길들여져 있다. 자신에 대해 말하고 자신의 의견을 주장하는 일에 주저하는 것이다.

작품의 초기 모티브는 '엄마'로 시작되어 '엄마'로 귀결될 수 있을 만큼, 그것을 기반으로 하는 감정들을 일상적 풍경에 가탁하여 나열했다. 페미니스트는 아니지만 주변의 일상에 투영되는 나의 시선이 여성성이기도 한 터, 다소 편향적일 수 있다. 제도적으로는 남녀가 동등한 교육과 사회활동의 기회를 가질 수 있게 되었다고 하지만, 집 안팎에서 여성에게 기대하는 역할은 남성과 다르기에, 여성이 경험하는 삶은 남성과 다를 수밖에 없다.

아이 둘을 키우며 일을 하는 일상은 예상했던 것보다 훨씬 녹록치 않았다. 엄마라는 존재에 거는 기대로부터 비롯되는 혼란은 나 자신을 정의 내리는 데 심리적 갈등을 동반한다. 오롯이 '나'이기만 해도 상관없었던 지난날이 언제인지를 모를 정도로 정신없이 흘러가는 시간, 결혼과 육아는 나에게 많은 임무를 요구한다. 노력하면 기본 이상 성과를 이루던 지난 일들에 비해 육아와 가사 일은 노력의 성과가 뚜렷이 보이지 않은 것들이 대부분이다. 전통적이고 관습적인 교육을 받아 온 이전 세대 여인들은 희생을 강요당하면서도 혼란과 갈등을 겪지 않았을 수도 있다. 그런 걸 당연시하던 시대 분위기였으니까. 그러나 오늘을 사는 여성들은, 표면적으로는 차별 없이 능력껏 활동해야 할 뿐 아니라, 그 이면에는 전통적인 여성의 역할을 현대적

으로 수행해야 한다.

　그런 면에서 나의 어머니는 사회적으로도 훌륭한 커리어우먼이셨고 가정 내에서도 완벽한 어머니이자 며느리이자 딸이었다. 그런 초인적이고 희생적인 여성상들을 작품 속에서 등장시키면서, 정신적으로 부모 혹은 맏이에게 의지하고 기생하는 가족주의적 사회구조의 단면도 작품의 네러티브로 제시했다. 이를테면 자기에게 귀속된 사람들의 모든 일이 자신과 분리될 수 없어, 그 미분화된 갈등에 얽히고 짓눌리는 상징성. 언제나 먼저 가족을 챙기는 장녀와 맏며느리로서 사셨던 어머니, 결국 지병으로 유명을 달리하신 것도 왠지 저러한 환경이 원인이 되지 않았을까 하는 원망이 들기도 한다. 내가 감정과 생각을 적극적으로 표현하지 않는 습관을 가지게 된 연유 역시도….

　내 작품은 내면을 형상화하는 과정에서 무의식적으로 혹은 의도적으로 사물을 변형시킨다. 반인반수의 형상, 달팽이나 버섯사람, 신체의 병리적인 표현들은 이 사회가 야기한 기형적인 결과물로서의 병폐적인 시선에 대한 내 나름의 소심한 저항이다. 이를테면 사회적 잣대와 관습에서 불거지는 심리적 갈등이 사람을 병들게 한다는 생각으로 나아가, 신체를 분리하거나 다시 사물과 결합시킨 기괴한 형상에 닿는다. 형상은 대개, 본인의 심리에 각인된 특정 순간과 환경이 무의식적으로 변형을 가하며, 자유연상을 통해 감정적 과잉을 만끽하면서 극대화되는 결과이다. 이러한 그로테스크하고 메니피아적인 발상은 작품 전반에 깔리는 심리적 코드가 되었다.

　사람들은 참을 수 없는 극한의 불안을 극단적으로 표현하곤 하는

제소정, 〈다시 시작된 파라다이스〉, 80×95cm, etching, aquatint, 2016.

데, 억압되어 있던 내 불안의 감정들이 그러한 표현으로 해소되었다고나 할까? 그러나 과도한 자의적 해석과 표현이 관객과의 괴리를 어떻게 메울 수 있을까 하는 문제가 남는다. 이것은 나를 포함한 많은 작가들이 하는 고민이다. 일상적인 사물의 왜곡된 변형은 일상을 상기시키는 동시에 현실로부터 탈주하는 이중적 속성을 지니는데, 이는 억압된 내면의 본질과 상이하게 평화로운 외면의 이질적 속성과 닮아 있다.

사실 작품 속의 표현들은 일반적으로 터부시 되는 형상일 것이며, 이렇듯 익숙하지 않은 분위기가 관객들의 호기심을 자극하고 주목하게 만들 수 있을 것이라 생각했다. 관객들은 일상과 닮은 듯하면서도 일상에서 보지 못했던 풍경과 맞닥뜨리는 순간에 호기심이 극대화되며, 작품 속의 내러티브와 사물에 대해 자신만의 감성으로 다시 현실을 환기시킬 수 있을 것이라 기대했다. 물론 작가로서의 고민을 잇댄 결과이며, 작가의 기대일 뿐, 보다 관건은 관객 분들의 해석이지만 말이다.

작품 안에서 비교적 대중적인 상징성을 지니는 풍경은 물과 잔디 그리고 섬이다. 물이 지니는 순환적인 생명성, 잔디밭이 주는 자연의 광활함과 편안함, 섬이 지니는 제한된 불영속성 등은 내가 학창시절을 보낸 고향과도 연관되어 있으며, 다소 난해할 수 있는 나의 작품을 하나의 이야기로 마무리 짓는 요소이기도 하다. 자신이 이미 습득한 것과 연결되어 있는 이미지의 모티프에서 반사적으로 자신이 지닌 지식이 연상되는 것을 문화적 콤플렉스라고 한다. 나의 작업속의 모든 테마나 형상들은 결국 유아기 때부터 습득해 온 문화의 산물인

것이다.

어머니께서 작고하신 이후 작업의 많은 부분이 변했다. 그림에서 풍기는 분위기 자체는 크게 변화되지는 않았지만, 예전에는 조금 더 여성에 치중했던 주제가 이제는 사회 전반의 범주로 확대되었다고 할까? 이전 작품의 시발점인 엄마에서 그 부재에서 오는 인간 존재의 원초적인 불안과 부재의 풍경으로 넓혀 가고 있으며, 앞으로 어떠한 경험적 요소들로 채워질지 기대된다.

그전까지는 굉장히 활발히 작업을 한 편이었는데, 대학교 강의도 해야 했고, 연년생 아이 둘을 키우면서 작업을 거의 못 하기 시작했다. 조급한 마음으로 전시도 들어오는 건 무조건 다 잡았는데, 어느 것 하나 제대로 해낼 수가 없었다. 엄마의 손길을 필요로 하는 아이들이 있었고, 내 스스로조차도 육아는 엄마의 몫이라는 시선에서 자유로울 수 없어, 작업 자체를 1순위로 두진 않는다. 여자 작가들은 그것이 직업임에도 불구하고 아이와 분리해서 생각하는 건 허용되지 않는다. 때문에 맘처럼 작업에 시간을 할애할 수 없는 이 생활이 힘들긴 하지만, 아주 부당하다고 생각진 않는 걸 보면 결국 나도 '우리 엄마 딸'이자 대한민국의 여자이다.

많은 경우, 어머니가 살아온 방식 그대로를 복제하듯 딸들도 어머니로서의 삶을 이어 간다. 어머니가 보여 준 일체의 방식에 반발하고 비판하던 시절도 있었지만, 끝내 그 영향력에서 벗어나지 못하고 같은 논리의 틀에 매여 역할을 재연하고 만다. 결국은 자신도 엄마처럼 되었다는 체념으로 현실을 받아들이게 된다. 다시 대물림 되고 있는

현실에 순응하면서도 그것에 안주하고 싶지 않은 반동까지 덧대어져 삶의 무게로 나타나게 되는 것이다.

주위를 둘러보면 여성 작가들의 경우 아예 작업에서 손을 놓는 분들도 있고, 겨우겨우 유지만 하는 작가들도 있다. 한번 붓을 놓으면 다시 돌아오긴 힘들기에 어떻게든 이 궤도에서 벗어나지는 않으려 애를 쓰고 있다. 작업이라는 게 진짜 소신이 있어야 하는 일이다. 사실 재능도 뒷전인 것 같다. 재능이 있으면 소신이 따라오면서 잘 될수 있겠지만, 정말 자기 소신을 가지고 이 일을 할 수 있다면, 그거자체가 버텨 낼 수 있는 엄청난 토대다. 많은 분들이 언제 붓을 놓을지 알 수 없다고 말씀을 하신다. 나도 언제까지 할 수 있을지 모르겠다. 모든 일은 버티기라는 말이 있듯이 꾸준히 버티고 싶다.

인스타그램 @jesojeong_art

채정완
— 끌림, 그만둘 수 없는 이유

성에 대한 작업은 시작한 지 얼마 안 됐는데, 서로의 성에 관한 갈등도 심해지고, 그저 성별에 집중되는 현상을 표현하고 싶었다. 남자는 남자, 여자는 여자, 그런 것의 경계가 사라져야 한다는 의미에서…. 성별이란 게 중요하지 않다고 생각하는데, 왜 이렇게 우리는 성별에 포커스를 맞출까?

풍자적인 작업을 많이 하고 있어서, 사회 이슈가 있을 때마다 뭔가를 그리는 편이긴 한데, 원래부터도 사회적인 것에 대한 이야기를 계속하고 있었고, 사건 사고가 있을 때마다 작업의 주제도 같이 변하게 된다. 키스 작품은, 똑같이 생긴 애들이 키스를 하고 있는 모습이다. 자기중심적으로 되어 가는 사회에 대한, 과도한 자기애에 대한 풍자이다. 사회가 다양화되고 있다고 하지만, 어떻게 보면 자기와 닮은 것만 사랑하려고 하는, 자기와 다른 것들은 배척하려 드는, 나르시즘

채정완, 〈내가 보고 있는 걸 당신도 보고 있나요?〉, 72.7×53cm, acrylic on canvas, 2020.

적인 사회가 된 것 같다는 생각에서 한번 작업을 해봤던 것이고….

똑같은 다수의 얼굴이 등장하는 이유는, 어떤 사회문제가 특정 계층이나 세대나 성별에만 국한되어 있진 않다는 의미이다. 꼰대문화라는 것도, 정말 나이가 많은 사람에게만 해당되는 건 아니지 않은가. 어린 친구들에게 해당될 수도 있고, 여자한테도 있을 수 있는데, 그냥 아저씨처럼 표현해 버리면 중년들의 문제라고만 생각할 것 같아서, 모든 사람을 포괄할 수 있는 캐릭터를 만들고자 했다. 어디서 특별하게 영감을 받은 건 없고, 얼굴에서 뭔가 다 걸어 내어 사람이 지니고 있는 개성 같은 걸 다 없애려고 했다. 현대'인'이란 걸 보여줘야 하기 때문에, 그냥 사람처럼만 보이면 되겠다 싶었다.

내 작업은 불만에 대한 이미지라고 생각한다. 그래서 내가 싫어하는 것들, 상식선에서 이해가 되지 않은 것들을 이미지화 시킨다. 분명 누군가와는 공유가 될 것이고, 같은 생각을 하고 있는 사람들과 함께 사회가 지니고 있는 문제들을 한번 돌아보게 하고, 그것에 대해서 해결점을 찾게 만들고자 하는 작업을 하고 있다.

원래는 애니메이션을 전공했다. 만화를 그리거나, 아니면 영화 쪽과 관련한 일을 하고 싶었고, 파인 아트 쪽은 생각도 안 했었다. 군복무 시절에 창고 관리병을 했는데, 판자가 엄청 많이 남는다. 군대라는 데가 표현도 못 하고 답답하고 부조리하고 그런 면이 있지 않던가. 그래서 그때부터 그런 걸 그리기 시작했다. 말로 못 하는 걸 그림으로 그려 내니까, 같이 생활했던 동기들과 분대원들이 되게 좋아했다. 이해하고 공감하는 모습들을 보면서 재미를 느꼈다.

전역을 한 이후에는 회사에 다니면서 그림 그리는 작업을 이어 갔다. 그전에도 전시 보는 걸 좋아했고, 어느 순간부터는 나도 할 수 있겠다는 생각이 들었다. 그러다 회사를 그만두게 됐다. 적성에 조금 안 맞기도 했고, 공모전을 통해 전시가 들어오기도 했고, YAP에도 들어오게 됐고 해서…. 사실 나에겐 YAP에 들어온 일이 컸다. 경력이 거의 없을 때 들어온 거라, 작가 활동을 YAP 소속으로 시작했던 거나 다름없다.

회화과 출신들은 대학교 시절부터 엄청나게 그림을 많이 그리시는데, 회화과 출신은 아니라서 나는 뭔가 많이 그리진 않는다. 그리고 싶은 이미지가 딱 떠오를 때 작업을 한다. 다작을 하는 스타일은 아니다. 전업 작가님들은 어쨌든 그림을 파셔야 하니까 계속 만들어 내시지만, 나는 굳이 그럴 필요는 없으니까, 작품 팔아서 생계를 유지할 건 아니니까. 지금은 영상 관련해서 프리랜서로 일하고 있다. 어느 정도 생계는 해결이 되니까, 정말 내가 그리고 싶은 것만 그린다.

작업 방식의 차이인 것 같다. 물론 개인전 잡히면 거기에 맞춰서 엄청 짜내서 할 때도 있는데, 그렇게 해선 좋은 작업이 안 나오더라. 나도 내 작품이 팔리면 좋긴 한데, 작품이 많이 팔리게 되면, 그림만으로 먹고살 수 있다면 나도 전업 작가를 할지 모르겠다. 그런데 솔직히 그렇게 되길 바라진 않는다. 그렇게 되면 작품의 성격이 많이 바뀔 것 같다. 생계의 수단이 되어 버리는 작업은, 지금처럼 생계와는 별개로 내가 진짜 하고 싶은 작업과는 성격이 달라질 거라는 두려움이 있다.

그렇게 되면 애초에 내가 그림을 그렸던 목적이 상실되는 것이니,

채정완, 〈투머치〉, 112.1×162.2cm, acrylic on canvas, 2020.

나에겐 의미가 없다. 돈 벌 수 있는 기술은 따로 있으니, 프라이드까지 깨면서 그런 그림을 그리고 싶진 않다. 그리고 또 어차피 안 팔릴 작업이라서…. 그래서 판매에 대한 고민은 안 한다. 판매에 대한 고민이 들어가게 되면, 하고 싶은 이야기가 온전하게 잘 전달되지 않을 것 같다. 또 그게 빠지면 내 작업의 매력이 없어지는 거니까. 내 작업을 좋아해 주시는 분들은 그런 걸 보기 위해서 좋아해 주는 건데, 그게 사라져 버리면 재미도 없어지는 거다.

그만두어야겠다는 생각은 잘 때마다 한다. 그림을 안 그렸다면 오히려 행복하게 살 수 있었을 것 같은데…. 20대 때는 이런 고민을 잘 안 했는데, 서른이 넘고 하니까. 여자 친구와도 오랜 기간도 연애를 해왔기에 결혼 이야기도 나오고 하니까. 대출을 받으려고 해도 회사에 들어가야 되고, 회사에 들어가면 그림이야 그릴 수 있겠지만, 전시 같은 걸 하기가 힘들어지니까. 그래서 프리랜서를 하면서 고집하는 건데, 심경이 다소 복잡하다.

그림을 그려서 불행하다는 게 아니고, 만약에 그림을 안 그렸다면 조금 더 명확한 미래가 보이고 뭔가 계획적으로 살 수 있었을 것 같기도 하다. 성과는 아무것도 없는데, 이걸 붙잡고 있는 것이 단순히 나의 고집이 아닐까 하는 생각을 많이 하게 된다. 정말 쓸데없는 짓일 수도 있겠다 싶은 생각도 들고…. 그래도 뭔가 계속 끌리는 게 있으니까 놓지 못하고 있을 텐데, 왜 끌리는지는 나도 모르겠다. 분명 재미는 있다. 내가 이걸 왜 하고 있을까를 물으면서도, 다른 걸 다 제쳐 두고 하게 되니까. 그만둬야지 생각하다가도, 그만둘 순 없고, 생

각만 하는 거다.

원래 회사 그만두고 영화를 찍으려고 했다. 영화판에서도 조금 있다가, 작가 활동하면서 영화도 같이 시작했었다. 연출도 하고, 시나리오도 시간 날 때마다 쓰고, 단편 영화를 몇 작품을 찍기도 했다. 그렇게 하다 보니 영상 쪽으로 기술이 생겼고, 그쪽으로 돈을 벌 수 있게 됐고….

작품에 대해서도 요즘 스스로 질리는 감이 있다. 비슷한 형식으로 계속 그려 오기도 했고, 뭔가 표현을 바꾸고 싶다는 생각을 많이 하고 있어서, 한번 영상 작업을 하고 싶은데, 그건 또 돈이 많이 드니까. 캔버스를 사는 거랑은 비교가 안 될 정도로 많이 드니까. 실상 돈에 대한 고민을 제일 많이 한다. 사회 비판적인 상징성, 그런 작업만 해왔다 보니 조금 표현을 넓히고 싶은 마음도 있다. 매체가 다양해지면, 표현 가능성도 많아지고, 접근방식도 달라지니까. 어떻게라도 조금 더 돈을 모아서, 내가 하고 싶은 걸 하고 싶은 그런 고민. 그런데 사실 답이 없다.

인스타그램 @jungwanchae

천윤화
— 진열된 도시

고등학교 때 호주로 건너가 10년 정도 살다가 왔다. 사람들은 자신이 익숙한 공간과 풍경을 신경 쓰면서 보지는 않는다. 그런데 고등학교 때 완전히 다른 세계로 가버리니까, 주위에 있는 공간 자체를 눈여겨보게 되더라. 이방인의 시선이라기보다는 생존을 위한 시선이었다. 길을 잃지 않아야지만 학교에 갈 수가 있고, 길을 잃지 않아야지만 누군가에게 영어로 물어보지 않아도 되니까. 정말 길가의 풍경을 세세하게 다 외울 정도로 공간을 대해야 했다.

고등학교 때 그런 시기가 있었다는 사실이 나중에 작업을 하면서 떠올랐다. 대학교 때 작업을 하면서, 길에 대해서 관심을 가졌었다. 다른 소재와 주제도 많은데, 왜 하필 길이나 도시의 공간에 대해 관심을 가지게 된 것일까를 물었을 때, 그 최초의 기억이 고등학교 때의 그 시기였다. 살기 위해서 뭔가를 유심히 살펴봐야 했던….

천윤화, 〈Unrealistic reality〉, 117×80cm, 판넬에 아크릴, 2018.

회화과에 진학하고서, 처음에는 일러스트처럼 예쁜 그림을 많이 그리고 싶었는데, 미니멀리즘을 공부하면서 약간 빼는 것에 대해서 관심을 갖게 되었다. 단순화시키며 아름다운 지점을 찾아가는 것. 뭔가 더해서 아름다운 게 아니라, 덜어 내면서 아름다운 지점을 찾아간다. 빼고 빼서 남은 형태가 선이었을 때, 내겐 가장 예뻐 보였다.

　코스트코나 이케아 같은 데 가면, 상품들이 진열된 풍경 끝에 소실점들이 있다. 그런 풍경을 어떻게 하면 더 단순화시킬까 고민하다가 네모의 도형만 남았다. 내 그림 안에 들어 있는 네모 박스들은 거기서부터 시작되었다. 다소 진부한 이야기일 수도 있지만, 그 박스들을 좀 크게 보면 도시의 이미지다. 호주 멜버른에 있었는데, 완전히 계획도시여서, 매장에 건물들이 진열된 상품처럼 보인다. 한곳에 서 있으면 저 멀리의 소실점이 보일 정도로⋯. 큰 그림 안에 들어와 있는 내 자신을 그렇게 표현하고 싶었던 것 같다.

　중학교 때 예고 입시를 준비하다가 건너간 케이스이다. 예고 입시를 하는 돈이랑, 호주를 갈 돈이랑 비슷했다. 그럴 거면 차라리 유학을 가자, 이런 마음으로 친구랑 둘이서 같이 떠났다. 그때는 다들 잘 몰라서, 그냥 뭐 괜찮겠지 하고 부모님도 선뜻 보내 주셨던 것 같다. 나도 너무 어려서 그냥 몰랐던 거다.

　호주에서의 입시는 포트폴리오를 내는 방식이다. 고등학교 기간 동안, 뭘 하던 상관은 없고, 그 과목을 고를 수가 있다. 만약에 회화과를 가고 싶다면, 미술 관련된 수업을 주로 들으면 되고, 그 결과물을 포트폴리오 형태로 낸 다음에 면접을 본다. 물론 수능 같은 제도도

있다. 시험을 한 달 동안 본다. 학생들마다 다른 과목을 골라 놨으니, 각자가 자신의 과목이 배정된 주에 시험을 본다. 이번 주에 시험 2개, 다음 주에 시험 하나, 이렇게 과목마다….

어느 정도는 공교육이 해결해 주는 시스템이고, 커리큘럼으로 다 되긴 하는데, 조금 더 잘하기 위해선 클럽 활동을 하고, 또 포트폴리오 쌓아야 하다 보니, 거기에도 미술 학원이 있긴 했다. 한국 선생님이 운영하는….

고등학교 때는 이런저런 회화적 시도들을 많이 경험하게 한다. 한국처럼 입시 위주의 분위기는 아니다 보니, 미술 선생님이 굉장히 바쁘다. 그리고 대학교에 가서는 학교의 화풍에 영향을 많이 받는다. 한국에도 학교마다의 풍이 있지 않나? 호주도 똑같다. 학교마다 추구하는 길이 있는데, 우리 학교는 약간 미니멀리즘을 좋아하는 학교였다. 색면 추상이라고 하나? 몬드리안처럼 색으로 가는 추상. 점수를 잘 받으려면 그런 요소들을 조금 집어넣어야 했고, 또 하다 보니 나한테 잘 맞았다.

대학을 마치고 2년 더 호주에 있었다. 거기서도 작업을 했다. 그래도 회화과를 나왔으니 이 전공으로 뭘 해봐야 하지 않나 싶어서…. 내가 있을 때는 호주 시장이 호황이어서 작품 판매도 많이 됐다. 갤러리들도 많고, 전체적으로 작품이나 누군가가 만든 공예품을 산다는 것에 사람들이 거리낌이 없었다. 구매의 연령대도 넓다. 요즘은 아무래도 경제가 안 좋아서 수요가 없다고 전해 듣긴 했는데….

호황의 이유도 있겠고 국가의 정서 차이도 있는 것 같다. 아무래도

천윤화, 〈Within and without〉, 120×120cm, 판넬에 아크릴, 2020.

우리나라에서는 아직까지 사치품이라는 인식이 있는 편이라. 이제 서서히 취미의 영역으로 넘어가고 있는 듯하다. 맨 처음에 한국 왔을 때도 그걸 걱정했다. 얼마나 수요가 있을까 싶어서…. 그런데 전시 기회는 한국에서 조금 더 많은 분위기이다. 참 신기한 게 판매는 호주가 많은데, 한국은 뭔가 사람들이 이미지 소비는 하면서도 실질적인 판매가 그 이미지를 서포트하지 않는다.

길 가다가 우연히 본 어떤 그림이 마음에 드니까 사야겠다, 이런 문화가 생각보다는 없는 것 같다. 그런데 전시는 많이 열린다. 갤러리 수도 호주보다 훨씬 더 많고, 어떤 면에서는 전시를 하기도 더 수월한 편인 것 같다. 호주에서는 전시하기가 굉장히 힘들었던 게, 거의 다가 공모이다. 돈을 내고서라도 할 수가 없다. 공모의 경쟁률도 엄청 치열하다.

지금 호주는 약간 고인 물 같은 느낌이 있고, 나라 안에서 충분히 수요가 이루어지다 보니까, 새로운 것에 대한 관심은 조금 덜한 것 같다. 아니면 너무 특이한 작품밖에 없다. 반면에 한국은 실험적인 작품들이 덜하긴 해도, 이제 새로 시작하는 시장이란 느낌으로, 뭔가 여러 가지 신선한 시도들이 있다. 호주에서는 이상한 시도는 많이 해도, 그 이상한 시도들조차 예전에 어디선가 봤던 시도들이다. 그런 면에서 한국이 조금 더 다이나믹한 것 같다.

인스타그램 @yunachunart

최가영
— 신앙으로서의 미술

절에 처음 가본 경험이 고등학교 2학년 때였다. 4천왕 있는 일주문 지나가면서 너무 무서웠던 기억, 다리가 후들거리게 하는 힘이 느껴졌다고나 할까? 그런데 사실 가만히 살펴보면 무서울 건 딱히 없다. 작업적으로, 그림의 장르를 떠나서, 그런 힘을 갖고 싶다는 생각을 했다. 그런데 막상 불교회화로 들어와 보니, 그림 안에 내 자신은 없었다. 자기 이야기를 하는 게 아니고, 부처님의 이야기를 하고, 그림마다의 스토리에 맞게 자기 자신을 절제한다.

학부에서는 서양화를 전공했다. 대학원에 진학하면서 불교회화를 처음 접했다. 이러한 이력에 관해 관심을 주시는 분들도 더러 있었다. 전향의 동기는, 불교회화 작품에서 느낄 수 있는, 절제되어 있지만 그 안에 충만한 힘에 압도되었던 경험이다. 또한 작가 개인의 생각을 표현하는 일반적인 회화보다는 종교회화를 주제로 풀어 간다는

최가영, 〈미로, 걷다3〉, 85×115cm, 비단에 혼합재료, 2017.

점에 매료되었던 것 같다.

사실 집안의 종교는 기독교였는데, 사춘기를 지나면서 종교에 대한 생각을 다시 해보면서 회의감을 느끼게 되었다. 다시 스스로의 종교를 찾아가는 여정 중에, 불교의 철학적 성격에 먼저 관심을 갖게 되었다. 그림에 담는 스토리도 자기 수행으로 번뇌를 넘어 부처님을 닮겠다는 내용이다 보니, 좀 더 관심을 갖게 되면서 종교도 아예 불교로 바뀌게 됐다.

대학원에 진학하면서 불교회화에 깃든 사상과 더불어 재료적인 기법 등을 배웠다. 서양의 물감(유화, 아크릴 등)을 사용하다가 동양적인 재료(석채, 봉채, 금분 등)들을 사용하다 보니 준비과정, 제작과정, 완성 후의 관리까지 처음부터 다시 익혀야 했다. 이전까지 내가 그림을 그렸던 환경과는 너무나도 달랐다. 작품 한 점을 올곧이 완성하기까지의 연습시간이 많이 걸렸고, 불교회화라는 종교화의 특징상 작가의 마음가짐, 신앙심, 공력을 담아 스스로 느끼고 그리는 것이 중요했다.

그림을 보시는 분들이 불교 신자일 수도 있고, 아닐 수도 있지만, 뭔가 전통적이고 현대적인 요소들이 섞여 있는 그런 느낌을 좋아하시는 분들은 계시고, 불교회화이기 때문에 보러 오시는 분들도 계신다. 개인적으로도 작업은 신앙이기도 하고, 예술이기도 하다. 결국엔 내 이야기와 생각을 넣는 그림은 아니고, 부처님에게 닿고 싶은 마음으로 그리게 되더라. 이 그림이 상대방에게 보였을 때, 아무래도 진심이 느껴져야 되니까. 그러다 보니까 내가 느끼는 부처님을 진심을 다해 담아야겠다는 마음가짐으로 임한다.

전통 불교회화를 몇 년간 작업하고 전시를 해보면서, 전통의 명맥을 이어 간다는 것에 대한 책임감을 갖게 되었다. 불교회화를 논할 때 전통이란 단어를 배제할 수 없는 이유는, 전통재료와 표현기법의 연마가 베이스이기도 하고, 미술사의 흐름에서 불교회화 특징과 변화과정이 차지하는 부분이 크기 때문이다. 그러나 천년이 지난 불교회화의 기존 작품을 임모(臨摹 : 원작을 보면서 그 필법에 따라 충실히 모사하는 것을 의미)하면서, 새로운 도상의 불교회화에 대한 갈망도 생겨나기 시작했다. 그 갈망이 지금으로까지 이어지고 있다. 전통을 지키되, 현대적 감성들을 담아 보고자 노력중이다.

　　현재 작업하고 있는 주제는 미로 속의 부처이다. 미로는 인간의 인생살이를 시각적으로 표현한 것으로, 종착지에 우리가 알고 있는 부처의 모습이나, 부처를 대신할 다른 형상을 배치한다. 부처를 대체하는 이미지로 '법륜(法輪)'을 차용하는데, 발바닥에 수레바퀴를 그린 형태이다. 기원전에는 부처의 형상화를 금기시하는 무불상(無佛想)시대였다. 법륜(法輪)도 이런 부처님의 상징으로 등장했던 것으로 보여진다. 부처님은 진리의 가르침으로 중생의 모든 번뇌를 굴복시킨다는 의미, 그리고 수레바퀴가 때와 장소를 구별하지 않고 굴러갈 수 있듯 부처님의 가르침도 어느 한곳에 머물지 않고 중생을 교화한다는 의미에서, 수레바퀴를 전법(傳法)의 상징으로 여긴다. 즉 미로와도 같은 인생길을 걸어가는 수행 끝에, 종착지에서 부처의 진리와 만나는 환희의 감정을 표현하는 작업이다.

　　화가로서의 애로사항이라면, 세상에 그림 잘 그리는 사람들이 너

최가영, 〈미로, 무소의 뿔처럼 혼자서 가라4〉, 120×90cm, 비단에 혼합재료, 2019.

무 많다는 거. 나는 왜 이것밖에 못 그리지, 스스로를 자책하는 편이다. 더 잘 그리고 싶어서 계속 그리는 것이기도 하다. 내가 아직 부족하다는, 그 결핍감이 어떤 동력인 것 같기도 하다.

조금 더 창작의 방향성으로 나가고자 할 때가 힘들었다. 서양화과를 졸업하고서 불교회화로 넘어왔을 때가 23살이었으니까, 조금은 어린 나이였다 보니까, 이렇게 해도 되나? 이게 맞나? 혼자서 고민한 시간들도 많았다. 사람들에게 불교회화하면 떠오르는 이미지가 있고, 마니아 분들에겐 떠오르는 이미지가 보다 세세하다 보니, 처음엔 그 이미지로부터 벗어난다는 시도가 너무 힘들었다. 그래도 지금은 바라보는 시선이 많이 바뀌셨다. 시간이 쌓이면서 나 역시 작업이 안정되어 가고, 관심 있게 봐주시는 분들 덕분에 힘을 내곤 한다. 모든 이에게 100프로 만족을 줄 순 없다고, 단 한 명이라도 통하면 되었다는 변명으로 스스로를 다독이면서 말이다.

조금 안타까운 현실, 동양화가 맥이 끊긴다는 이야기가 나온다. 수묵산수화가 진짜 어렵다. 구도 보는 법이 서양화랑 완전히 다르다. 제대로 공부를 하려면 시간이 오래 걸린다. 물론 화가의 삶이 가난하고 먹고살기 힘들긴 하지만, 시간이 얼마가 걸려도, 지킬 건 지킨다는 마인드로 버티는 친구들이 결국엔 살아남더라.

불교회화에 입문한 지 올해로 15년이 되었다. 무엇이든 10년 버티면 된다고들 어른들이 말씀하시지만, 솔직히는 잘 모르겠다. 그러나 분명한 사실은, 지금까지의 작업들로 쌓은 토대와 그동안의 전시를 통해 얻은 경험적 양분으로 버티고 있다는 것. 그래서 나 역시도 후배들에게 10년을 버텨 보라는 말을 하게 될 것 같다. 좋아하는 것을

하는 사람이 성공한다는 말도 있으니, 소신을 가지고 한 분야에서 열심히 정진한다면, 분명 길이 보일 것이라고 믿는다.

blog.naver.com/hiro9875

최은서
— 질서와 무질서의 공존

대학원 때까지는 배우는 단계니까, 이런저런 표현 기법을 다양하게 시도해 보다가, 내 작업을 시작할 때부터 추상을 택했다. 교수님들이 추상을 좋아하시는 분위기였고, 유행하던 시기이기도 했고, 나 스스로도 추상 작업을 좋아했다. 하지만 추상만 계속 하다 보니까 그런 표현 방식에는 한계가 있었다. 추상만으로는 어떤 변화를 주기가 힘들었다. 그래서 점차적으로 그림 안에서 구상의 지분이 늘어가기 시작했다.

　YAP에 들어오게 된 것이 한 계기도 했다. 다른 작가님들도 시장을 많이 고민하시니까, 그 영향을 안 받았다고 할 수 없다. 그도 그렇고, 시기적으로도 약간 매너리즘에 빠져 있었다. 작품이 잘 팔리지도 않고 하니까, 이 방향성으로 계속 끌고 나가긴 힘들겠다 싶었다. 그래도 주제를 완전히 버리고 싶진 않아서, 조금 비트는 방식으로 구상을

최은서, 〈forest05〉, 40.8×30cm, oil on canvas, 2016.

차용했다.

사실 지금 하고 있는 작업들은 어느 정도 시장과의 타협을 고민한 경우들로, 내가 좋아하는 스타일은 아니다. 개인적으로는 상업적 요소를 덜어 낸 전통적인 느낌을 좋아하는데, 스타일을 바꾸니까 관람객들이 더 좋아해 주신다. 그런 관심이 그림을 그리는 동기부여가 되기도 하고….

내가 하고 싶은 것과, 잘할 수 있는 것과는 조금 다른 느낌이다. 이런 식으로 하고 싶은데, 막상 내가 그리면 이런 식으로 잘 안 되고…. 하고 싶은 쪽만 고수할 수는 없으니, 조금 잘하는 쪽과 섞어서 해야 하지 않나 싶었다. 지금의 작업이 진짜 좋아하는 스타일은 아닌데, 또 그리는 건 더 잘 된다. YAP 작가 분들 중에도 개인적으로 좋아하는 스타일의 작가 분들이 몇 명 있다. 나도 그렇게 하고 싶은데, 그렇게는 안 된다. 그로테스크하게 할 수는 있는데, 내게 추상은 원하는 느낌대로 잘 하기는 힘든 영역 같다.

추상에서는 컴포지션이 가장 중요하다. 작가들은 추상을 딱 봤을 때 느낌이 온다. 감각적으로 그렸는지, 컴포지션 구성이 잘 됐는지. 사실 그려 보면 잘 그리기가 힘들다. 막상 그려 보면 어려운 그림이다. 추상도 배워야 한다. 화면구성의 능력이 늘려면 많이 해봐야 한다. 직접 해봐야 아는 것들이 있다. 물론 옛날부터 있어 온 사조에서 벗어나기가 힘든 것도 사실이다. 뭔가 새롭게 하기는 어려운 영역이기도 하다.

반면 관객들이 잘 모르고 보는 게 추상의 메리트인 것 같다. 약간 미스테리하기도 하고 신비롭기도 하고, 누구나 대번에 이 그림 뭘 그

렸는지를 아는 건 재미가 없지 않은가. '뭐지?' 하면서 보다가 그 다음에 다시 보면 또 다른 느낌이 들기도 하고…. 감상자도 추상 마니아가 많지만, 사실 내 생각으로는 그리는 사람이 더 즐거운 장르 같다. 굉장히 희열감을 느끼는 작업이다.

내 지금의 작업도, 보는 사람들에게 추상처럼 다가갔으면 좋겠다. 예전에 추상을 좋아했어서 그런지, 구상을 그려도 추상처럼 다가왔으면 좋겠다는 생각이다. 해석이 아닌 직관적으로 감상할 수 있는…. 개인적으로 내러티브 있는 그림을 별로 좋아하지 않아서 그런 것 같다.

추상 작업을 할 때의 주제는 욕망 덩어리의 형상화였다. 지금은 실제의 것들을 구상의 화법으로 반영하고 있다. 쓸모없는 에너지가 집적된 잔여물 같은 것들. 쓸모없는 것들이지만, 색감 같은 것들을 화려하게 해서, 다시 그 사회의 일부로서의 가치를 회복한다는, 지금은 이런 주제로 나아가고 있다.

생성과 소멸의 과정을 반복하다 보면 그런 잔여물이 나올 수밖에 없고, 어째 됐든 그런 것들도 이 사회의 일부로서 함께 존재하는 것들이지 않던가. 정돈된 것만 사회의 일원이 아니니까, 질서가 있는 쪽을 일종의 권력이라고 본 것. 분명 질서와 무질서가 공존하는 세계인데…. 요즘의 관심사는 정돈된 세계와 무질서한 세계의 조화이다. 인공적인 생태계라고 할까? 실재하는 자연이 아니라 사람들이 인공적으로 조성하는 자연의 느낌으로, 정돈되고 완전한 세계에 잔여의 파편들을 합성한 풍경이다.

최은서, 〈forest10〉, 80.3×116.8cm, oil on canvas, 2017.

주제를 '카오스모스(Chaosmos)'라고 적어 놓은 게, 카오스와 코스모스를 합친 단어이다. 카오스는 혼돈이고, 코스모스는 질서니까. 사람마다 결핍이 있고, 욕망이 생기는 것도 그 결핍을 없애려는 일종의 본능적 충동인데, 그걸 아무리 없애려고 해도, 또 다른 결핍은 생겨나기 마련이고…. 그런 순환 혹은 반복을 그림으로 표현하려고 한 것 같다. 뭔가 딱 깨끗한 느낌이 아니라, 약간 흐트러진 느낌. 그런 효과를 주고 싶었다.

회화과 다닐 땐, 표현 기법에 대해서 이런 거 저런 거 다 연습해 보고, 자기 작업은 자기가 알아서 선택하는 문제인데, 내겐 추상이 질리지 않았다. 구상은 박제된 느낌이랄까? 추상은 볼 때마다 편안한 느낌이었다. 그래서 그 당시에는 그런 걸 했었는데, 작업은 또 다른 문제이니까.

그 전에 추상 작업만 했을 때는 전혀 안 팔렸다. 계속 그렇게 해가지고 계속 안 팔렸으면, 그림을 그만뒀을 것 같다. 아무도 안 알아주는 그림을 왜 그리고 있지? 이런 생각이 들었을 테니. 어쨌든 시장성을 고민하면서 화풍도 변하고, 사람들도 좋아해 주고 하니까, 그림 그리는 동기 부여가 됐다. 때문에 작업에 있어 그것이 큰 지분이라고 생각했는데, 막상 계속 이렇게 해보니까 그렇지도 않다. 그 당시에는 사람들이 알아주는 게 굉장히 좋았는데, 그렇게 큰 요소는 아니었다. 하지만 그렇게 한 번도 팔지 못하고 있었으면, 아마 진즉에 그만두었을 것 같다.

아마도 앞으로는 점차 추상으로 다시 돌아가지 않을까 하는 생각

이 든다. 지금도 약간 그런 느낌이긴 하지만 초현실주의 느낌으로 가고 싶은 생각도 있다. 조금 더 초현실이거나 조금 더 추상이거나, 그런데 또 해봐야 아는 문제다. 또 그려 보면 어떻게 될지 모르니까.

그런데 이걸 어떻게 해야지, 라고 생각하고 하는 건 의미가 없는 것 같다. 어차피 그렇게는 잘 안 된다. 이런 방향으로 가야지 하며 억지로 해봤자 잘 되지도 않고…. 지금의 작업 스타일은 즐긴다고 할 수는 없는데, 그냥 이렇게 그려지는 것 같다. 어쩔 수 없이…. 이렇게 그려야지 하고 그리는 게 아니라, 이렇게 그려지고 있는 거다.

작업을 즐겁게 한다기 보단 여유 있게 하는 편인 것 같다. 치열하게 하는 작업은 나랑 잘 안 맞는 것 같다. 치열하게는 못 하더라도, 대신 꾸준하게는 한다. 중간에 그만두지 않고 꾸준하게는 해왔다. 이걸로 스트레스를 받고 싶지가 않다. 그런데 또 잘못된 방법인 것 같기도 한 게, 사실 스트레스를 안 받을 수는 없는 건데, 진짜 성공하려면 스트레스 받으면서 미친 듯이 해야 될 것 같은 생각도 드는데, 그랬다가 그만둘까 봐서. 그만두고 싶지는 않아서, 그래서 가늘고 길게 가겠다는 생각이다.

한민수
─ 호모데웁스(HOMODEOOPS), 실수하는 인간

서강대 신문방송학과를 졸업하고, 동국대학교 서양화 학과로 편입해서 들어갔다. 어렸을 때부터 그림을 좋아했다. 고등학교 때 잠깐 미대로의 진학을 고민하기도 했었지만, 이렇게 말하면 조금 웃긴데, 성적이 좋았던 편이라서 부모님이 반대를 하셨다. 또한 화가는 그림에 대한 뛰어난 재능이 있는 사람이 하는 거지, 그냥 평범하게 좋아만 해서는 안 될 것 같다는 생각에 포기를 했다. 그런데 좋아하는 마음만큼은 어쩔 수가 없었다.

대학교에 들어와서는 '서강 미술반'이라는 서클에서 활동했다. 서강대학교가 연극이 강하다. 그래서 계속 무대미술을 했는데, 서클활동만으로는 욕구가 채워지지 않았다. 군대 갔다 와서는 도저히 안 되겠다 싶어서, 편입 준비를 하기 시작했다.

미대를 가서는 너무 좋았는데, 졸업을 하고 나니까 또 마땅히 할

게 없었다. 그래서 잠시 언론고시도 준비했었다. 각계의 전문성을 지닌 기자들이 있지 않은가. 미술 쪽 관련해서 기사를 쓰는 일도 해볼 수 있겠다 싶어서…. 그것도 1년 반 정도를 했었는데, 모든 걸 걸고 준비하는 이들에 비한다면 나는 그 마음이 강하질 않았고, 작업을 하고 싶은 마음이 계속 들고 하니 그도 안 되겠더라.

벽제 무대예술 아카데미에서 또 1년 정도 무대 공부를 했다. 한창 한예종이 인기였던 시절이라, 친구들이 영화나 연극 쪽에 많이 진출해 있었다. 대학 시절에 무대 디자인도 했었으니까 본격적으로 연극 쪽에서 일해 보면 어떨까 하는 생각이었다. 그 후로 4년 정도는 무대 디자인을 하고, 영화 미술 쪽도 한 2년 했었다. 그런데 연극도 그렇고, 영화도 그렇고, 도저히 못 하겠더라. 계속 연출 마인드가 있었던지, 시각적인 디자인만으로는 만족이 안 됐다. 내 이야기를 하고 싶은 마음이 더 강했다.

그럼 도대체 뭘로 만족할 수 있겠냐는 고민을 하다가, 그림을 그려야겠다고 결심하고, 서른 중반의 나이에 러시아로 가서 3년 정도 레핀대학교에서 공부했다. 남들보다 늦게 시작한 만큼, 미술에 대해서 잘 몰랐다. 편입해서 고작 2년 다닌 걸로 뭘 알겠나. 콤플렉스 아닌 콤플렉스가 있었다. 내가 지금 테크닉을 쌓지 않으면, 40대 가서 아무것도 안 되겠구나 싶어서, 아주 기초적인 것들부터 다시 배우러 갔다.

어학과 실기 시험을 치르고 1학년부터 다시 시작했다. 생각해 보면 그림을 그리는 일에 있어 그 3년의 시간이 큰 밑거름이 되었다. 러시아에 갈 때부터, 돌아와서 마흔 전까지는 1회 개인전을 하겠다고 마

한민수, 〈증강현실〉, 130.3×162cm, acrylic on canvas, 2019.

음을 먹었다. 그리고 38살에 돌아와서 40이 되던 2013년 봄에 '오후 2시 옥상에 오르다. 오후 2시 홍제천을 걷다'라는 제목으로 나무 화랑에서 첫 전시회를 했다.

화풍에 대해서 처음에는 여러 방향성으로 고민을 많이 했다. 화가 베이컨을 굉장히 좋아해서, 한동안은 많이 모사를 해봤었다. 베이컨을 모사하면서 들었던 생각이 뭐였는가 하면, 저 감각은 따라 할 수 있는 게 아니라는 것. 내가 따라서 해보면 비슷한 게 나올 거라고 생각했는데, 그게 아니더라. 그 사람의 시각으로 보고, 그 사람이 신체화되서 표현되는 것이기 때문에 그건 모사가 불가능하다. 내 삶이 그 사람의 경험에 근접하지 않으면 내가 따라 할 수 없는 거구나 하는 것을 느꼈다. 그런 자각 이후로 내 주변을 둘러보기 시작했다.

시기적인 영향도 있었던 것 같다. 20대 때나 30대 때는 그림이라는 게 감성이 앞선다고 생각을 했고, 사실 아직도 그런 열망이 없는 건 아니지만, 30대 후반 정도가 되니까 그런 열망이 덜해지고 보다 이성적인 작업으로 넘어가게 됐다.

형식은 어떻게든 바뀌어 왔을 수 있지만, 사람에 대한 생각들은 계속 있었다. 『호모 데우스』라는 유발 하라리의 책, 인간이 미래기술이 발달하면 신에 가까워진다고 하는…. 나는 좀 달리 생각했다. 미래에도 인간으로서 존재하기 위한 이유는 '호모 데웁스'라고, (HOMO : 인간 / DE OOPS : 실수할 때 내는 소리) '실수하는 인간'이라고 생각했다. 인간으로서의 의미가 있는 건, 실수를 하기 때문이다.

예전에는 도시에서 소외된 사람들을 그렸었는데, 도시에서 소외된

사람들이 미래의 첨단 기술이 발달했음에도 불구하고, 그 기술을 이용함에 불구하고, 여전히 소외된 모습을 가지고 있을 거라고 생각했다. 내 그림에 등장하는 인물들은 팔이 없다. 자본주의에서 팔은 노동하는 기관이다. 내 그림의 세계에 있는 사람들은 그저 앉아 있고, 멍하니 걷고 있으며, 혼잣말을 하고 있다. 노동에서 소외된 군상들이 하는 행동들만 계속하고 있다. 자본주의 도시 생활에서 소외된 계층, 용도 폐기된 사람들. 2018년부터 이 모티브를 첨단기술과 결합된 모습으로 작업하고 있다. '호모 데우스'의 첫 작업이 그런 주제의식이었다.

호모 데우스 시리즈 이전 작품들에 등장하는 사람들은 눈 코 입이 없다. 자기가 보고 싶은 걸 못 보고, 하고 싶은 말들을 못 하는 거다. 소외된 계층들이 안으로 울부짖는 것 같다는 느낌. 안으로 고함을 치고 있는 것 같지만, 결국엔 아무것도 없다. 2018년부터 작업이 바뀌긴 했지만, 첨단 기술의 이기를 누린다 해도 마찬가지 상황일 것 같다. 눈 코 입에 뭔가를 장착한다. 그런데 그게 또 소통을 막고 있다. 그게 이목구비가 없는 모습이랑 똑같다고 생각했다.

호모 데우스 이전 작품은 제도적 구조적 소외에 대해 표현하고 있다면, 그 이후로는 기술적 소외까지 덧대어진 시대상이다. 포스트 휴먼이란 주제에도 관심이 많고, 인간이 어떻게 변화할 것인가에 대해서 절대 스마트하거나 우아하게 변할 것 같지 않다고 생각하는 입장이다. 여전히 소외되어서 있을 것 같다.

기계에게 오류는 수정되어야 할 사안이지만, 인간에게 실수는 굉장히 긍정적인 요소가 많다. 실수로 인해서 뜻밖의 가능성이 발견되

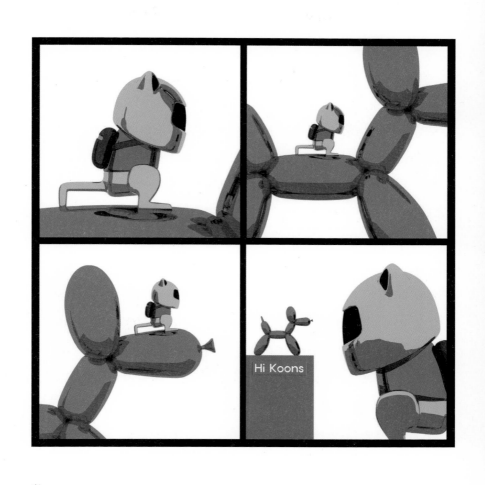

한민수, 〈Hi, Koons〉, 50×50cm, Pigment print, ED.25(4ea), 2019.

기도 하고, 실수로 인해서 더 나아갈 수 있고, 딱딱한 분위기가 엉뚱한 실수로 인해서 풀릴 수가 있고, 어찌 보면 기계의 발명 자체가 인간의 실수일 수도 있고…. 호모 데우스에겐 모든 게 예측 가능하지 않겠나? 그럼 너무 재미없지 않을까?

늦은 나이에 시작했지만 초반에는 공모전에 자주 당선이 되었다. 나중에 생각해 보면 주최 측이 내 작업을 그때 당시 유행했던 팝아트로 분류한 것 같다. 팝아트란 건 사실 대중문화에 대한 태도이다. 긍정적으로 바라보고 소비하는 쪽이 있고, 대중문화의 자본주의적 논리를 비판하는 부류가 있는데, 어떻게 보면 나는 고전적인 방식으로 그림을 그리는 경우이다. 전혀 대중문화적인 코드랑은 관계가 없다. 그런데 계속 팝으로 분류가 되다 보니, 그럼 한번 내가 생각하는 팝을 해보자, 하면서 제프 쿤스의 작업을 패러디해서 팝아트 장르 자체에 대한 질문을 하고 싶었다. 팝아트가 기존의 미술에 대한 반발로 나온 것들이다 보니, 대중문화의 코드를 가볍게 사용하고 있지만 어떻게 보면 굉장히 개념이 강한 미술이다.

다른 작가의 작품을 패러디 할 때는 대부분 비판적인 시각들로 접근하는 경우가 많다. 나는 그냥 'Hi! Koons'라고 해서, 제프 쿤스한테 그냥 내가 가볍게 인사하고 작품에 대해 농담을 던지는 방식이다. 내가 그에게 별다른 콤플렉스가 없다는 것. 제프 쿤스는 굉장히 성공한 작가이고 나는 그렇지 못하지만, 그걸 비판하거나 깎아내리는 게 아니라, 너도 미술가고 나도 미술가다, 너는 미국에서 가장 잘 팔리고 나는 한국에서 그렇지 않다는 차이가 있을 뿐이다, 뭐 그

런 주제.

늦게 시작한 입장에서의 고민은 그런 점이었다. 39살에 갤러리에 내 작품을 들이밀어야 하는 것. 나이는 벌써 39살인데, 첫 전시를 잡으러 돌아다니는 데 굉장히 뻘쭘하더라. 처음이니 작업이 좋을 수가 없고, 갤러리를 어떻게 잡아야 되는지도 모르겠고, 주변상황을 너무 몰랐다. 어렸을 때야 그냥 부딪히면 되는데, 나이도 있고 하니까 어색하기도 하고….

2~3년 정도, 이게 진입장벽이라면 진입장벽이었는데, 막상 들어가서 몇 년 있으면 자연스럽게 섞이는 것 같다. 그리고 운이 좋게 공모전을 통한 전시 기회가 처음 2~3년 동안 잘 잡혔었는데, 신진 작가 공모전을 여러 번 한 이후에는 그 이상의 공모전에는 안 되는 시기가 있었다. 그러면서 다시 한 번 작품에 대해 객관적으로 바라보게 되고 변화를 모색했었다.

작가라는 게 그런 것 같다. 새로운 작업을 시작하면 2~3년은 재미있게 하다가 그 이후로 슬럼프가 오고, 그래서 좀 더 다른 결의 작업들을 고민해 보고, 2~3년 주기로 그런 것 같다. 나도 2년 동안 침체기가 왔다. 그러다가 2018년부터 '호모 데우스'라는 주제로 다시 시작하니까 조금 더 반향이 있었다.

먼저 시작해서 미술계에서 열심히 활동하는 친구가 그런 말을 하더라. 너는 그래도 나이 들어서 짧은 기간 안에 여기까지는 왔다고, 그러나 밑에서는 이렇게 빨리 올라올 수가 있는데, 중견에서는 그 이상으로 올라가는 건 너무 힘들다고….

작가들마다 다들 나름의 고민이 있는 것 같다. 나는 작업 외적으로는 작품의 판매, 아트 페어 참여, 그리고 좋은 갤러리를 만나서 어떻게 관계를 잘 유지할까 하는 고민이 있다. 작품 내적으로는 계속 새로운 에너지를 만들어 내며 할 수 있을까 하는 불안감이 있다.

인스타그램 @homodeoops_minsu

허진의
― 만화에서 회화로

대학을 졸업하고 부산에서 미술과 상관없는 분야의 회사를 다녔었다. 돈을 조금 벌면서, 부모님께 사회적으로 자립해서 살 수 있는 모습을 보여 주고 싶었고, 또한 그렇게까지 업무가 타이트하지는 않은 직장이어서 퇴근 이후의 시간에는 그림을 그릴 수 있었다. 그때는 지방에 있다 보니까 갤러리쪽으로의 기회가 많지는 않았고, 공모작을 많이 출품을 했다. 그 공모전 일자에 맞추어 작업을 계속했었다. 부장님이 사진 동호회 나가시고 미술에도 상당히 관심이 있으셨는데, 내가 그림을 그린다는 사실을 꽤나 좋아하셨다. 그래서 이런저런 정보를 찾아보시고 알려 주신 것 중에 YAP 모집 공고가 있었다. 그래서 지원을 했고, 몇 년 간은 단체 전시가 있으면 작품만 보냈었다.

그러다가 29살이 되던 해, 미술 작업에 대한 비중을 조금 더 늘리고 싶어서, 직장을 그만두고 다시 서울로 올라왔다. 한 번도 그렇게

허진의, 〈초록빛〉, 116.9×91cm, oil on canvas, 2020.

안 해봐서였는지는 몰라도, 일을 그만두는 것이 어려운 결단도 아니었다. 요즘에는 서울시에서 예술 관련 일을 할 수 있게 해준다. 그 일을 가끔씩 하면서 나머지 시간에는 내 작업에 몰두했다. 학원에 강의를 나간다거나 이런 일은 하지 않았고…. 지금의 삶에 만족하기는 하지만, 직장을 다닐 때보다 지금이 더 행복하다, 뭐 이런 느낌은 피부로 와 닿지 않는다. 다만 돌아갈 수 없으니까 지금의 상황에 만족하며 살아가는 것이지, 그때나 지금이나 행복하지 않을 때가 훨씬 많다. 그런데 대부분 그렇게 살아가는 삶이 아닌가? 행복하지 않은 상태가 불행을 의미하는 건 아니니까.

일하면서 번 돈은 다 전세자금으로 들어갔다. 일단 월세로 나가는 돈은 없었지만, 그렇다고 그림이 당장 팔리는 것도 아니고 해서 우울감이 찾아오기도 했다. 경제적인 것도 문제였지만, 간혹 친구들 사이에서도 도태되는 듯한 느낌이 밀려들 때가 있었다. 친구들 사이에서 어디로 여행을 가자 이런 이야기가 오가도, 나는 옛날처럼 대답할 수가 없었다. 또 사람들에게 베푸는 것도 좋아하는 편인데, 뭘 하기에 앞서 계산을 하게 되는 거다. 이렇게 되면 뭐가 또 힘들어질 텐데 하면서, 돈 들어가는 일부터가 걱정인 거다. 옛날에 생각하지 않았던 것들을 생각하게 되고, 그러면서 자존감은 낮아지고, 그렇게 한 1년 정도 우울증을 겪은 것 같다.

이후에 지인이 운영하는 프로젝트에 들어가게 되면서 다시 조금 일을 했다. 예술인이랑 소상공인들이랑 연결해 주는 일이었는데, 내가 가진 작업 능력이 사회적으로도 도움이 된다는 사실에 자존감을 다시 회복하는 듯하다가, 또 요새는 별 다른 경제활동이 없어서 다시

자존감이 내려가고 있는 상황이고…. 그런 사이클이 반복되고 있다. 이상 같은 건 잃어버린 지 오래다. 뭐가 되고 싶다. 이런 게 없어지고 있는 것 같다. YAP 분들이랑도 이런 이야기를 많이 나눴었다. 그리고 말하지 않아도 통하는 게 있다. 우리 나이 또래들이 모였을 때, 에너지를 받고 가는 그런 분위기도 있고….

대학 때는 '앓이'를 할 정도로 에곤 실레를 좋아했다. 내 성향이 그리로 따라간 것 같다. 미술고등학교를 다니면서 만화를 전공했다. 그러다가 서양화에 재미를 느끼게 됐고, 에곤 실레를 알게 되고, 엄청나게 빠져들었다. 실상 만화의 느낌도 있는 실레의 화풍이기에, 더욱 끌렸던 것 같기도 하다.

만화를 택한 이유는 시간상의 이유였다. 미술로의 진로를 생각하고 있긴 했는데, 고등학교는 그냥 일반고등학교를 다닐 생각이었다. 그러다가 문득 그냥 미리 가자는 결론으로 돌아섰고, 미술고 입시를 갑자기 준비하게 된 것. 고등학교 입시도 대학을 준비하는 것과 별반 다르지 않다. 기본적으로 준비해야 할 실기들이 있는데, 미술고로의 진학을 결정했을 때는 입시가 얼마 안 남아 있는 시기였다. 찾아보던 중에 만화과에 상황표현이란 자유주제가 있었는데, 그건 당장에 가능할 것 같았고, 결국 만화과로 진학하게 됐다.

대학에 올라오면 빨리 입시풍을 버리고 자신의 화풍을 찾아야 한다. 나는 서양화를 준비했던 친구들에 비하면, 그 기간도 짧고 해서, 그 풍이 정립된 애가 아니었던 거다. 돌아보면 되레 그런 이유 때문에 보다 빨리 내가 하고 싶은 그림을 할 수가 있었던 것 같다. 실레

이외의 다른 화가들에겐 그다지 관심이 없었다. 거기에 너무 딱 꽂혀서, 그에 관한 모든 걸 공부하면서 나만의 작업을 해내갔다.

예전부터 시그니처로 그려 넣었던 의상은, 첫 해외여행에서 처음 경험하게 된 이국적인 풍경들이 뇌리에 남은 흔적이다. 칠레 여행 도중에 본 옷인데, 인디오들의 주술적인 의미로 보시는 분들도 많이 있다. 사실 내가 그린 그림 중에는 칠레 옷을 입힌 그림이 잘 팔린다. 그래서 안 그리고 싶은 마음도 있다. 어떤 저항의식이랄까? 이런 그림을 그리면 되게 잘 팔릴 텐데, 주변에서 이렇게 말하면 더 그걸 하기 싫은 것처럼….

작품 속의 노려보는 듯한 시선은 나 자신을 향한 것이다. 이런 사람인 줄 알았는데, 실상 그렇지만도 않은 경우에 대한 실망. 그러나 나에겐 그런 양면성이 없는가를 자문해 보면 또한 그렇지만도 않다는 사실. 날카롭게 쏘아보는 시선은 '그러는 너는 좀 다른가?'를 묻고 있다. 은연중에 나는 그렇지 않은 사람이라는 생각, 그래도 나는 저 사람처럼 저 정도로 나쁘진 않아 하는 생각을 향한 시선은, '그러니까 내가 제일 나쁜 거야'라며 내 스스로에게 되돌려주는 다그침이다.

우리는 그런 양면성을 어느 정도 지니고 살지 않는가. 대외적 관계에서 그런 캐릭터로 규정되지는 않아도, 집에 돌아와서는 나 혼자만이 아는 이면. 그러나 또 이런 반문도 함께 담아내려 했던 것 같다. '이게 원래 나인 걸 어떡해? 그렇게 안 살아도 되지 않나?' 이런 심적 변화의 표현이랄까? 때문에 나를 노려보는 시선을 둘러싼 얼굴은 그 형태가 선명하지는 않다.

물론 칠레 옷 시리즈도 내가 좋아하는 작업이긴 하지만, 요즘에는

허진의, 〈푸른 여자〉, 90.9×72.7cm, oil on canvas, 2020.

다른 실험적 작품들에 몰두하고 있다. 내 결이 아니어서 그러는 건 아닌데, 사람들이 너무 한 면만 보는 느낌이 들어서, 다르게 이야기할 수 있는, 주제 자체가 다른 그림을 그려 보고 싶다.

그 모두가 좋아해서 하는 작업이지만, 상품성을 염두에 두는 것과 그저 좋아서 그리는 실험적 성격의 그림이 나뉜다. 이전의 작품들이랑 다르게 실험적 성격으로 그려가는 작품들은, 얼굴이 사라진 자리에, 경계가 모호한 그저 머리가 대신한다. 일그러진 형태는 경계를 지운 흔적이다. 익명성과 비인칭성으로서의 머리는 역설적으로 '모두'에 해당하는 범주이다. 누구나 지니고 사는 삶의 무게, 복잡하고 혼란한 감정의 일반성은 되레 추상적일 수밖에 없다. 누구에게나 위로가 될 수 있는 그림을 그리고 싶었다.

2017년에 엄마가 돌아가셨다. 5월에 개인전을 열었는데, 6월에 돌아가셨다. 그때의 포트폴리오를 들여다보면, 어두운 색을 많이 쓰고 감정적으로도 다운이 되어 있었다. 엄마의 병간호를 하던 시기에 울렁거리던 심정을 투영한 그림 속에는 얼굴의 형태가 사라지기 시작했다. 그 이유를 논리적으로 설명할 수는 없지만, 기관의 경계가 모호한 얼굴 위로 일렁이고 흘러내리는, 선명히 정리되지 않는 감정들의 흔적이었던 것 같다.

그림을 완성한 상태에서 물감을 쓸어내린 후에 남은 찌꺼기들을 나 자신이라고 생각했다. 더불어 감정을 닦아 내는 행위 자체가, 어떻게든 다시 살아가야 한다며 내 자신을 추스르는 의미가 강했다. 누구나에게 삶의 끝이 다가온다는 사실은 알고 있었지만, 정말로 사람

이 죽는다는 사실이 그토록 가까이 와 닿은 건 처음이었다. 그렇게 한 번 쓸어내리는 정리로 스스로를 다독였던 시간 이후, 그 감정의 흔적들을 그리기 시작했다.

집 옥상에 올라가면 인왕산이 보인다. 산 뒤로 해가 질 때쯤이면 하늘과 구름 사이로 뭔가 아련하게, 저기쯤 엄마가 있겠다, 이런 생각이 들곤 한다. 엄마가 돌아가신 이후에 보다 절실히 생각하게 된 삶과 죽음의 문제, 하늘 중간에 걸친 구름과 그 사이로 비끼는 햇살은 그 경계의 풍경인 듯하다. 그러면서 요즘에는 그 풍광 속에서 삶과 죽음을 인지하는 틈이 내게 열린 것 같다는 생각으로, 그 틈에 대한 작업을 하고 있다.

열린다는 것은 어찌 보면 경계가 사라진다는 의미이다. 내 그림 속에서 걷어 내어진 기관의 경계가 그걸 의미하는지도 모르겠다. 누구도 아니지만 모든 누구일 수도 있는, 익명적이고도 비인칭적 신체는, 너와 나의 경계가 사라진 혹은 열려진 모든 이들의 이야기이기도 하다.

모호한 형태의 얼굴은 '익명성'에 대한 표현이다. 얼굴에 형태가 선명하다면, 어떤 한 사람들에게만 국한된 것 같은 느낌. 형태가 점점 없어지고, 얼굴이 없어지면서 '누구나'가 될 수 있다. 나도 될 수 있고, 저 사람도 될 수 있고…. 이 감정이 나 혼자만 느끼는 게 아니라, 누구든 가지고 있는 것일 테니. 어쨌든 나는 헤쳐 나가고 있는 와중인데, 거기에 대한 위로도 해주고 싶다. 누군가를 향해서, 내게도 그런 감정으로 발버둥 치던 시간이 있었다는 위로. 누구든 죽는다는 사실, 누구에게든 닥칠 수 있는 미래, 똑같은 상처를 지닌 이들을 위

한 위로.

예전에는 등산을 좋아하지 않았었는데, 지금은 작업을 안 하는 날에는 산에 오른다. 옥상에서 바라보던 그 산을 직접 오른다. 한창 무기력해져 있을 때 '그래! 저길 한번 가보자!' 이런 생각에서 시작했던 것이, 이제 3년 정도 됐다.

이런저런 상념과 함께 등산로 입구로 들어서지만, 오르다 보면 무념의 상태로 계속 오르는 일에만 전념한다. 힘들어도 더 오를 것이냐, 무리하지 말고 오늘은 이만 여기서 돌아 내려갈 것이냐. 더 오르는 경우엔 끝내 올랐다는 성취감이 따르고, 돌아 내려가는 경우에도 그 결정권이 내게 있다는 위안은, 그렇지만은 않은 세상사의 반대급부로 솟아올라 있는 듯한 산의 의미이기도 하다. 그림은 좋아하는 일이지만, 내 맘대로 되지 않는 부분들이 있다. 일상에서 작업이 잘 안되고, 나는 실패만 하고 있다는 생각이 들 때 등산을 하고 오면, 아주 조그만한 성공들이 계속 쌓이는 느낌이다. 마음도 단단해지는 듯하고….

컨디션 안 좋은 날에는 정상까지 못 올라가는데, 그때마저도 내가 저기 도달하려고 악다구니를 쓰는 것 보면서, 어느 순간부터는 '여기까지!' 이렇게 스스로를 다독이며 중간에 내려온다. 그러면서 내려놓는 훈련이 된 것 같다. 이젠 다소 힘을 빼고 그리자는 마음이다. 더잘하고 싶어서 계속 그리다가 그림을 망칠 때가 있다. 초기 스케치가 훨씬 좋았을 때가 있고, 알면 거기서 그만두고 붓을 내려놓아야 하는데, 끝을 모르고 질척거리다가…. 완성이 어딘지를 모르겠는 거다. 내 마음속에서는 이미 끝났는데, 계속 그리고 있었다. 산다는 것도 비슷

하지 않던가. 사람 만날 때도 그만 만났어야 됐는데, 끝까지 가서 끝내 그 끝을 보고야 말고….

인스타그램 @heojineui

호진
— #Thinkobjet

졸업 후 광고대행사에 다녔었다. 시각예술 공부를 했으니까, 졸업하자마자 그쪽 방면에서 일을 했다. 대기업들 프로젝트를 진행하며 초반에는 만족감도 있었는데, 결국에 남의 이미지를 만들어 주는 일이다 보니 내 열망에 대한 결핍감이 있었던가 보다. 이대론 안 되겠다 싶어 직장에 적응하고서부터 퇴근 이후의 시간에는 공모전을 준비했다. 뭘 만들까 고민하다가 '공익'을 주제로 잡았고, 새로운 시각적 시도들이 운 좋게도 상을 좀 많이 받았다.

2009년 팝콘통에 자화상을 그리고 그 안에 내 생각을 빚은 오브제들을 담았는데, 'Thinkobjet'라고 명명했다. 낮에는 회사에서 일을 하고, 밤에는 야간 대학원을 다니고, 마치고 와서 새벽 4시까지 작업을 하고, 그렇게 4년을 살았다. 도대체 이 짓을 왜 하나 싶었던 찰나, 「자화상 팝콘」 아이디어가 튀어나와서, 몇날 며칠 동안 만들었다. 그

호진, 〈동심, 처음 생각〉, 120×120cm, Thinkobjet, 2010-2020.

리고 공모전에서 우수상을 탔다. 이게 왜 상을 탔을까? 한번 더 시험해 보려고 지방 공모전 몇 군데에 더 지원해 봤다. 거기서도 좋은 상을 받았다.

내가 팝콘통에 갇혀서 살고 있다는, 어떤 경계 안에 갇혀 있다는 생각을 했다. 팝콘통 속 알록달록한 생각들로 가득한 나의 모습, 하지만 늘상 어딘가에 갇혀서 산다. 그 굴레에서 빠져나오자는 생각으로 새벽 시간을 쪼개서 내 생각속의 이미지를 꺼내어 시각예술로 지어 올렸다. 공모전에서의 상금과 상장은 나에게 용기를 주었다. 상이란 더 열심히 하라는 격려의 의미라고 말해 주셨던 심사위원님의 심사평이 10년이 지난 지금도 잊혀지지 않는다.

다니고 있던 대학원 학비는 내야 하니까, 작업 초반에는 회사 생활을 병행했다. 그렇게 버틸 수밖에 없었으니, 졸업할 때까진 그 굴레의 바깥을 표현하면서도 계속 그 굴레 안에 매여 있었던 셈이다. 작품에 대한 호평을 자꾸 받다 보니까, 작업을 선택해야 하느냐, 직장생활을 병행할 것이냐의 기로에 서게 됐지만, 생계의 문제도 걸려 있었고, 벌이가 없어지면 위험하다고 생각했다. 그래서 일을 하면서, 틈틈이 공모전을 통해 갤러리에서 전시회를 열곤 했다.

그런데 나 때문에 갤러리들이 피해를 보는 건 아닐까라는 생각이 들었다. 그래서였는지 일을 하면서 취미처럼 작품 활동하는 게 미안하게 느껴졌다. 공교롭게도 전속 계약했던 갤러리가 문을 닫는 경우들이 생겼다. 현실적으로 어려운 건 작가와 별반 다르지 않으니까. 작가도 갤러리의 도움이 필요하긴 한데, 미안한 마음에 내가 이 작업을 계속해야 하나 싶은 순간들이 있었다. 그 이후로 대중성과 접근성

에 대해 많은 고민을 한 것 같다.

대학원 다닐 때, 기호학 수업을 들었는데, 어느 날 교수님이 사람들이 제일 많이 보는 기호가 뭔지 아느냐고 물으셨다. 내가 하트라고 대답을 했었다. 그런데 표지판의 화살표가 가장 많단다. 현대인들이 제일 많이 보는 기호는 무엇일까를 생각해 보니 말풍선인 듯 했다. 페이스북, 트위터, 카톡... 그 모든 sns가 말풍선 안에 글을 넣는다. 언젠가부터 예능프로에서도 자막을 많이 사용하지 않나. 거기서도 말풍선을 많이 이용한다. 그 기호들이 많이 노출되는 시대가 됐다. 예전에는 말풍선을 이렇게 많이 쓰진 않았다. 그런데 sns가 소통의 창구가 되면서, 말풍선의 기호를 활용하는 예가 많아졌다.

대학원 다닐 때 신비철학을 주제로 졸업논문을 썼는데, 이를테면 명상 같은 거다. 그 공부가 모든 굴레를 끊어 버리는 큰 계기가 됐다. 전업 작가로서의 길을 결정하고 나서는 벌이가 없으니, 물론 꼭 그 이유가 전부인 건 아니었지만, 여자 친구와의 관계도 좋을 수가 없었다. 헤어지고 나서 한 달 내내 눈물이 멈추지 않더라. 그때 방구석에 자그마한 흙덩이가 있었는데, 여자 친구가 점토 공예 배우러 다니면서 두고 간 것들이었다. 여자 친구와의 기억을 투영했던 것인지, 어느 순간 내가 그걸 빚고 있더라. 이리 저리 빚다 보다가 말풍선 모양의 것을 하나 빚게 됐다.

말풍선들이 하나의 형상에 담겨진 모습은, 다양한 생각들이 하나로 뭉쳐진 상징이다. 말풍선에 말은 담겨진 음성언어를 형상화시킨 것이고, 거기서 문자가 없어진 말풍선의 형상 자체로 생각을 상징한

호진, 〈자화상 팝콘, 자화상 위에 대출 찌라시〉, 130×97cm, 2009-2016.

다. 'Thinkobjet'란 이름은 그렇게 탄생됐다.

작가 노트에도 짤막하게 써놓았는데, 어느 날 어떤 체험에 감흥을 받으면, 내 마음의 일렁임을 생각의 형태로 흙에 담고 있다고…. 작품 중에 샤넬 no.5는, 마를린 먼로의 말에서 착안한 경우이다. 내 블로그에 가면 왜 이걸 만들었는지에 대한 스토리를 자세히 기록해 놓았다. 마를린 먼로가 이런 말을 했다. 자기는 잘 때 샤넬 no5 하나만 입고 잔다고…. 나는 사람의 말 한마디가 향수와 같다고 생각한다. 그런 생각을 하면 그런 말이 튀어나오고, 그런 말을 하다 보면 그렇게 살기도 하고, 그 모습이 쌓여 마음씨가 되는 게 아닌가 싶다.

눈동자의 형상으로 만든 작품이 있는데, 그게 좀 의미가 깊다. 초창기에 만든 건데, 혜안(慧眼)을 표현해 보자는 의도로, 눈동자 안에 'Thinkobjet'를 넣었다. 사람들이 그 모양을 어디선가 본 것 같다고 물어오면, 상형문자라고 알려 준다. 생각하는 눈으로 세상을 바라봤으면 좋을 것 같아서, 눈동자 안에 생각을 넣었다, 이렇게 말하곤 한다. 유리로 'Thinkobjet'을 만들어서 넣은 작품도 있었는데 그건 '심안(心眼)'이라고 제목을 정했다. 투명한 눈으로 바라보는 사람을 표현하고 싶어서….

처음에는 순수 예술로서의 추상을 생각했었다. 틀이 없었고, 흙으로 빚은 내 생각들을 쌓아 놓았다. 그냥 내 생각 자체의 오브제였다. 그것들을 유리병에 담아 놓았다. 그런데 사람들의 반응은 별로 안 좋았다. 시각적으로 끌어당기는 뭔가가 없었던지, 전시 잡기 전에 먼저 보여 준 친구들에게서도 별 감흥은 없었다. 내가 공부한 시각 예술

쪽에서 보자면 괜찮은 건데, 안 되겠다 싶어서 대중들이 좋아하는 형상을 그리고 그 안에 Thinkobjet을 담았다.

대중과의 접점을 고민하다 보니, 미키마우스의 형상 안에도 넣어 보고, 샤넬 no5 형상에도 넣어 보고 했더니 사람들에게서 반향이 있었다. 개념미술에서 대중의 기호를 차용하는 팝아트로, 새로운 변화를 시도했다. 대중이 어떤 걸 좋아하는지는 평생 공부해야 하는 문제 같다. 대중이 어떤 걸 아름답다고 생각하는지와도 상관있다고 생각한다.

미국에서 팝아트가 성행할 때, 한 큐레이터가 이렇게 정의했다. 팝아티스트는 대중들이 좋아하는 기호를 가져와서 그 이상의 무엇으로 만들어 내는 사람이라고…. 물론 대중성을 바탕으로 하는 방법론이지만, 개인적으로 팝아트란 자기만의 세계로 대중의 기호를 가져와 자기의 이야기로 풀어내는 것, 자신만의 새로운 시각적 표현을 찾아 자유로워지는 순수예술의 한 장르라고 생각한다.

인스타그램 @popartisthojin

빛이 되어

어렸을 적부터 막연히 지니고 있었던 작가의 삶에 대한 동경심. 그러나 그것이 현실이 되어 다가온 순간의 기분은 특별하지 않았다. 미술에 종사하지 않는 사람들이 느끼는 것과 별반 다르지 않은, 내가 살아가는 삶의 모습일 뿐이니까. 전시도 특별한 이벤트 개념은 아닌, 치열하게 살아가는 삶의 일부 모습일 뿐이다.

왜 작가의 길을 선택했으며, 왜 작품을 그리고 있을까? 그 물음의 해답은 아마 끝내 찾지 못할 수 있다. 어쩌면 이미 그 대답으로서의 작가와 작품인지도 모르고…. 세상에 의미 있는 무언가를 남기고 싶다는 창조 욕구의 표출이 아닐까? 내가 원해서 존재하는 건 아니지만, 존재하는 이유가 있어야 하기에, 그 인과를 해명하기 위한 열정의 승화 방략인지도 모르겠다.

별은 자신을 태워 빛을 발산하는 것으로 그 존재를 증명하다. 빛을

소모하는 사람이 아닌, 스스로의 열정을 태워 빛을 발하는 창조적인 사람이고 싶다. 'YAP' 그 이름의 가치가 젊은 열정으로 불타올라 세상을 아름답게 밝히는 빛으로 존재하길 바라며….

— YAP 이정연

한국에서
아티스트로
산다는 것

청춘의 화가,
그들의 그림 같은 삶

글 · 그림 YAP
발행일 2021년 3월 30일 초판 1쇄

발행처 다반
발행인 노승현
책임편집 민이언
출판등록 제2011-08호(2011년 1월 20일)
주소 서울특별시 서초구 신반포로 47길 12 유봉빌딩 4층
전화 02) 868-4979 **팩스** 02) 868-4978

이메일 davanbook@naver.com
홈페이지 davanbook.modoo.at
포스트 post.naver.com/davanbook
블로그 blog.naver.com/davanbook
페이스북 www.facebook.com/davanbook
인스타그램 www.imstagram.com/davanbook

ISBN 979-11-85264-51-6 03600

다반—일상의 책